超级漫画

绘制实战手册

道具+武器1000例

超级实战手册+1000个实例=超超豪华道具图库

绘制
实战
手册

道具
1000例

超级
漫画

超级
漫画

U0131868

人民邮电出版社
北京

图书在版编目（ＣＩＰ）数据

超级漫画绘制实战手册：道具+武器1000例 / 闫卉
编著. -- 北京：人民邮电出版社，2012.7
　ISBN 978-7-115-28161-6

Ⅰ. ①超… Ⅱ. ①闫… Ⅲ. ①漫画－绘画技法 Ⅳ.
①J218.2

中国版本图书馆CIP数据核字(2012)第088474号

内 容 提 要

　　本书是一本关于动漫作品中武器道具绘制的参考手册。全书分为6个部分，包含1000多幅道具及武器的绘制参考图。第1部分包含296幅日常用品的绘制参考图，第2部分包含116幅装扮性物品的绘制参考图，第3部分包含170幅工具的绘制参考图，第4部分包含315幅武器的绘制参考图，第5部分包含67幅交通工具的绘制参考图，第6部分包含110幅建筑设施的绘制参考图。可以说，本书既是一本学习道具及武器绘画的参考手册，也是一本非常适合学习漫画的实战手册。

　　本书细节丰富，案例效果精美，适合初、中级动漫爱好者作为自学用书，也适合相关动漫专业作为培训教材或教学参考用书。

超级漫画绘制实战手册——道具+武器 1000 例

◆ 编　　著　闫　卉
　　责任编辑　郭发明

◆ 人民邮电出版社出版发行　　北京市崇文区夕照寺街 14 号
　　邮编　100061　　电子邮件　315@ptpress.com.cn
　　网址　http://www.ptpress.com.cn
　　北京艺辉印刷有限公司印刷

◆ 开本：787×1092　1/16
　　印张：19.5
　　字数：100 千字　　　　　　2012 年 7 月第 1 版
　　印数：1- 4 000 册　　　　　2012 年 7 月北京第 1 次印刷

ISBN 978-7-115-28161-6

定价：39.00 元

读者服务热线：(010)67132692　印装质量热线：(010)67129223
反盗版热线：(010)67171154
广告经营许可证：京崇工商广字第 0021 号

目录

目录

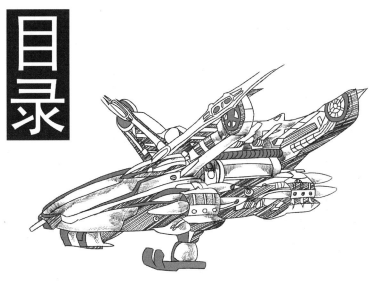

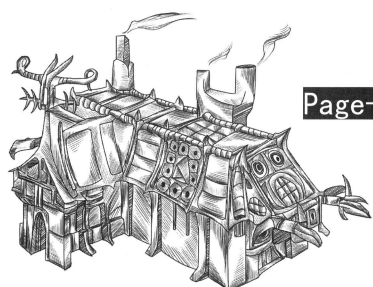

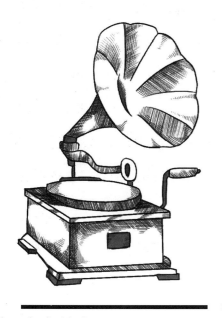

日常用品篇
Articles

本章简介

页数/Page：005-070

范例作品编号：N0001-N0296

内容要点：日用品又名生活用品，是普通人日常使用的物品。包括家庭用品、家居食物、家庭用具及家庭电器等。在日常绘画中画面里或多或少会出现这些用品，我们将此类用品集中供读者参考使用。

用品绘制技法

　　用品的种类繁多，有以组合方式出现的，也有以单品方式出现的。
　　此外绘画的表现方式也是多种多样的，我们在绘制组合物品时，要抓住用品的组合特征、构图特点及透视关系等绘画要点进行描绘，另外在表现光影时要达到相互统一。

　　每个用品都有其自己的特征，切忌不要因为物品繁多而忽视其中的一个。

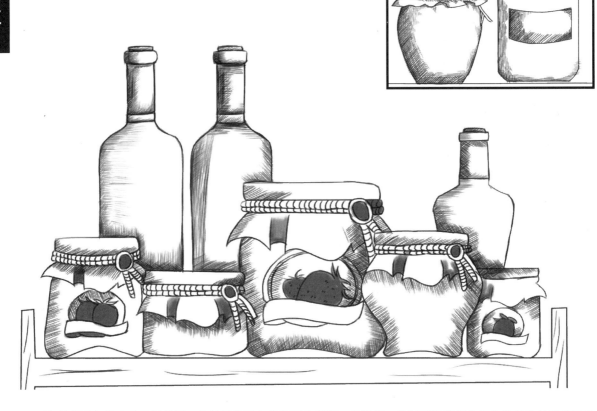

　　要想绘制出好的家庭常用物品，在日常生活中我们要多观察，多描绘，绘制时注意抓住每个物品的外形特征及质感表现。

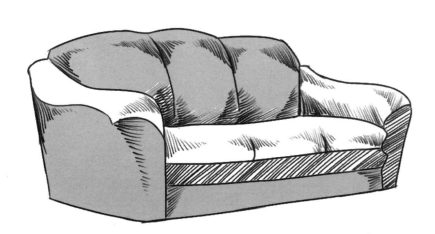

　　在绘制物品前我们可以先打个小稿，来看下画面效果。

厨房餐厅物品

页数/Page：009-020　　范例作品编号：N0001-N0053

N0001

N0002

N0003

N0004

N0005

N0006

N0007

N0008

N0009

N0010

N0011

N0012

N0013

N0014

N0015

N0016

N0017

N0018

N0019

N0020

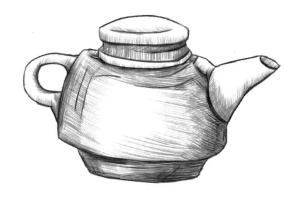

N0022

N0021

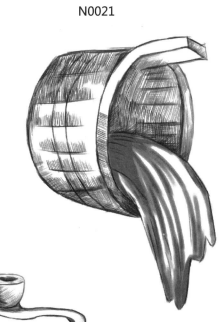

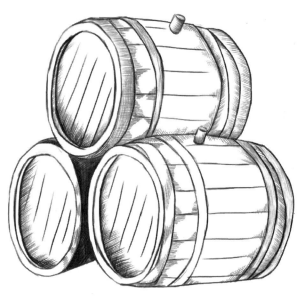

N0023

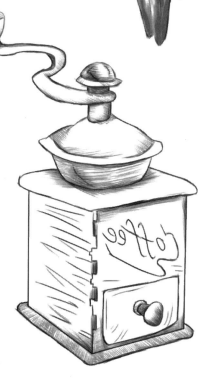

N0024

N0025

N0026

N0027

N0028

N0029

N0030

N0031

N0032

N0033

N0034

N0035

N0036

N0037

N0038

N0039

N0040

N0041

N0042

N0043

N0044

N0045

N0046

N0047

N0048

N0049

N0050

N0051

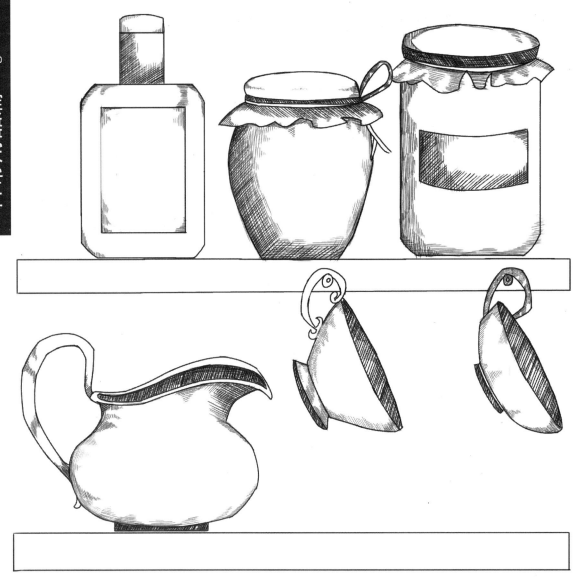

N0052

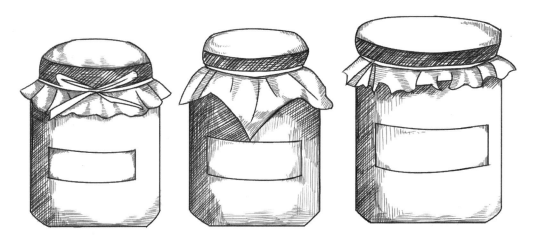

N0053

N0054

N0055

N0056

N0057

N0058

N0059

N0060　　　　　　　　N0061　　　　　　　　N0062

N0063

N0064

N0065

N0066

N0067

N0068

N0069

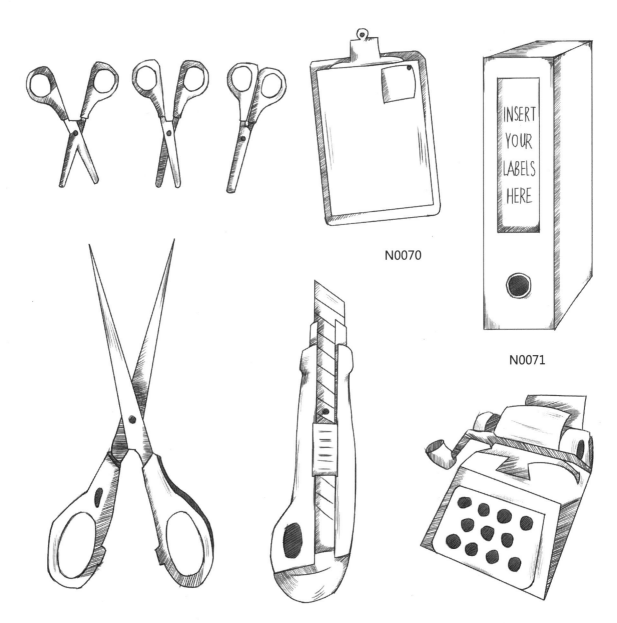

N0070

INSERT YOUR LABELS HERE

N0071

N0072

N0073

N0074

N0075

N0076

N0078

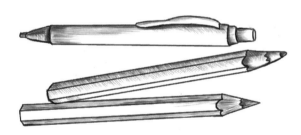

N0077

N0079

N0080

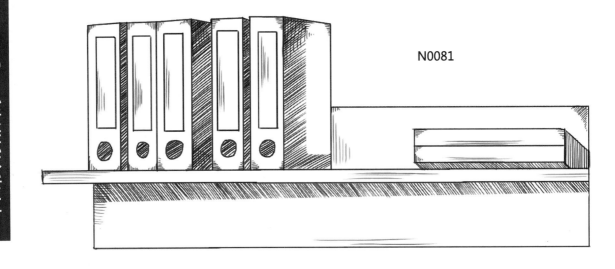

N0081

N0082

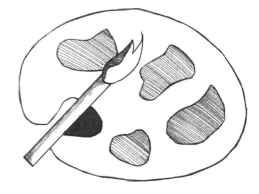

N0083

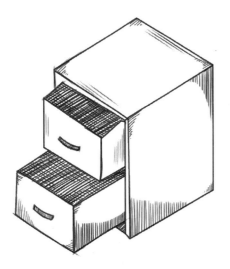

N0084

N0085

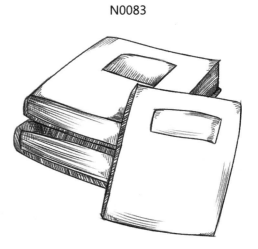

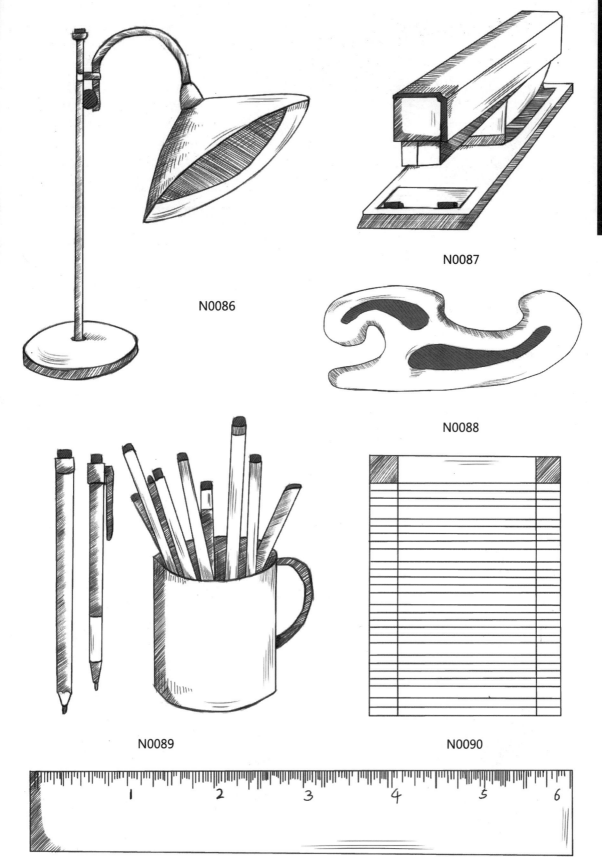

N0087

N0086

N0088

N0089

N0090

N0091

N0092

N0093

N0094

N0095

N0096

N0097

N0098

N0099

N0100

N0101

N0103

N0102

N0104

N0105

N0106

N0107

N0108

N0109

N0110

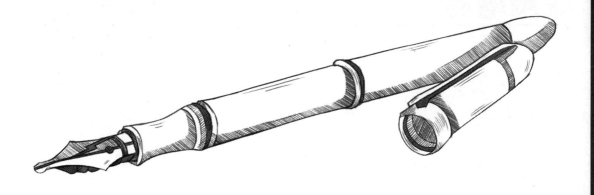

N0111

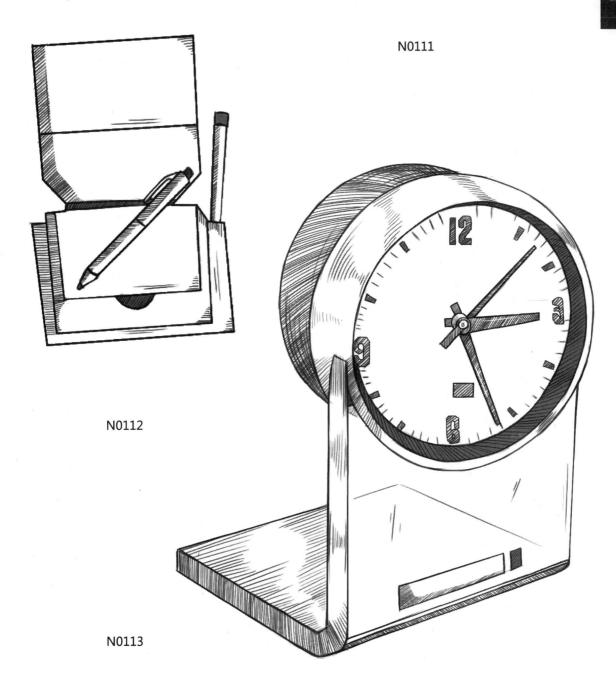

N0112

N0113

家用电器

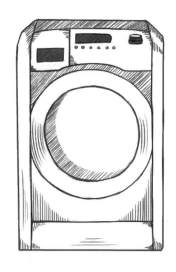

N0114

N0115

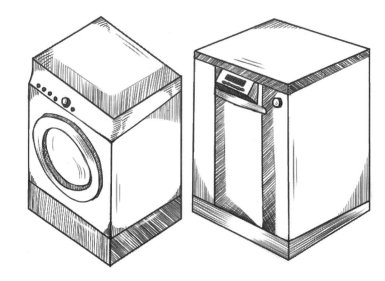

N0116

N0117

N0118

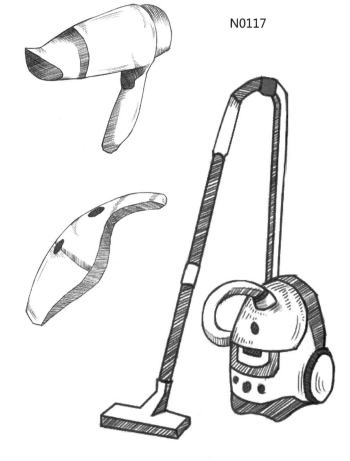

N0119

N0120

N0121

N0122

N0123

N0124

N0125

N0126

N0127

N0128

N0129

N0130

N0131

N0132

N0133

N0134

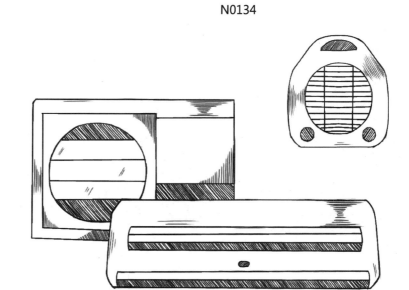

N0135

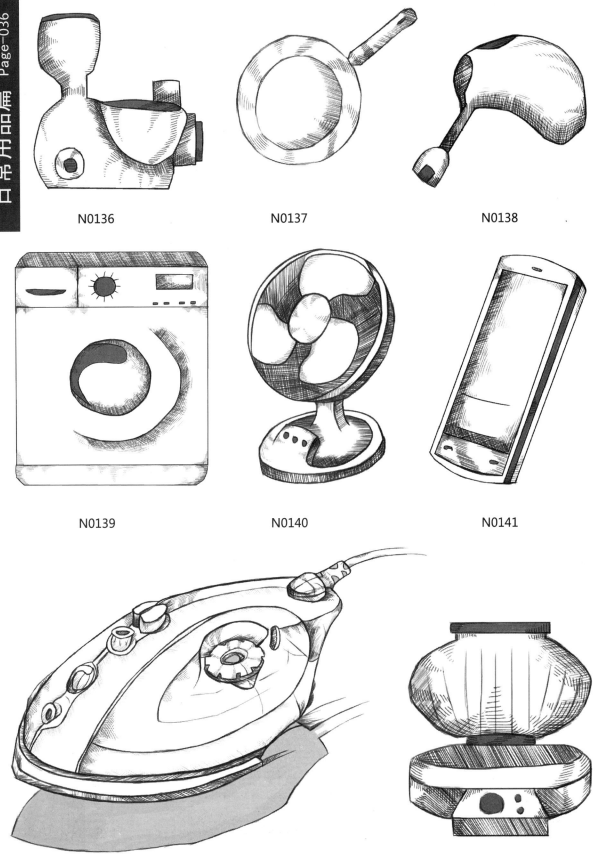

N0136

N0137

N0138

N0139

N0140

N0141

N0142

N0143

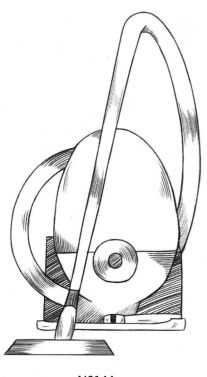

N0144

N0145

N0146

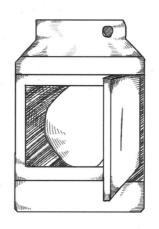

N0147

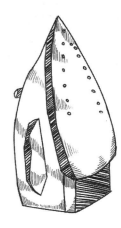

N0148

N0149

N0150

N0151

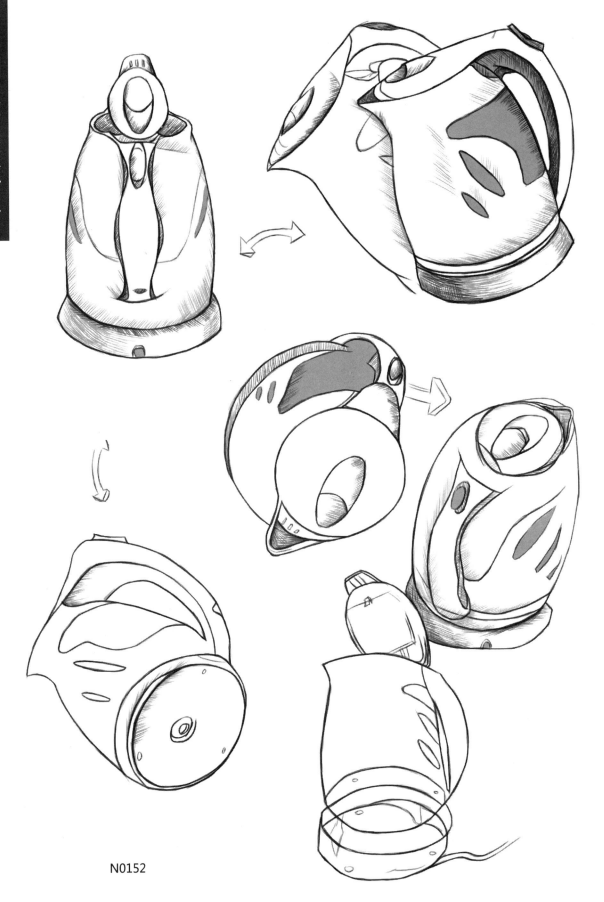

N0152

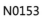

N0153

N0154

N0155

N0156

N0157

N0158

N0159

N0160

N0161

N0162

N0163

N0164

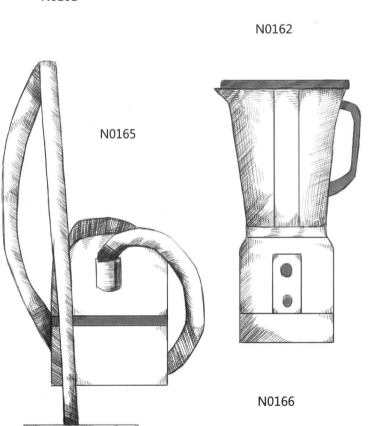

N0165

N0166

N0167

N0168

N0169

N0170

N0171

N0172

N0173

N0174

N0175

N0176

N0177

N0178

N0179

N0180

N0181

N0182

N0183

N0184

N0185

N0186

N0187

N0188

N0189

N0190

N0191

N0192

N0193

N0194

N0195

N0196

N0197

N0198

N0199

N0200

N0201

N0202

N0204

N0203

N0205

N0206

N0207

N0208

N0209

N0210

N0212

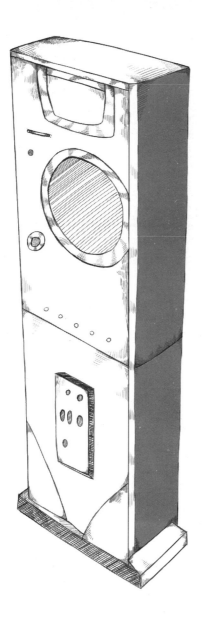

N0211

N0213

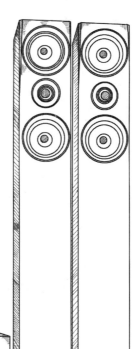

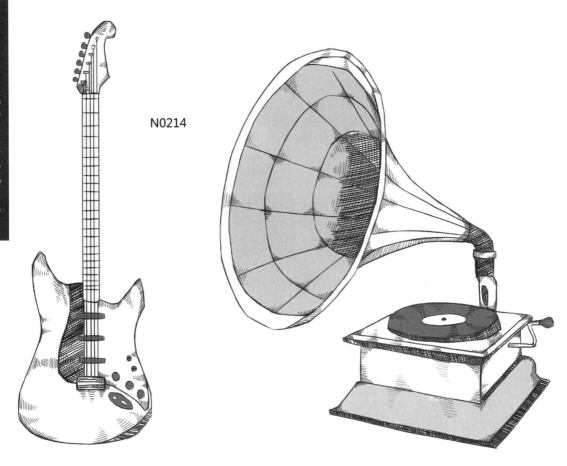

N0214

N0215

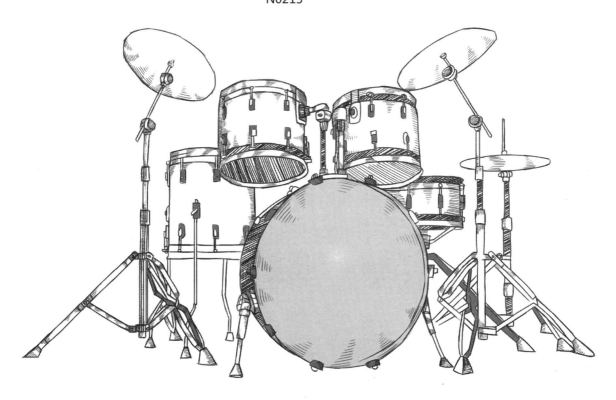

N0216

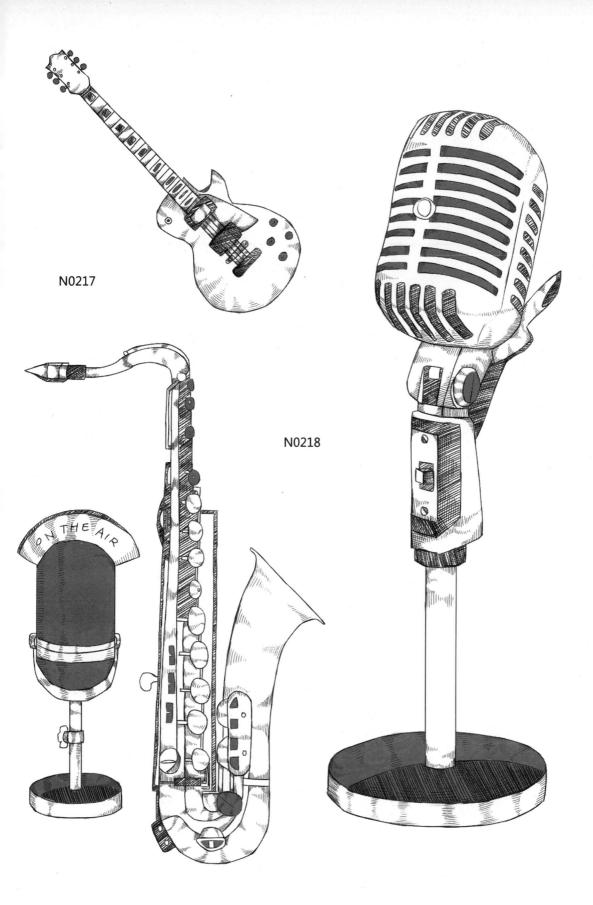

N0217

N0218

N0219

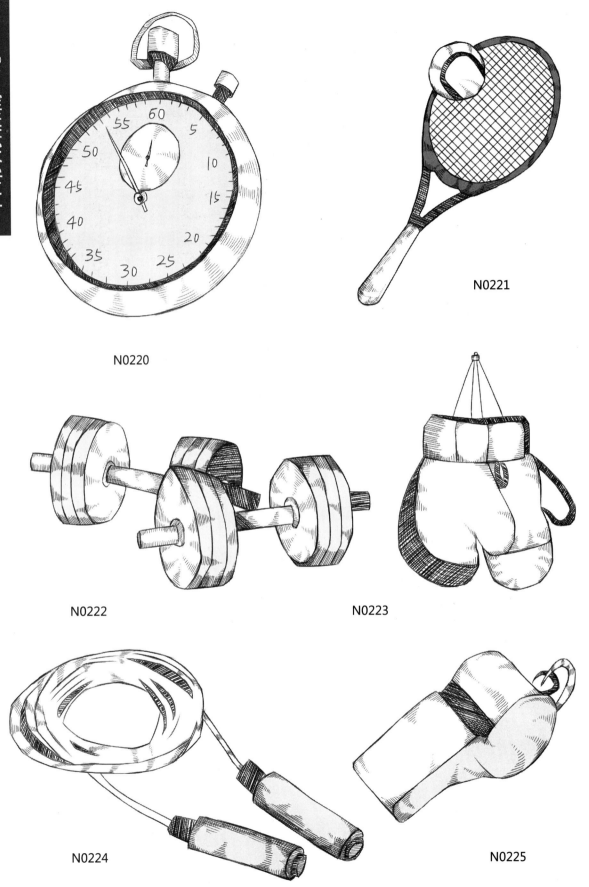

N0220

N0221

N0222

N0223

N0224

N0225

N0226

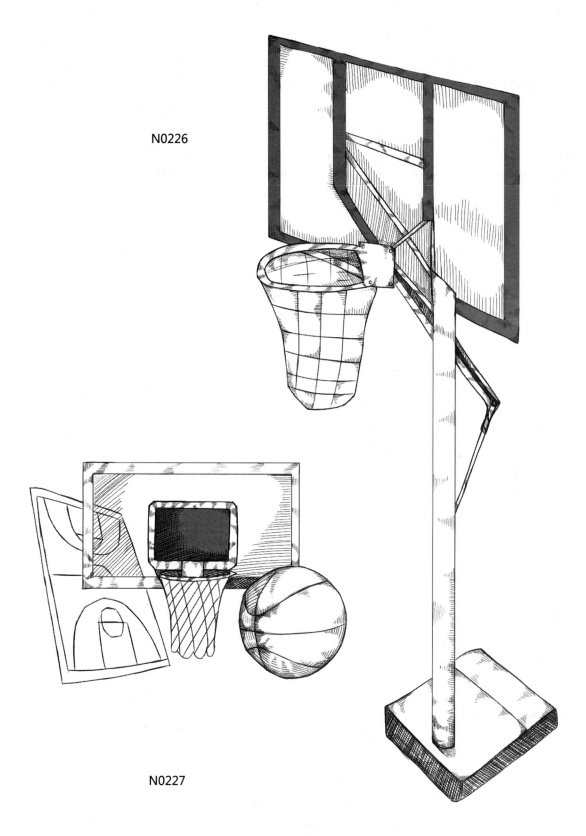

N0227

N0228

N0229

N0230

N0231

N0232

N0233

N0234

N0235

N0236

N0237

N0238

N0239

N0240

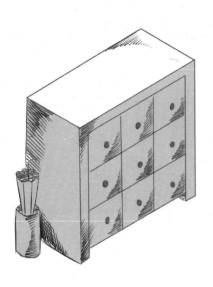

N0241

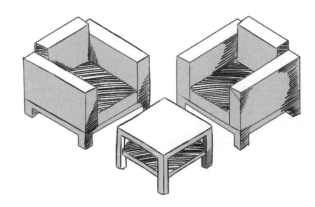

N0242

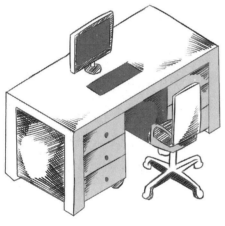

N0243

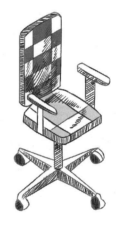

N0244

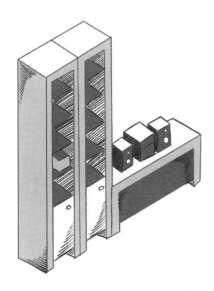

N0245

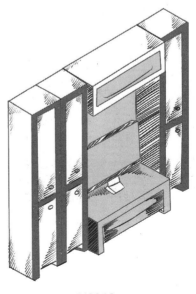

N0246

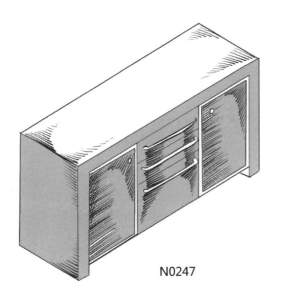

N0247

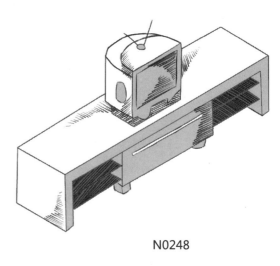

N0248

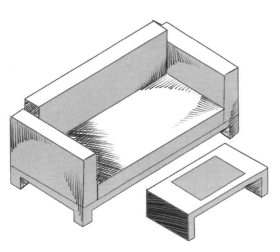

N0249

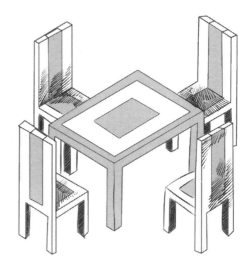

N0250

N0251

N0252

N0253

N0254

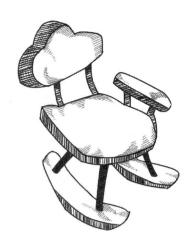

N0255

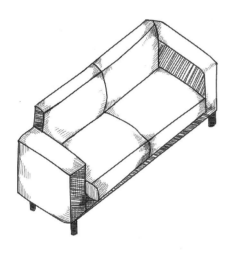
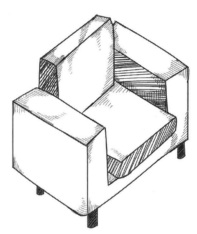
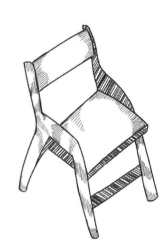

N0256

N0257

N0258

N0259

N0260

N0261

N0262

N0263

N0264

N0265

N0266

N0267

N0268

N0269

N0270

N0271

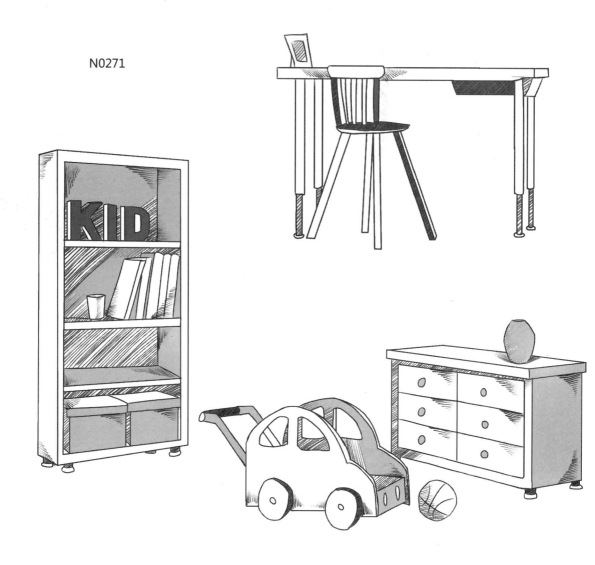

N0272

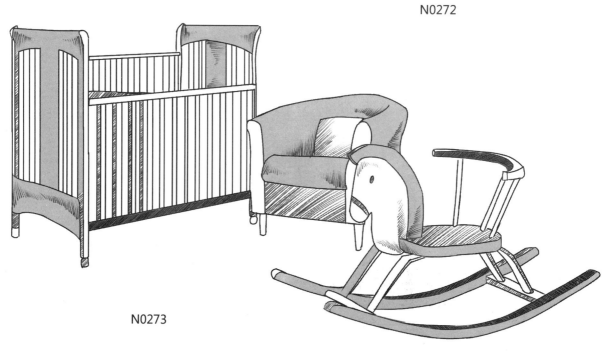

N0273

N0274

N0275

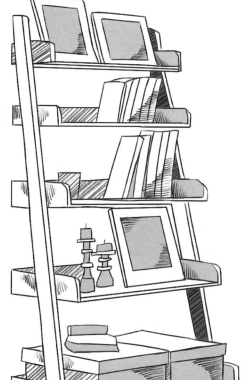

N0276

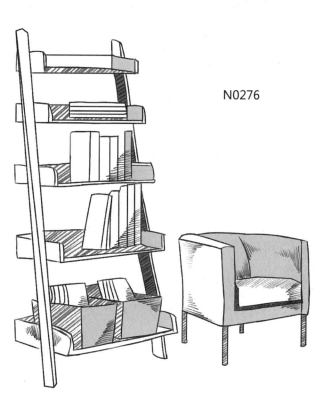

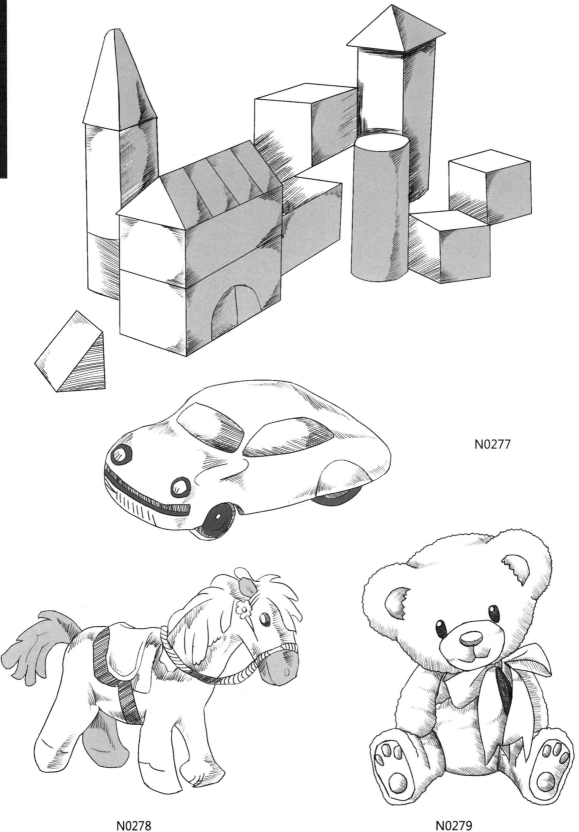

N0277

N0278

N0279

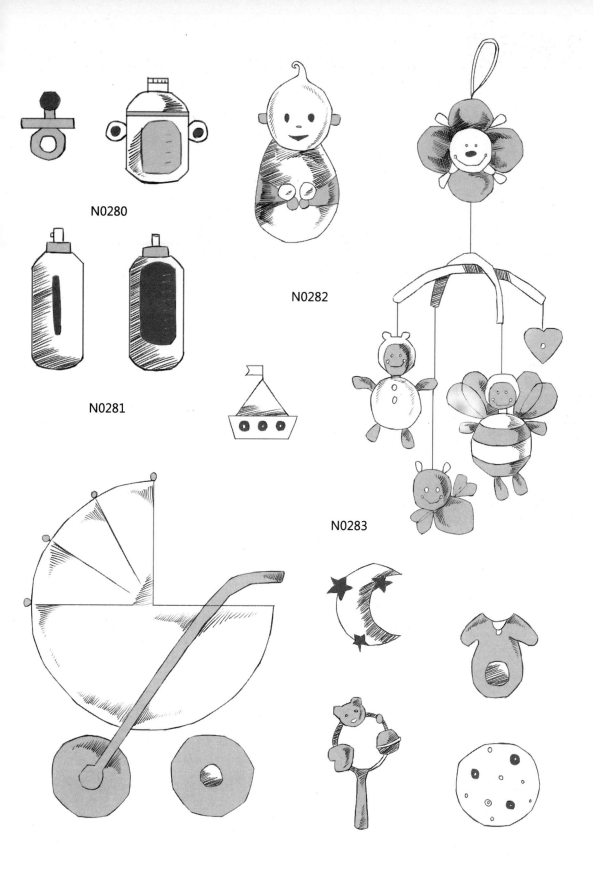

N0280

N0281

N0282

N0283

N0284

N0285

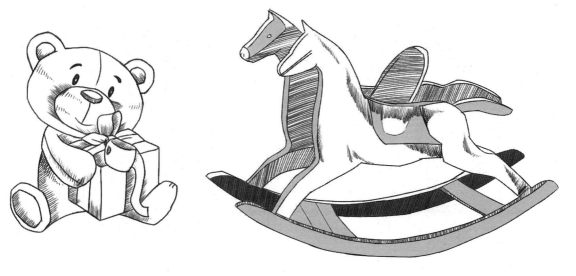

N0287

N0288

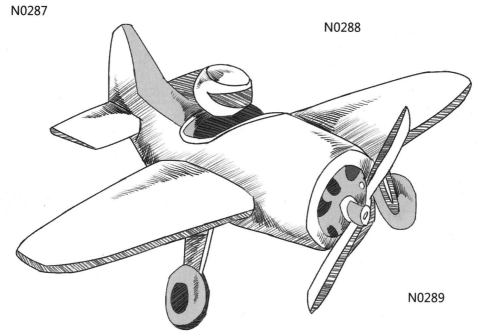

N0289

N0290

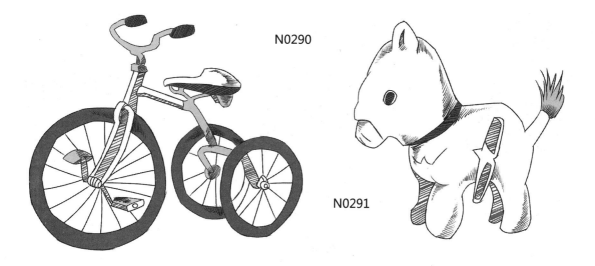

N0291

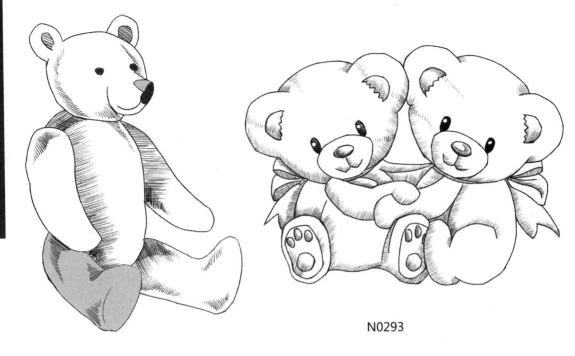

N0292

N0293

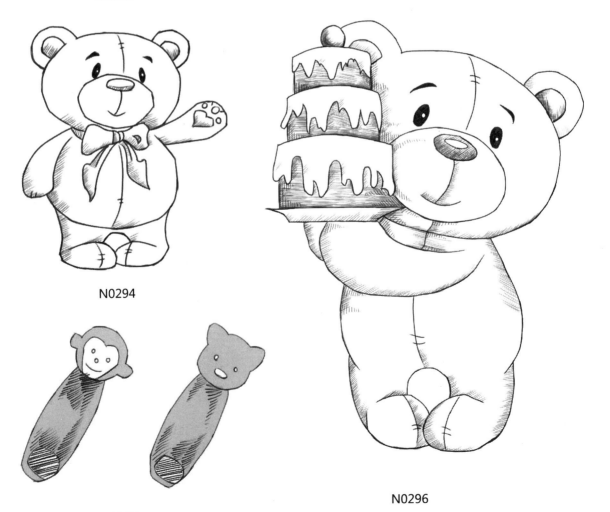

N0294

N0295

N0296

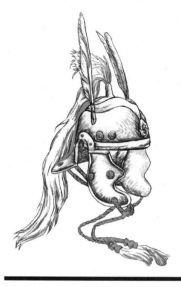

装扮物品篇
Dress

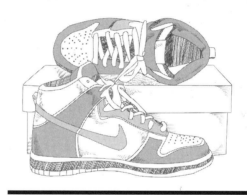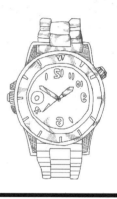

本章简介

页数/Page：071-102

范例作品编号：N0297-N0412

内容要点： 各种各样的装扮道具是我们经常在动漫作品中见到的物品，本章我们来欣赏一下这些有意思的道具吧！

装扮物品绘制技法

装扮物品是动漫作品中用以表现动漫形象所必需的物品。经过一系列的打扮和修饰，会打造出成功的动漫形象，这也是装扮物品在动漫中不可取代的重要作用。

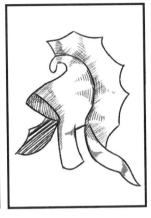
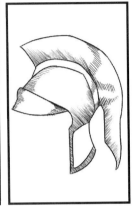

在绘制头饰时可以从一些简单的造型入手，把握其外形特征，在此基础上展开丰富的想象力并加以描绘，这样造型独特、新颖的头部装扮就绘制完成了。

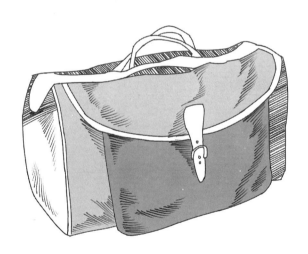

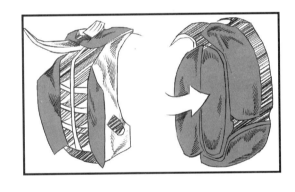

日常生活用品也是装扮动漫形象的一大看点，在绘制时，我们可以从不同角度对物品进行描绘，以此来增加物品的真实性。

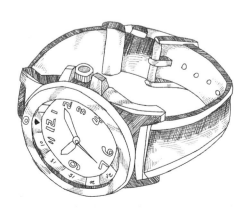

在绘制比较繁琐的物品时，注意视角的把握。

另外要注意物品的细节部分及质感的表现。

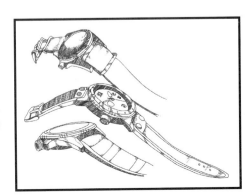

 帽子

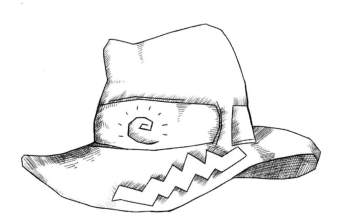

N0297

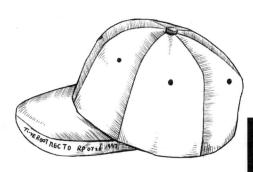

N0298

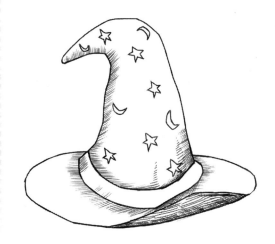

N0299

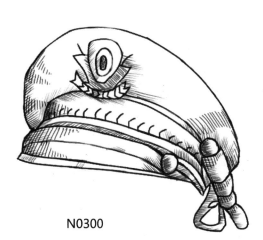

N0300

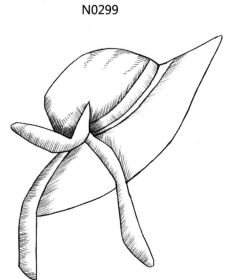

N0301

N0302

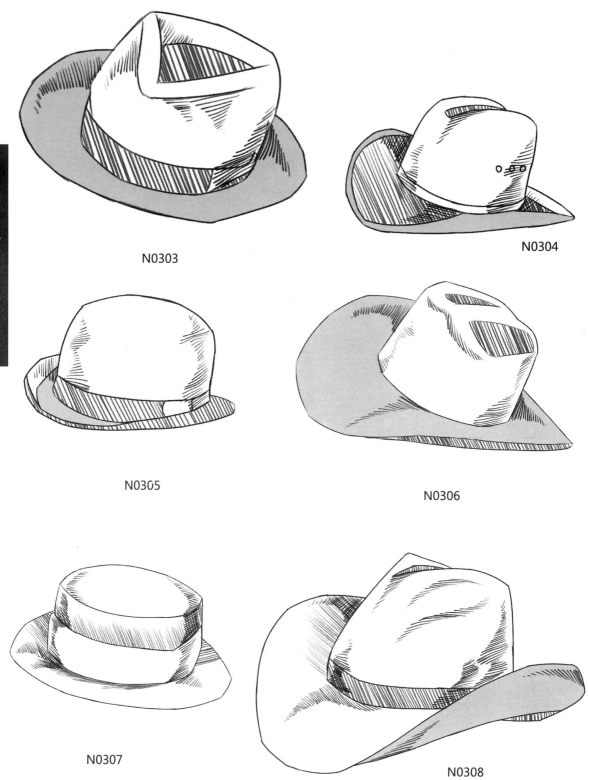

N0303

N0304

N0305

N0306

N0307

N0308

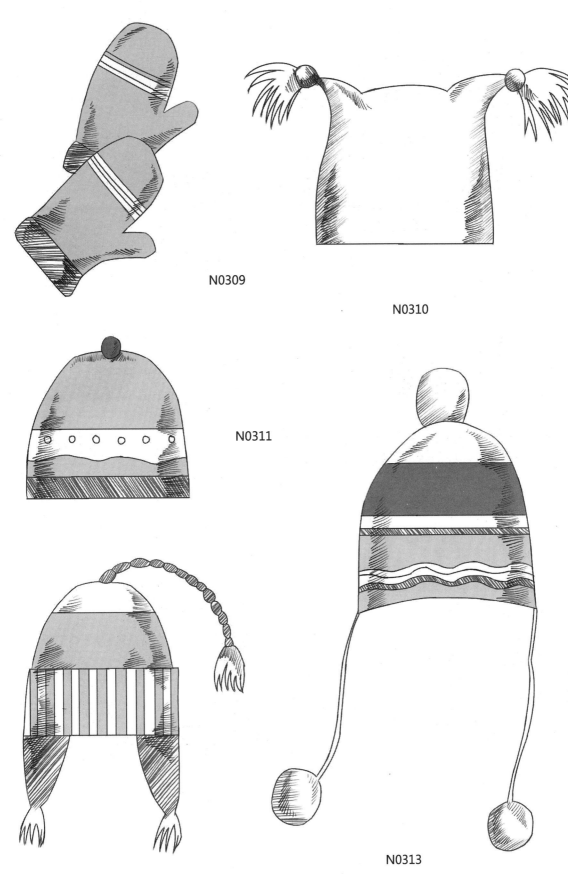

N0309

N0310

N0311

N0312

N0313

N0314

N0315

N0316

N0317

N0318

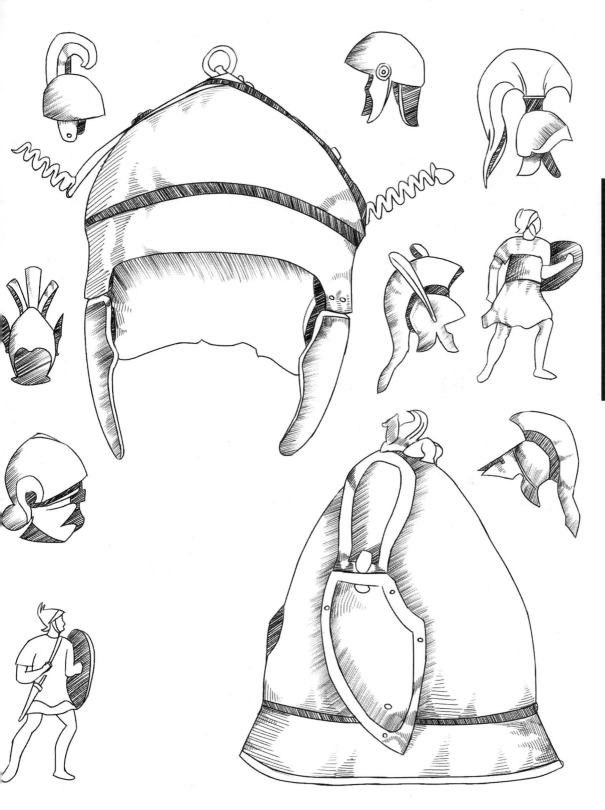

N0319

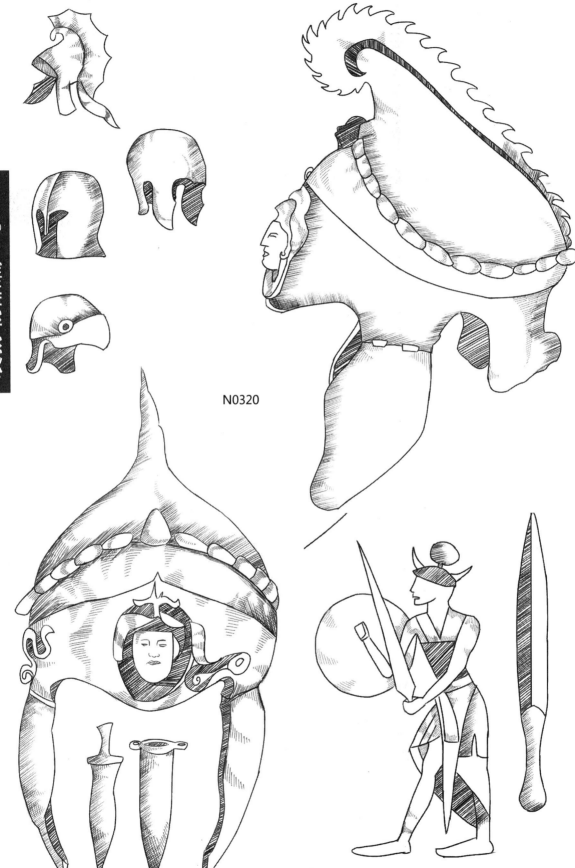

N0320

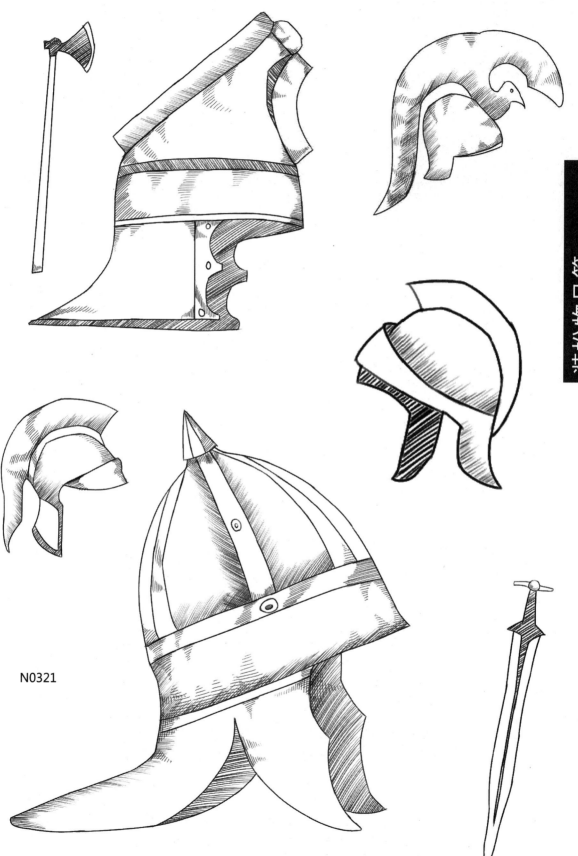

N0321

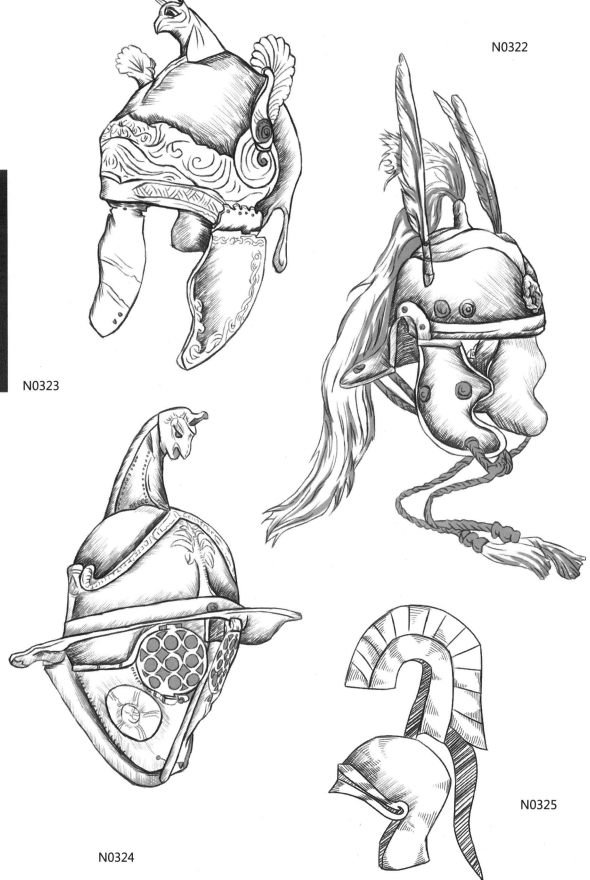

N0322

N0323

N0324

N0325

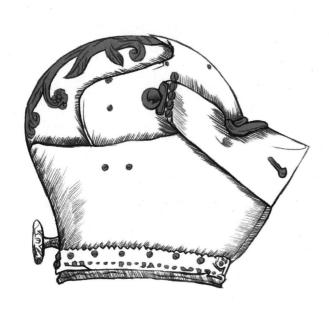

N0326

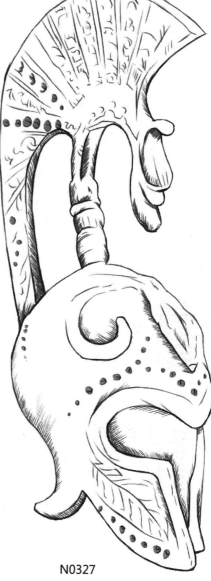

N0327

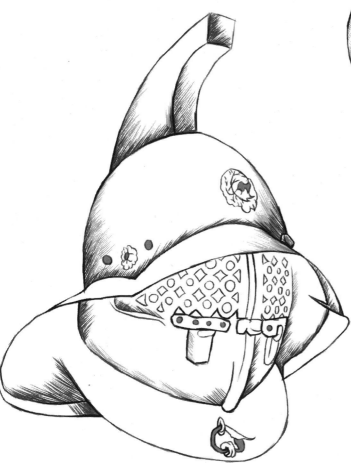

N0328

N0329

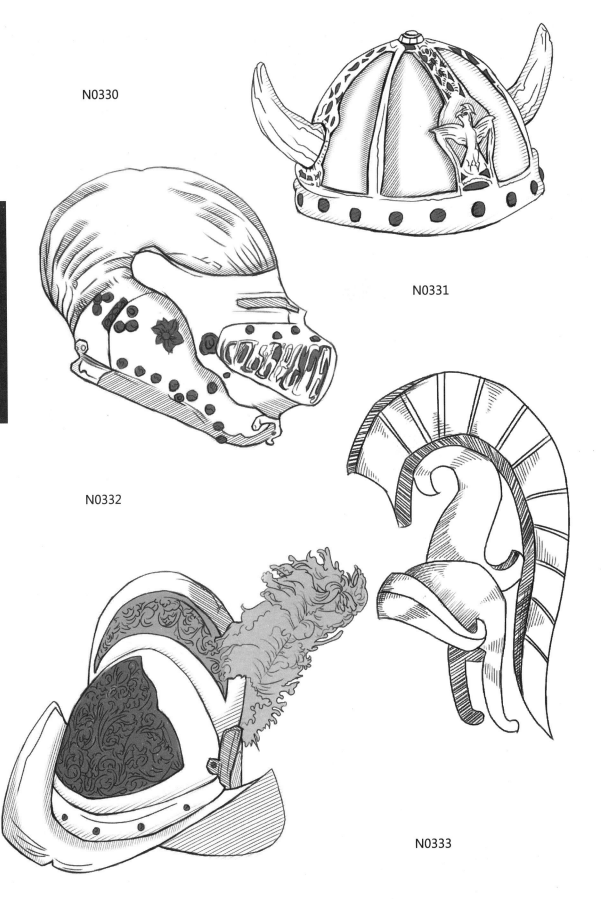

N0330

N0331

N0332

N0333

N0334

N0335

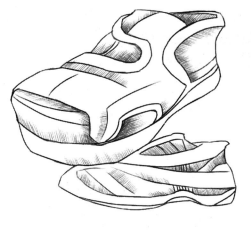

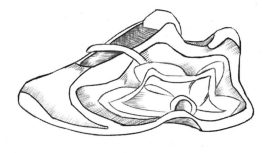

N0336

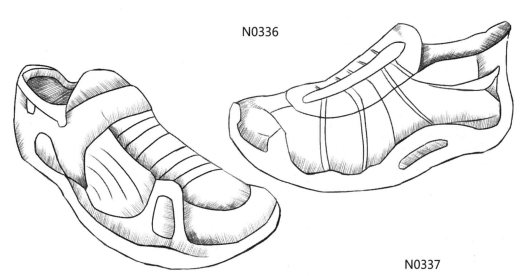

N0337

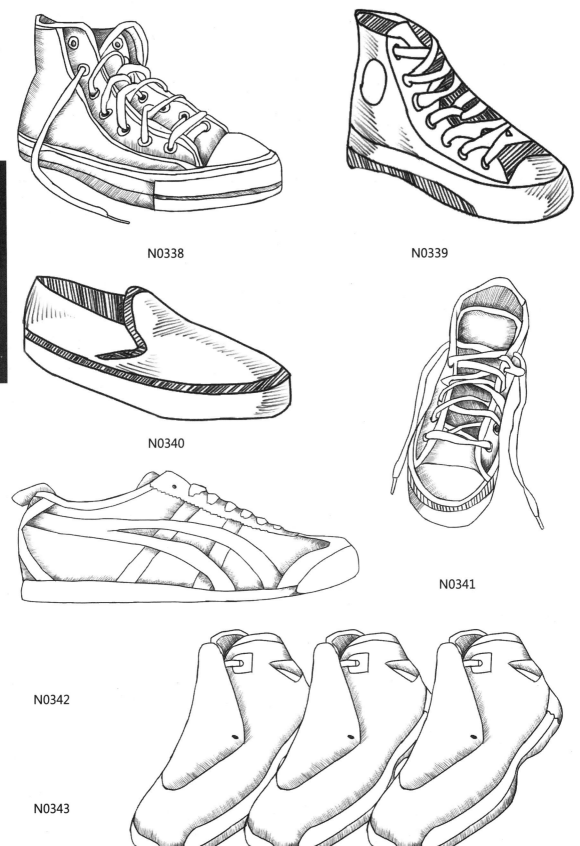

N0338

N0339

N0340

N0341

N0342

N0343

N0344

N0345

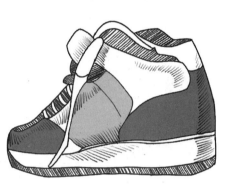

N0346

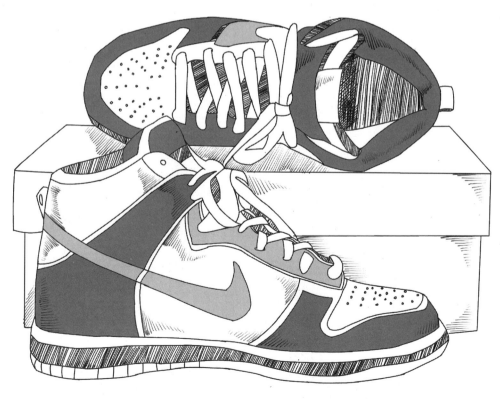

N0347

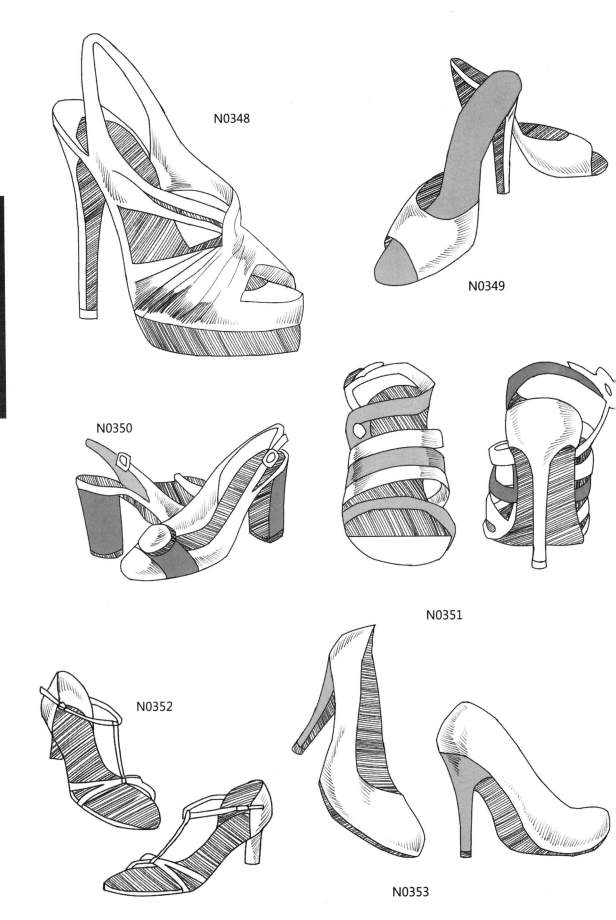

N0348

N0349

N0350

N0351

N0352

N0353

N0354

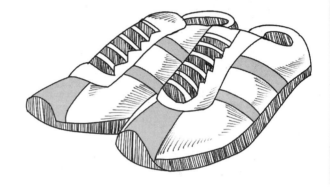

N0355

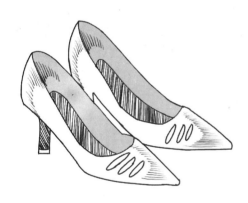

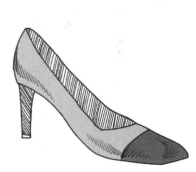

N0356

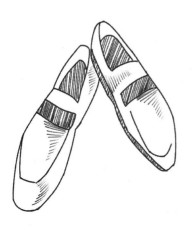

N0357

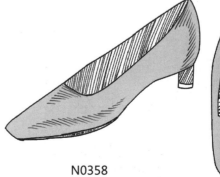

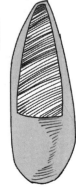

N0358

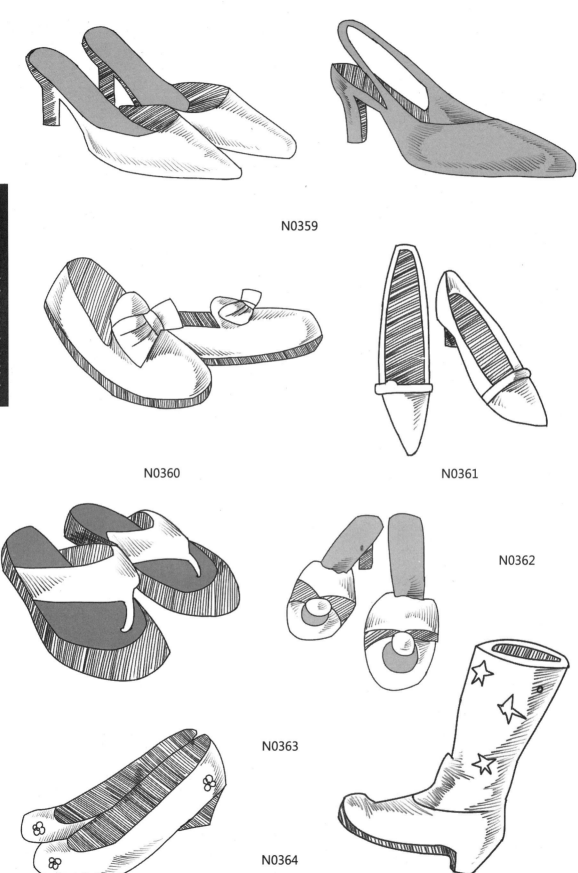

N0359

N0360

N0361

N0362

N0363

N0364

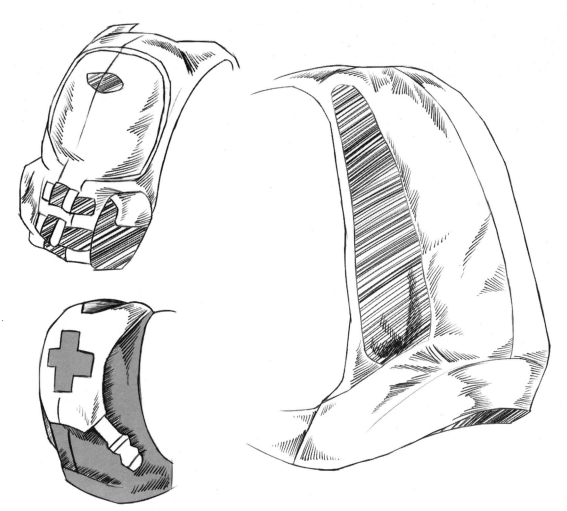

N0365

N0366

N0367

N0368

N0369

N0370

N0371

N0372

N0373

N0374

N0375

N0376

N0377

N0378

N0379

N0380

N0381

N0382

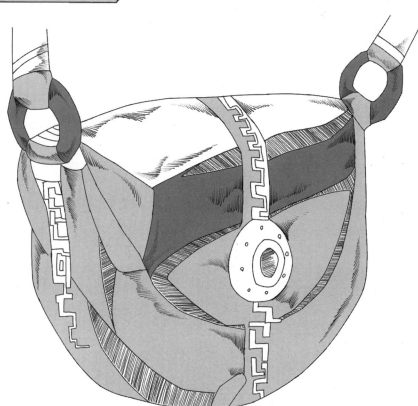

N0383

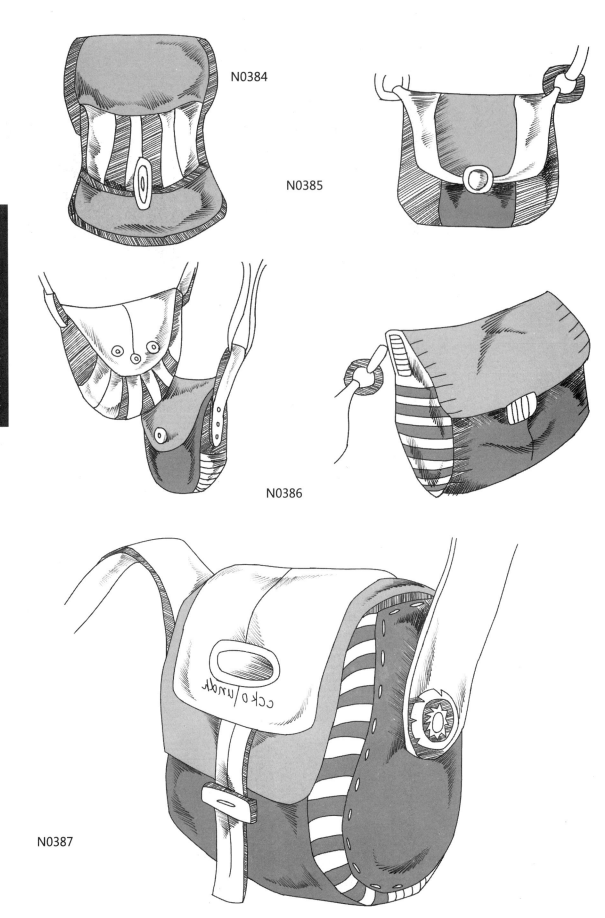

N0384

N0385

N0386

N0387

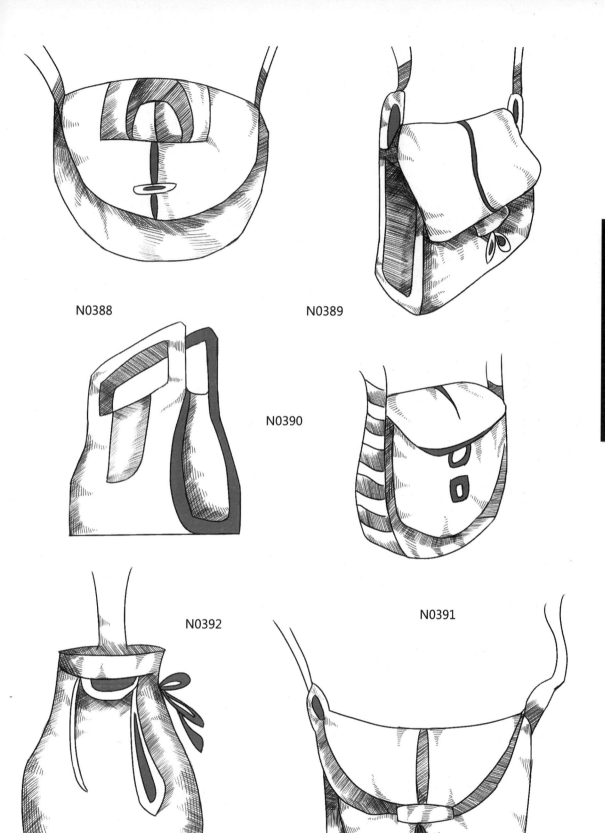

N0388

N0389

N0390

N0392

N0391

N0393

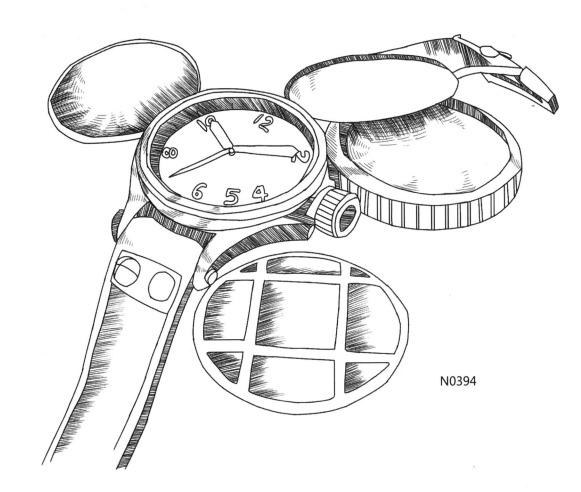

N0394

N0395

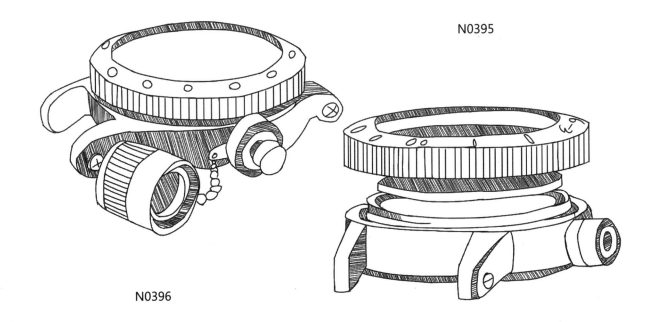

N0396

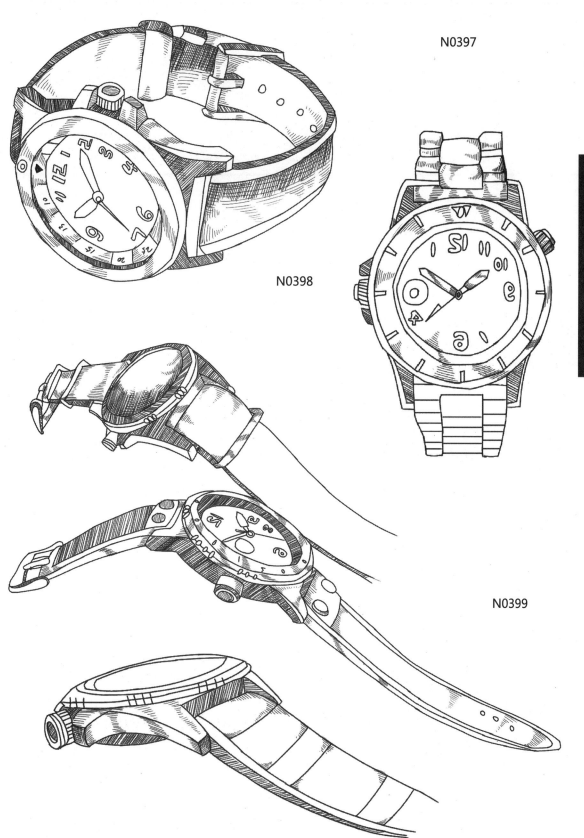

N0397

N0398

N0399

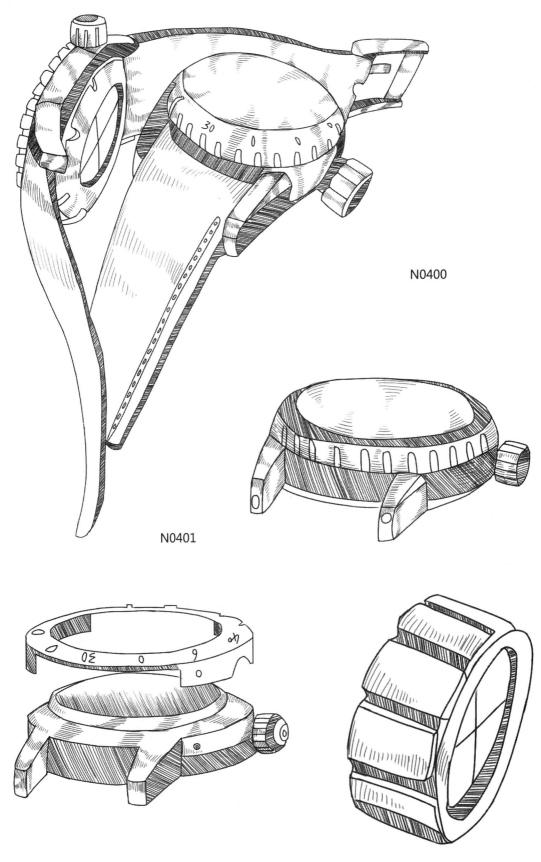

N0400

N0401

N0402

N0403

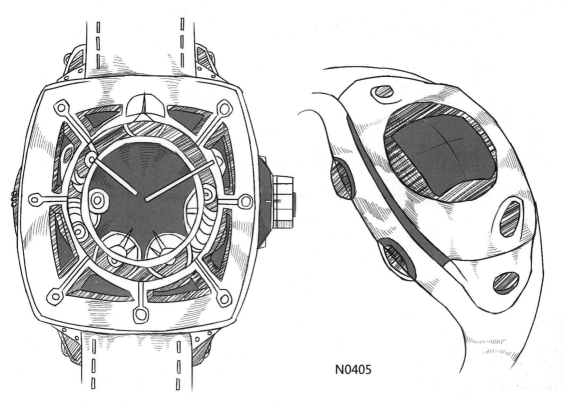

N0404

N0405

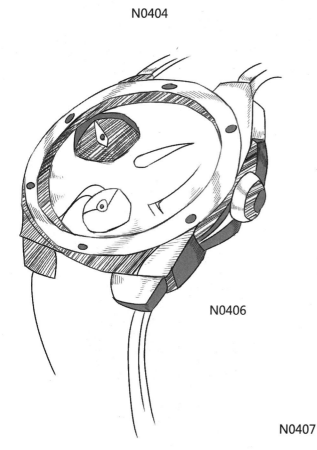

N0406

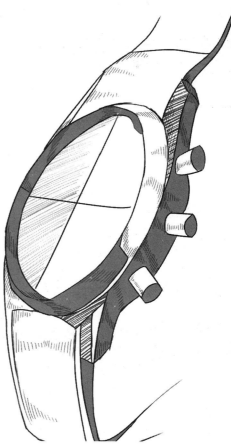

N0407

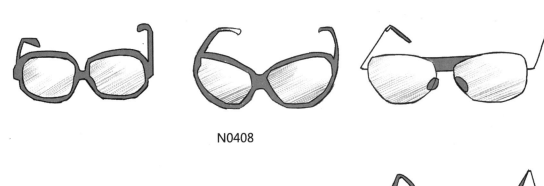

N0408

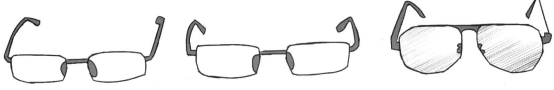

N0409

N0410

N0411

N0412

工具篇
Tool

本章简介

页数/Page：103-144

范例作品编号：N0413-N0582

内容要点：各种工具也是动漫作品中
常见的物品，样式比较广
泛，本章我们就来欣赏一
下各种动漫工具吧。

工具绘制技法

　　动漫工具取材于现实生活的工具，在绘制上难度不大，我们在绘制工具时，要时刻注意工具结构的表现，只要将大体结构绘制清楚就可以了。

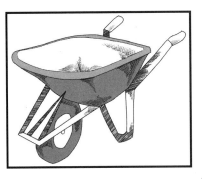

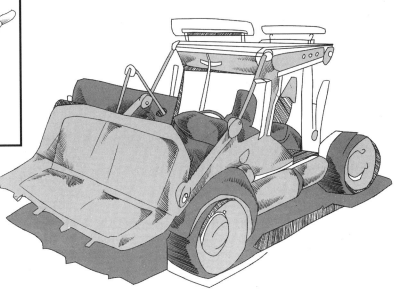

　　手推车和挖土机，一个手动一个电动，绘制时要注意物体本身的透视关系。

　　小型工具虽然简单，但是结构也不一定少，在一些细节的处理上丝毫不能马虎。

　　在绘制小型工具时也要注意透视的处理。

练一练

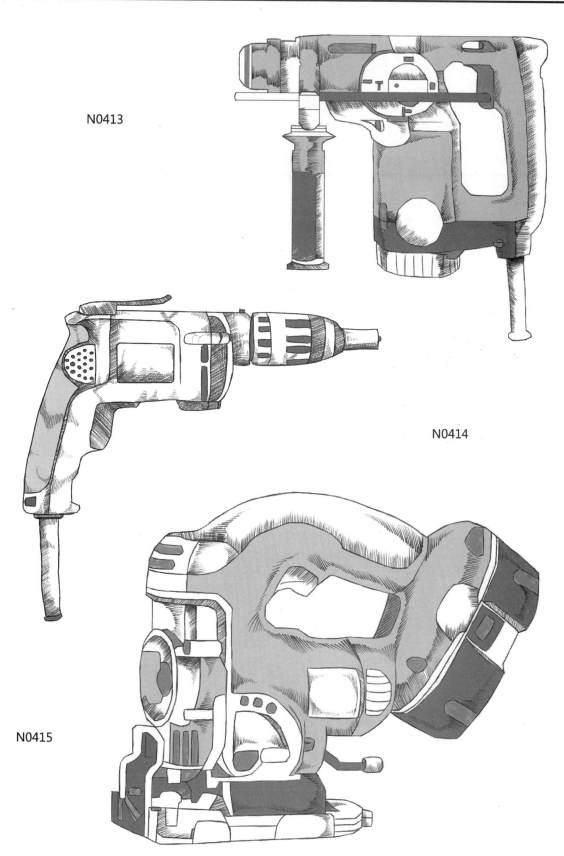

N0413

N0414

N0415

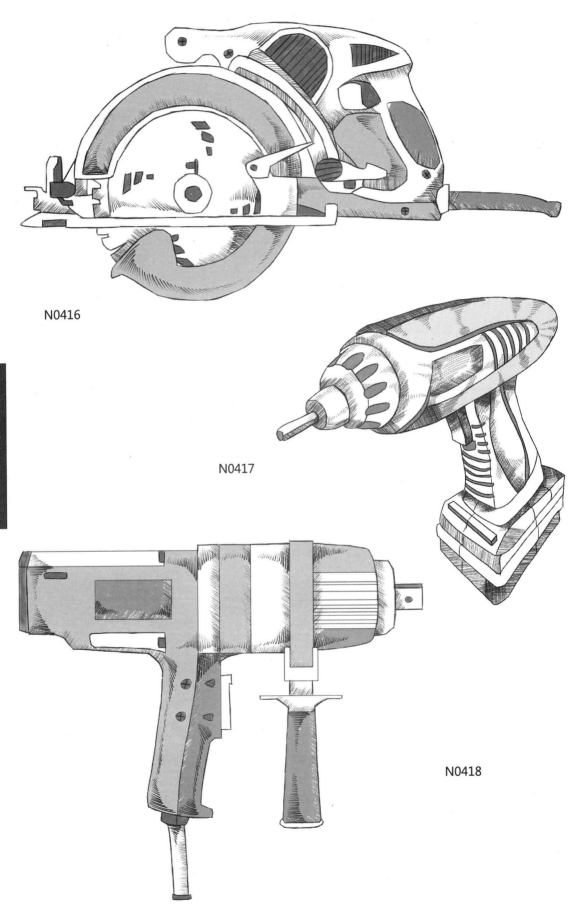

N0416

N0417

N0418

N0419

N0420

N0422

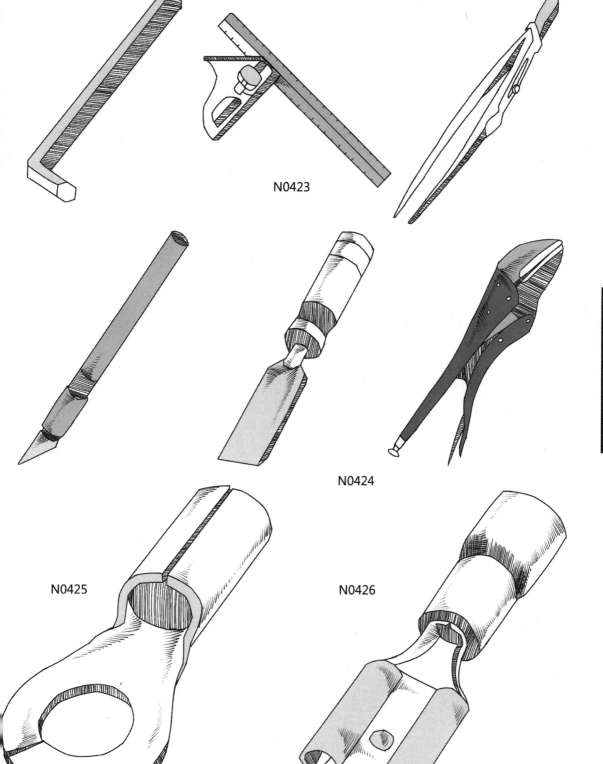

N0423

N0424

N0425

N0426

N0427

N0428

N0429

N0430

N0431

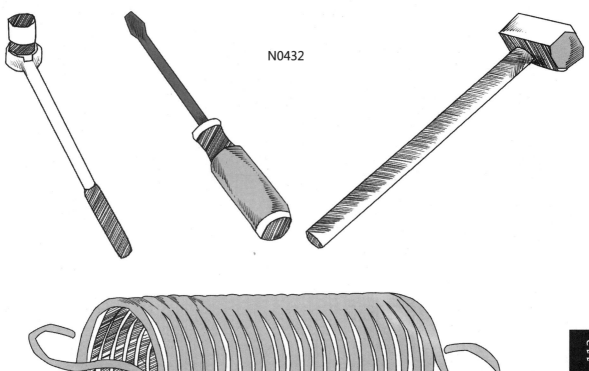

N0432

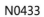

N0433

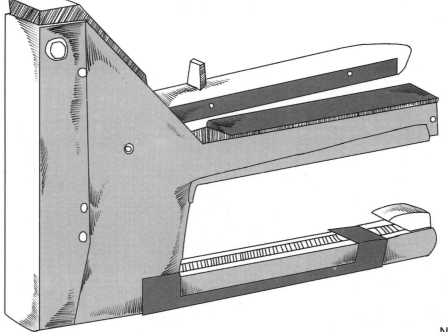

N0434

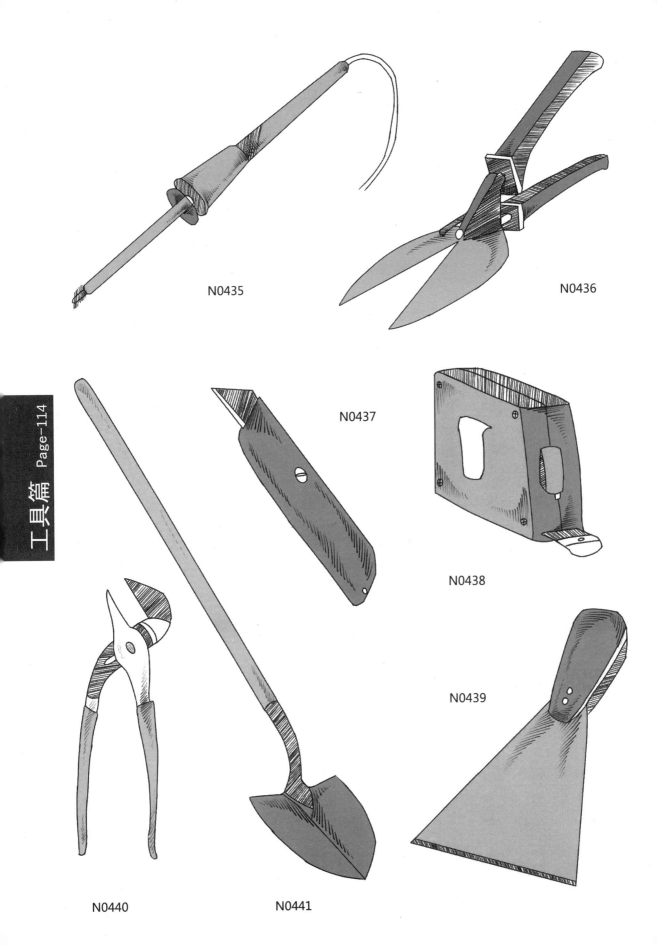

N0435

N0436

N0437

N0438

N0439

N0440

N0441

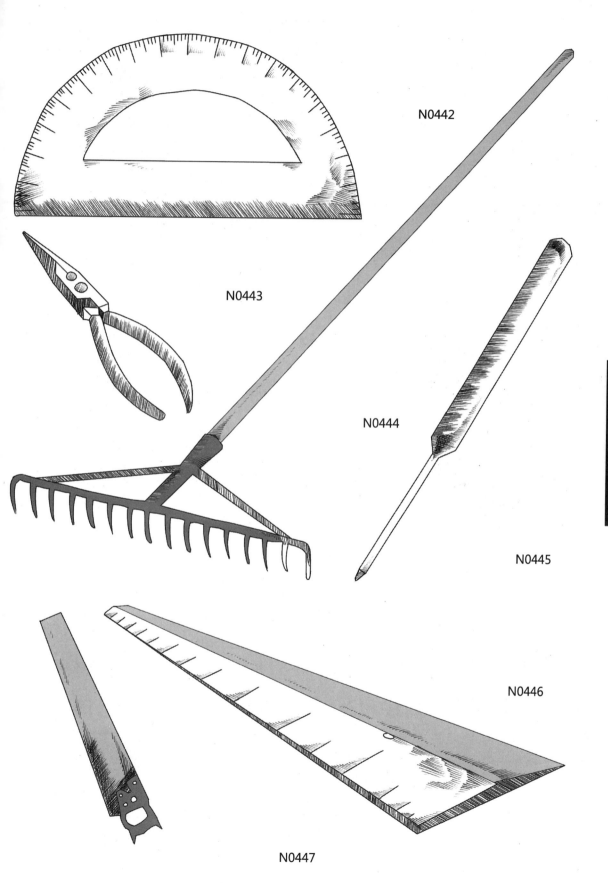

N0442

N0443

N0444

N0445

N0446

N0447

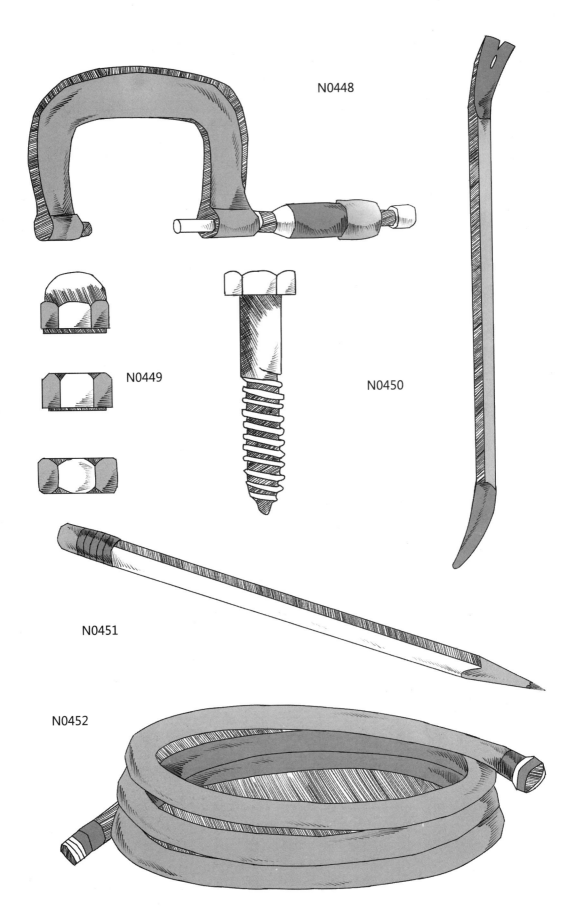

N0448

N0449

N0450

N0451

N0452

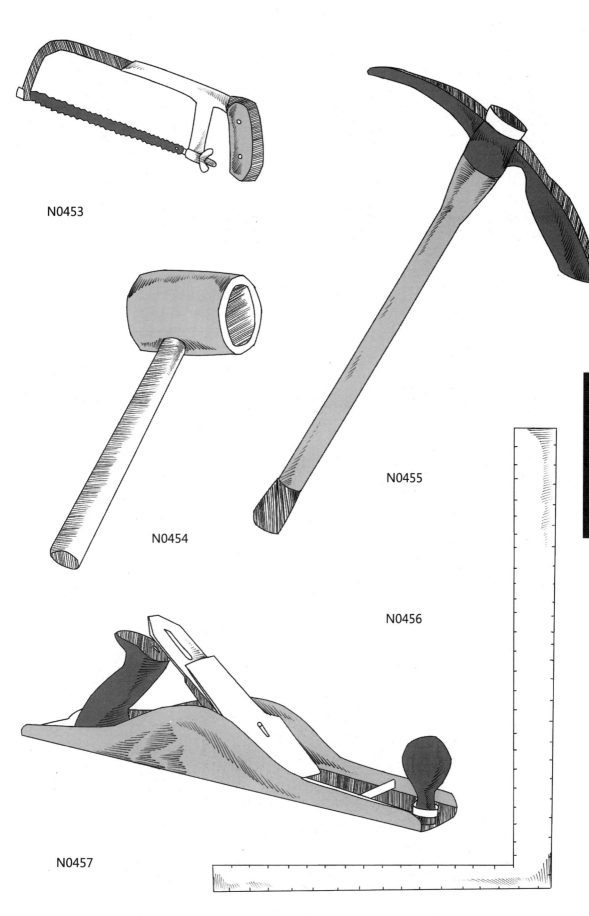

N0453

N0454

N0455

N0456

N0457

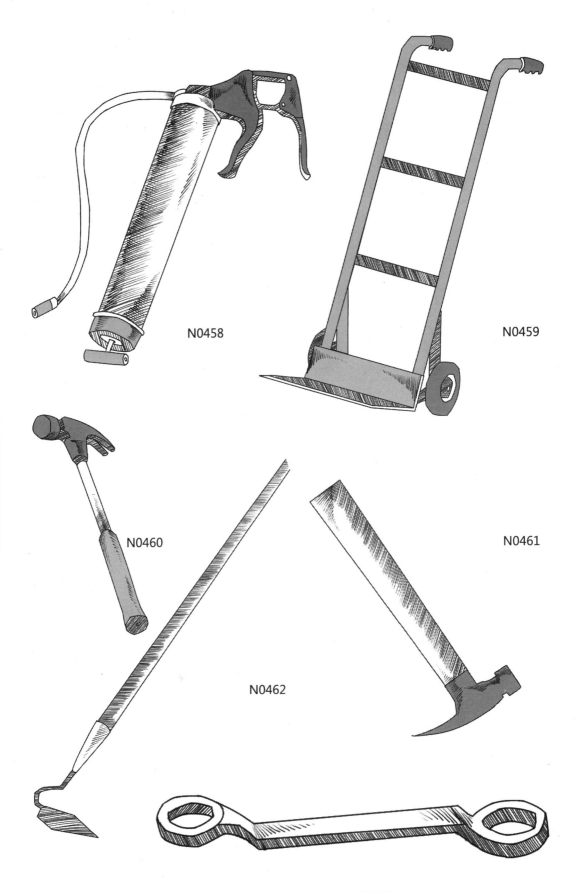

N0458

N0459

N0460

N0461

N0462

N0463

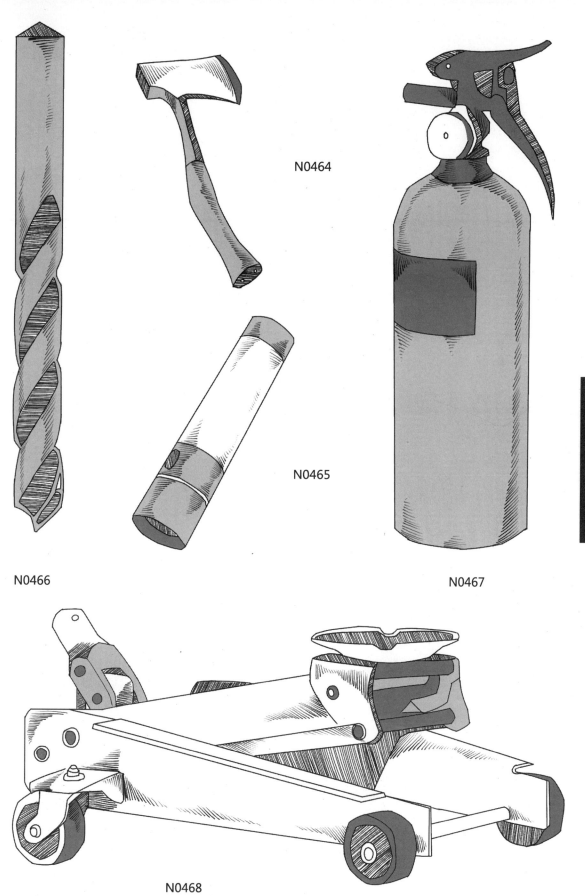

N0464

N0465

N0466

N0467

N0468

N0469

N0470

N0471

N0472

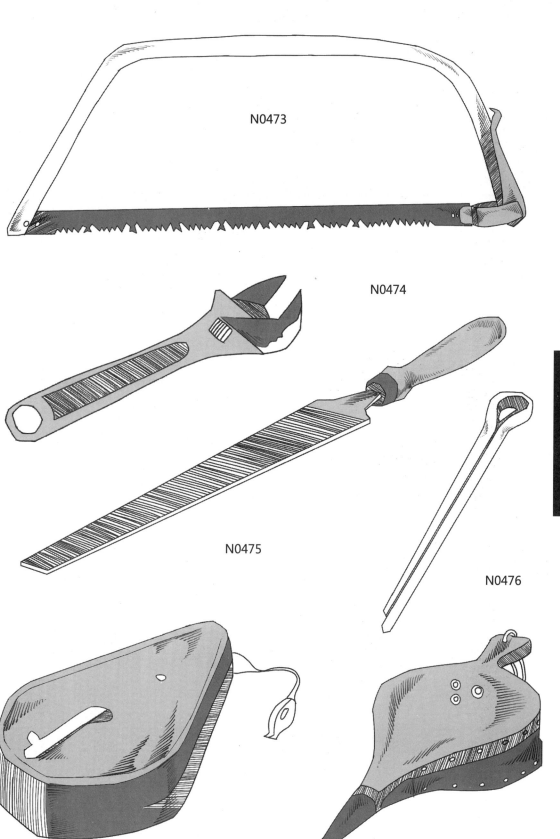

N0473

N0474

N0475

N0476

N0477

N0478

N0479

N0480

N0481

N0482

N0484

N0483

N0485

N0486

N0488

N0487

N0489

N0490

N0491

N0492

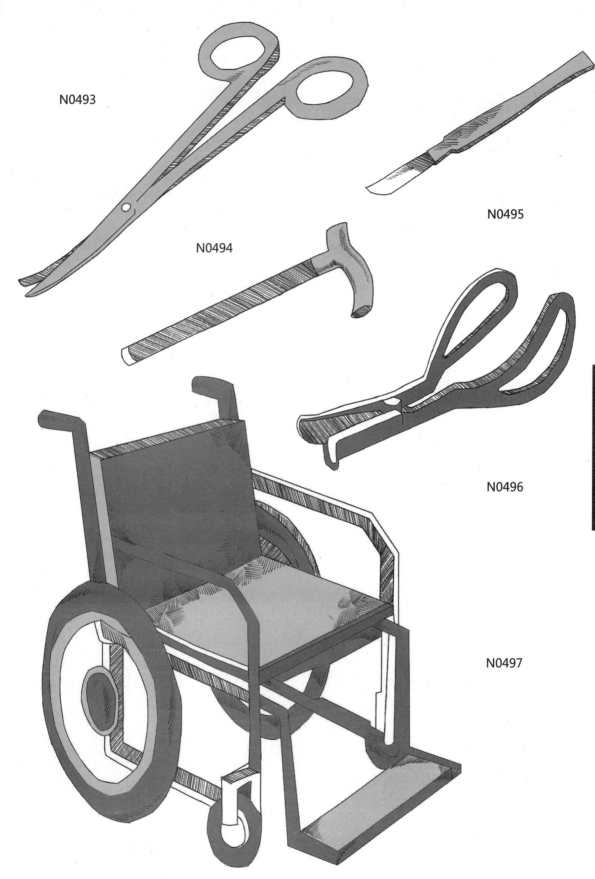

N0493

N0494

N0495

N0496

N0497

N0498

N0499

N0500

N0501

N0502

N0503

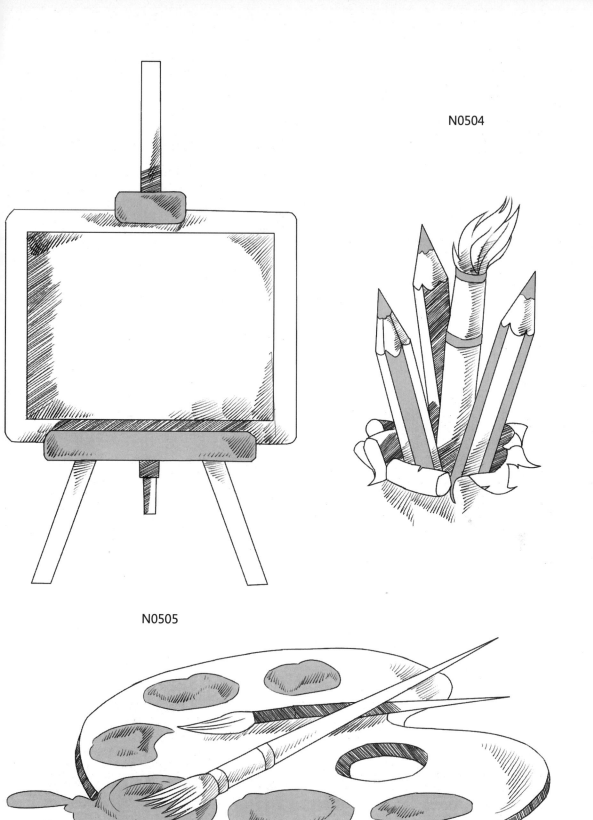

N0504

N0505

N0506

N0507

N0508

N0509

N0510

N0511

N0512

N0513

N0514

N0515

N0516

N0518

N0517

N0519

N0520

N0521

N0523

N0522

N0524

N0525

N0526

N0527

N0528

N0529

N0530

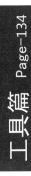

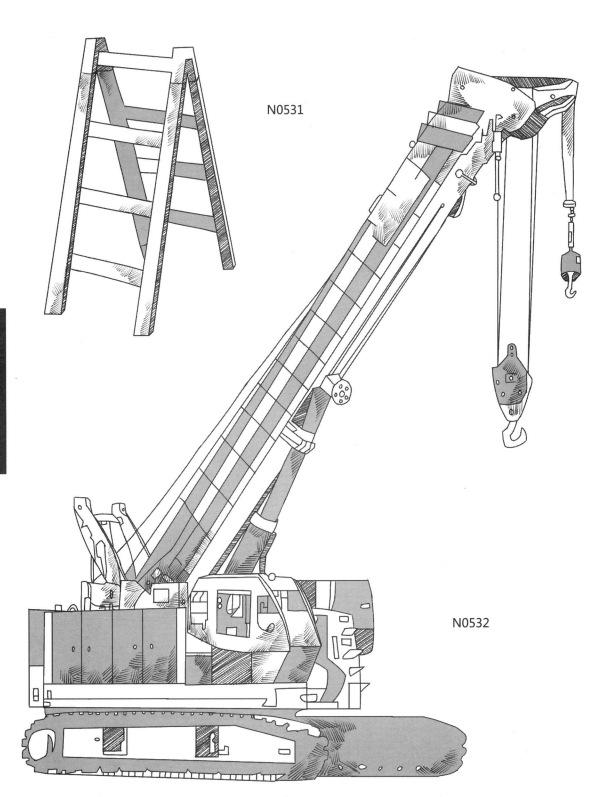

N0531

N0532

N0533

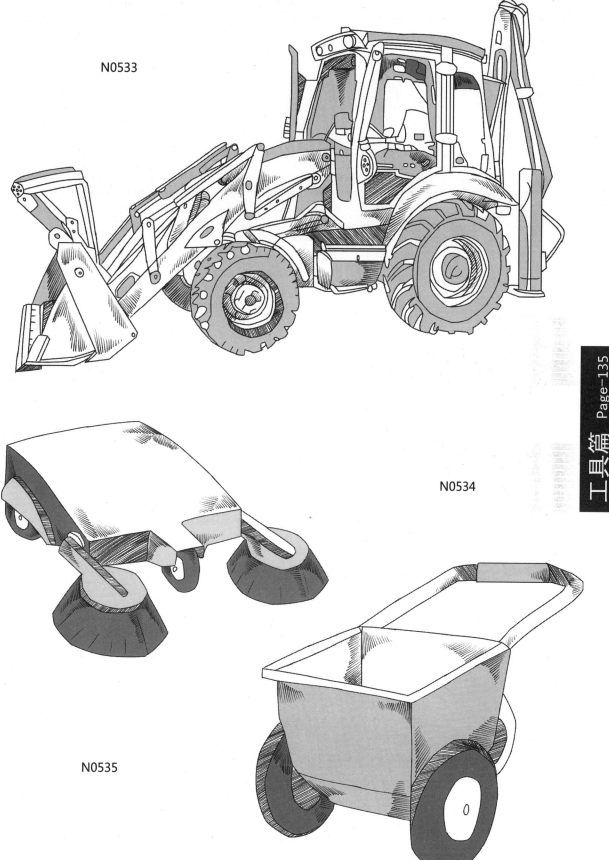

N0534

N0535

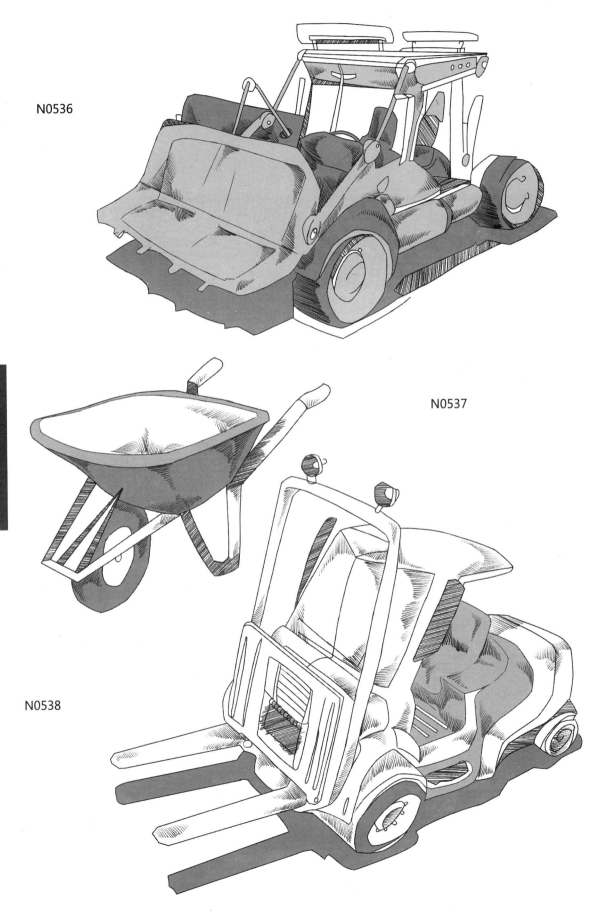

N0536

N0537

N0538

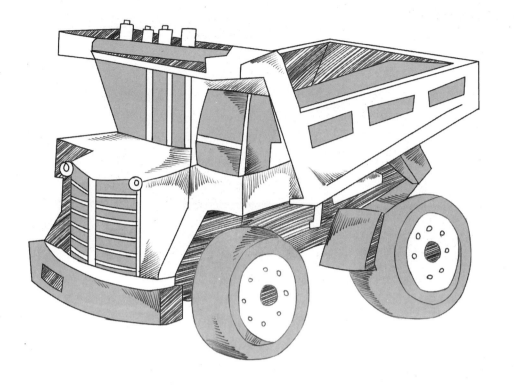

N0539

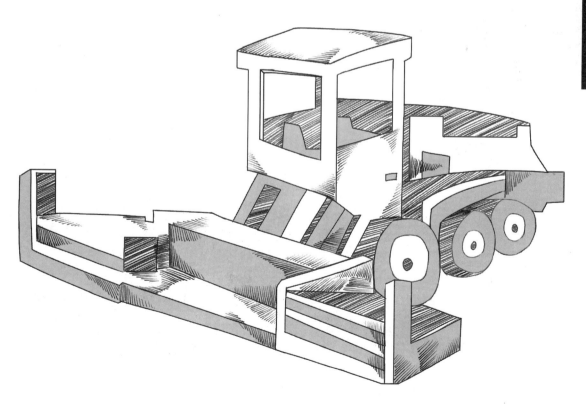

N0540

N0541

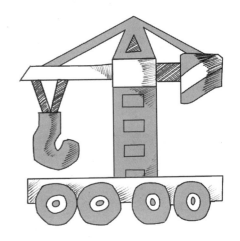

N0542

N0543

N0544

N0545

N0546

N0547

N0548

N0549

N0550

N0551

N0552

N0553

N0554

N0555

N0556

N0557

N0558

N0559

N0560

N0561

N0562

N0563

N0564

N0565

N0566

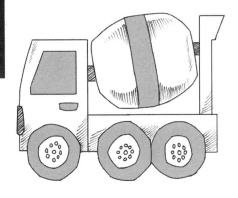

N0567

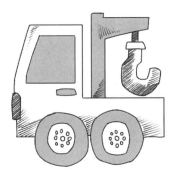

N0568

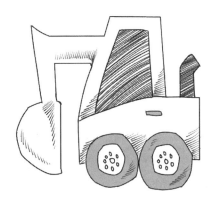

N0569

N0570

N0571

N0572

N0573

N0574

N0575

N0576

N0577

N0578

N0579

N0580

N0581

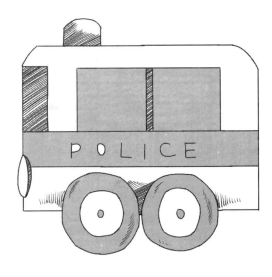

N0582

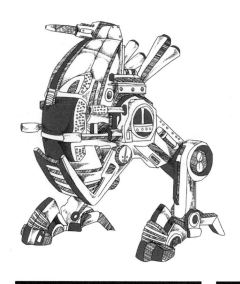

武器篇
Weapon

本章简介

页数/Page：145-244

范例作品编号：N0583-N0897

内容要点：武器主要包括古代的冷兵器和现代的热兵器，还有幻想类的武器，再仔细划分的话，冷兵器可以分为刀、剑、匕首、长矛、弓箭等，热兵器可以分为手枪、步枪、冲锋枪、狙击枪、散弹枪、机关枪、鱼雷、火箭等，本章我们来欣赏一下这些武器吧。

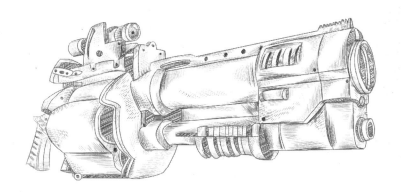

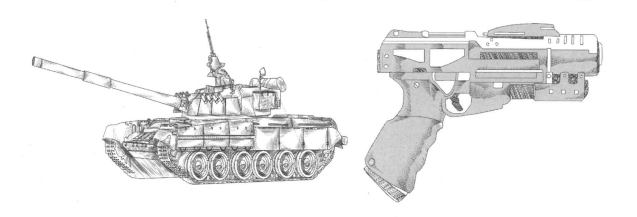

武器绘制技法

武器的基本结构相对比较复杂，重要的是了解其结构，避免绘画时的错误。

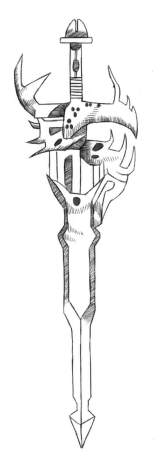

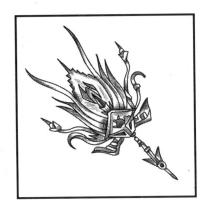

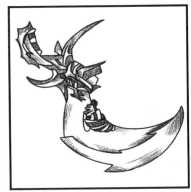

绘制冷兵器时代的武器，一定要注意其造型，丰富的武器造型可以使它们在动漫作品中更加出彩。

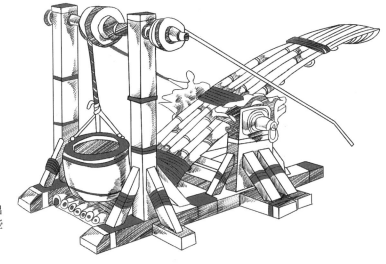

为了使刀剑等冷兵器能够更加出彩，需要为本身简单的武器添加一些奇特的造型。

热兵器，是指一种利用推进燃料快速燃烧后产生的高压气体推进发射物的射击武器，现代将所有依靠火药或类似化学反应提供能量，以起到伤害作用的，或者直接利用火、化学、激光等携带的能量伤人的兵器都称为热兵器。

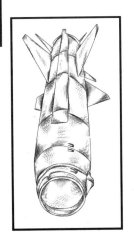

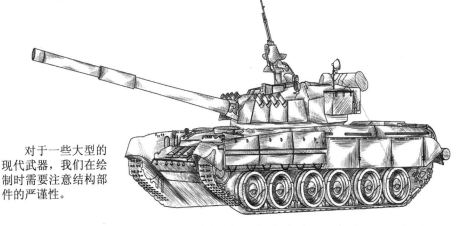

对于一些大型的现代武器，我们在绘制时需要注意结构部件的严谨性。

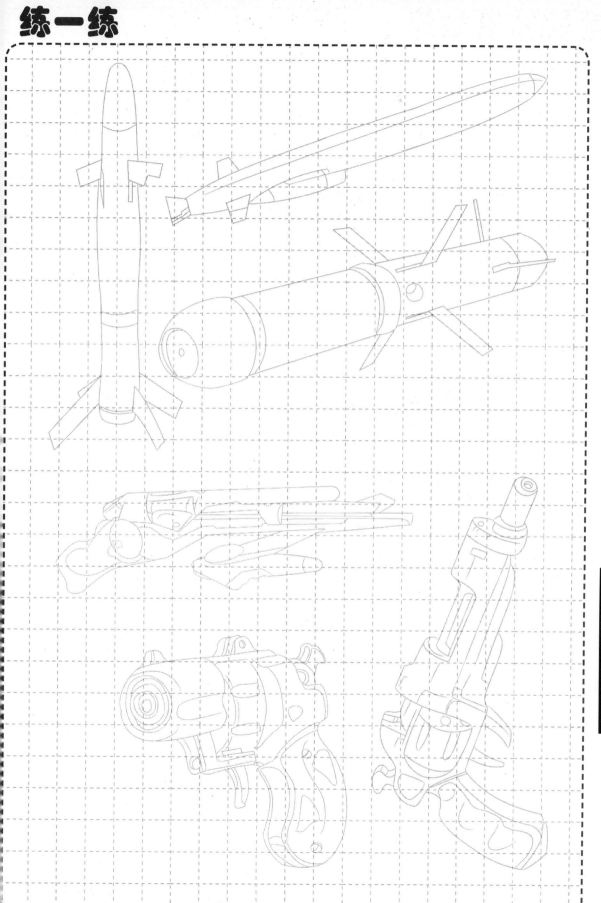

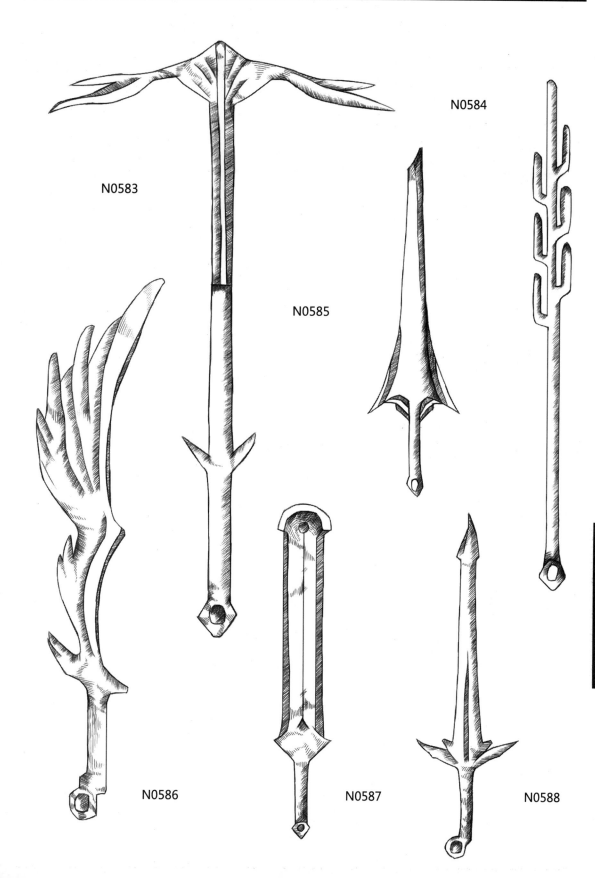

N0584

N0583

N0585

N0586

N0587

N0588

N0589

N0590

N0591

N0592

N0593

N0594

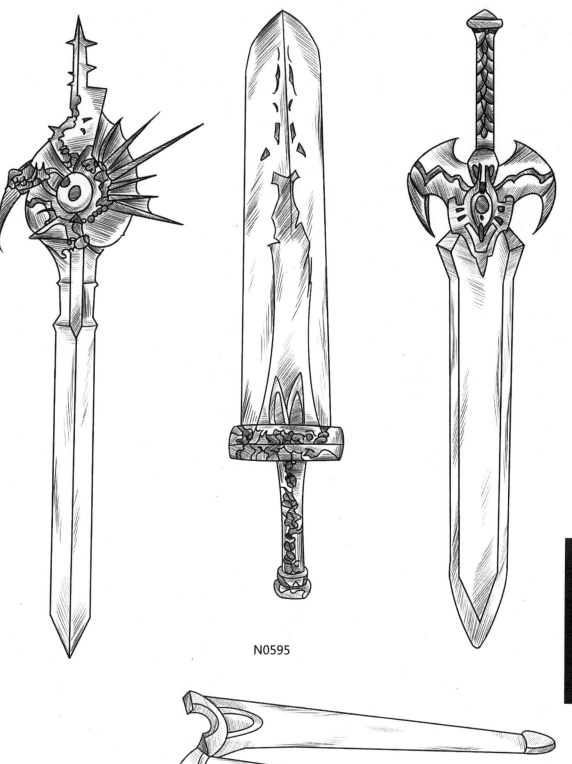

N0595

N0596

N0599

N0600

N0597

N0598

N0602

N0601

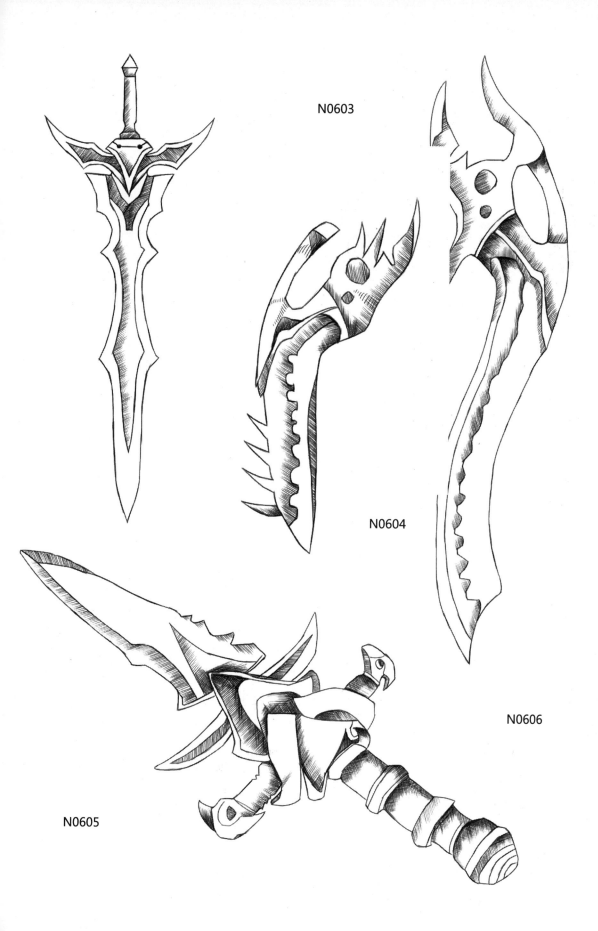

N0603

N0604

N0606

N0605

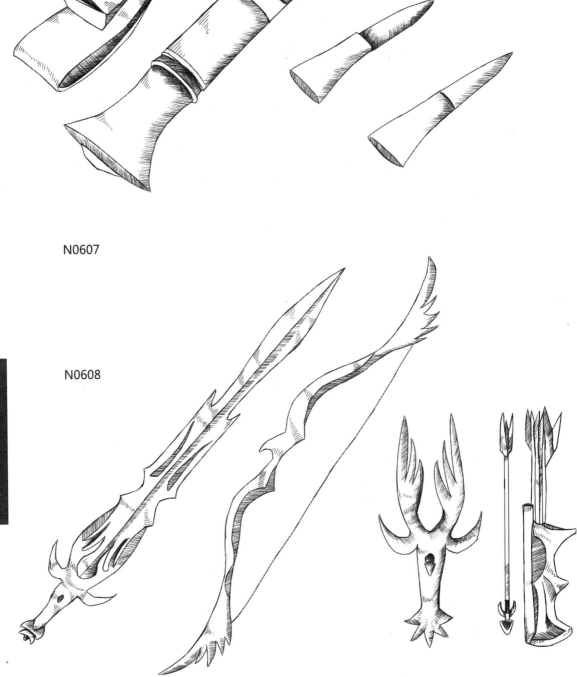

N0607

N0608

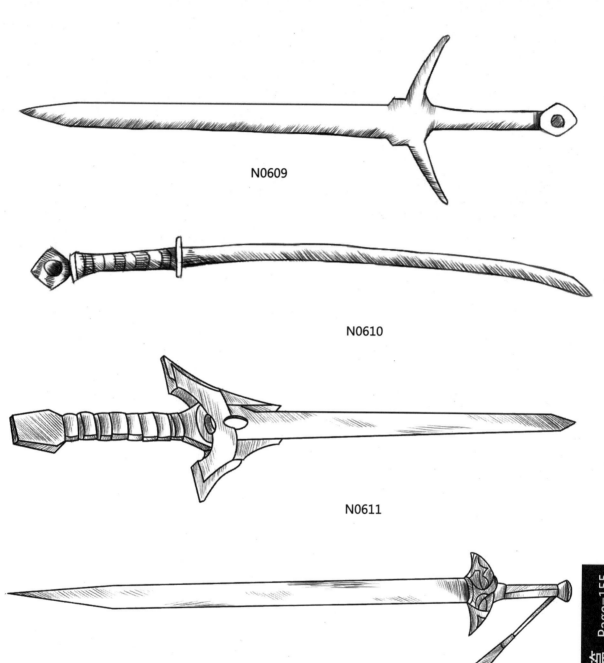

N0609

N0610

N0611

N0612

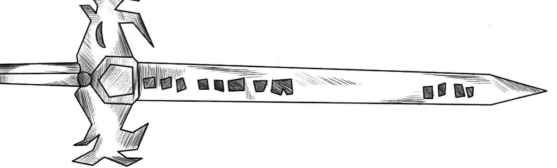

N0613

N0615

N0616

N0614

N0617

N0618

N0619

N0620

N0621

N0622

N0623

N0624

N0625

N0626

N0627

N0628

N0629

N0630

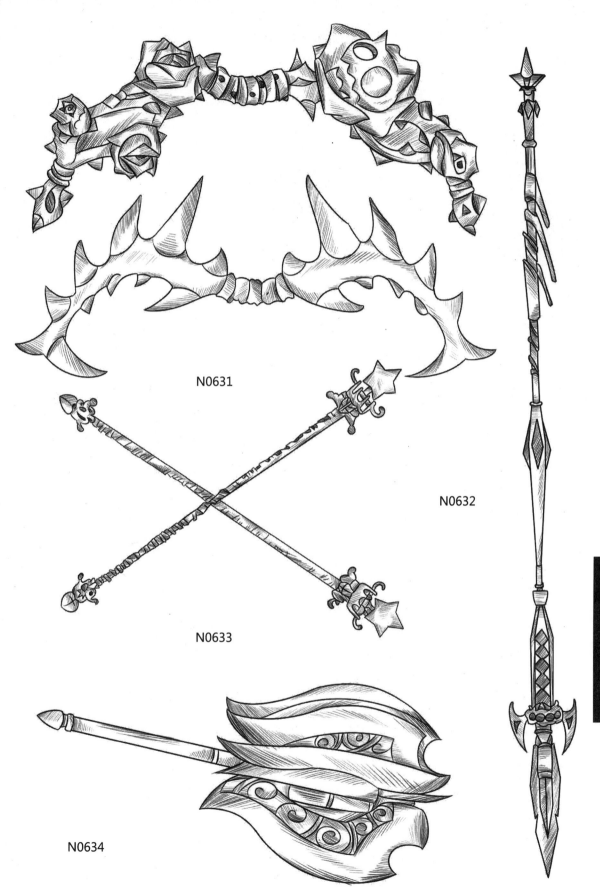

N0631

N0632

N0633

N0634

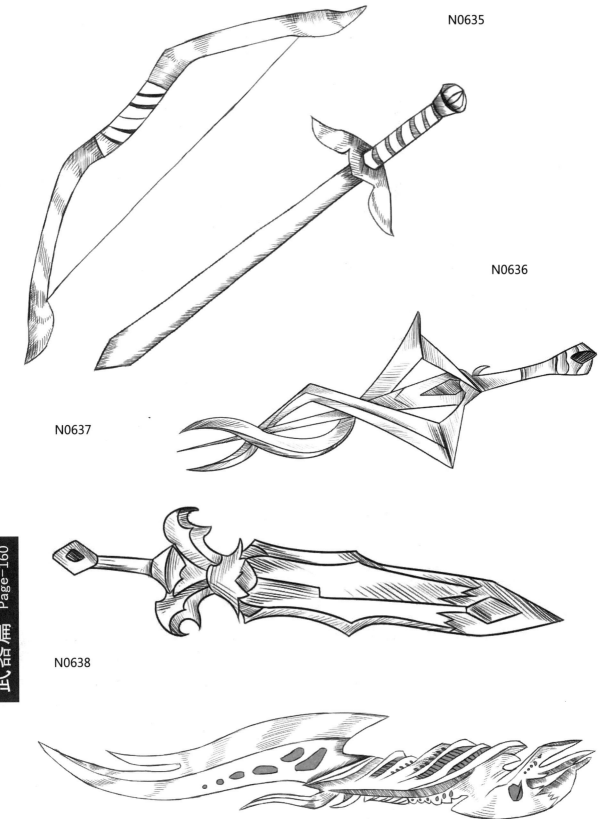

N0635

N0636

N0637

N0638

N0639

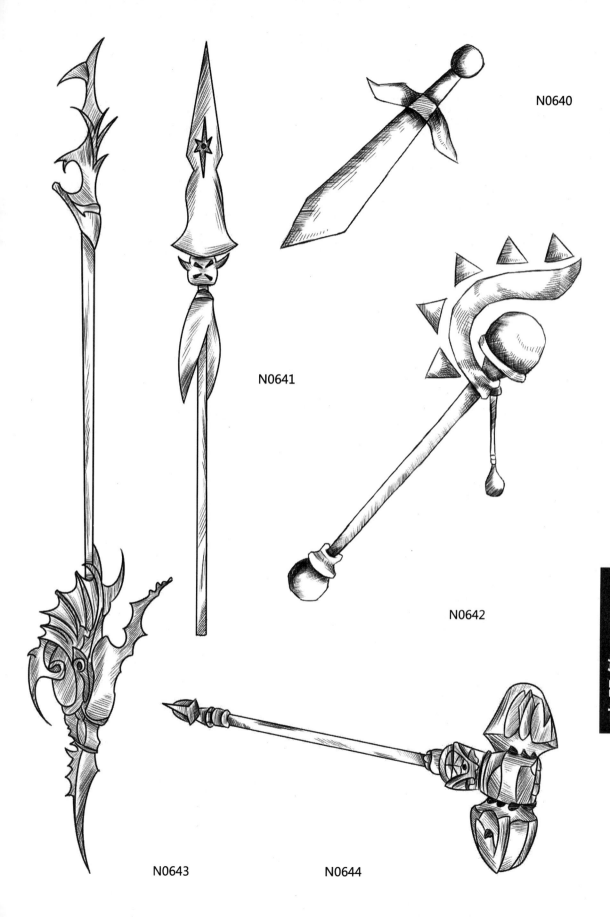

N0640

N0641

N0642

N0643

N0644

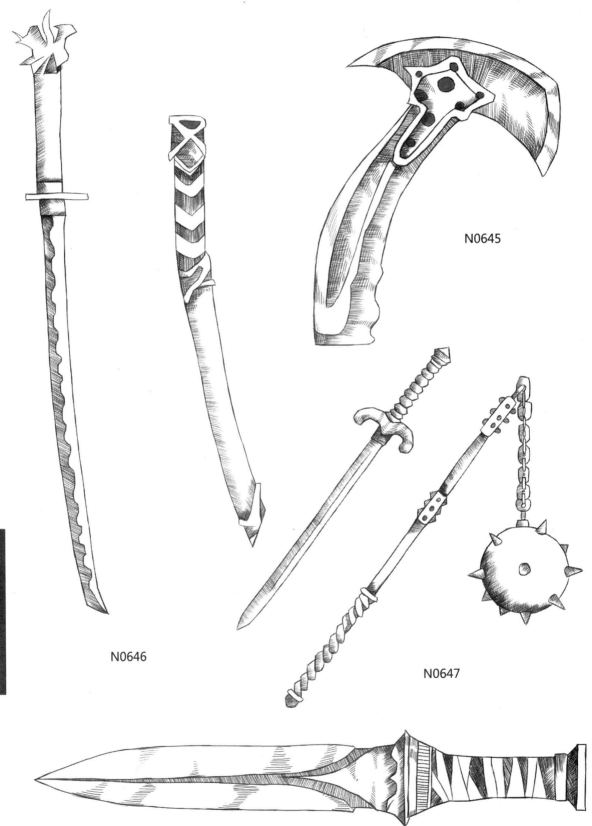

N0645

N0646

N0647

N0648

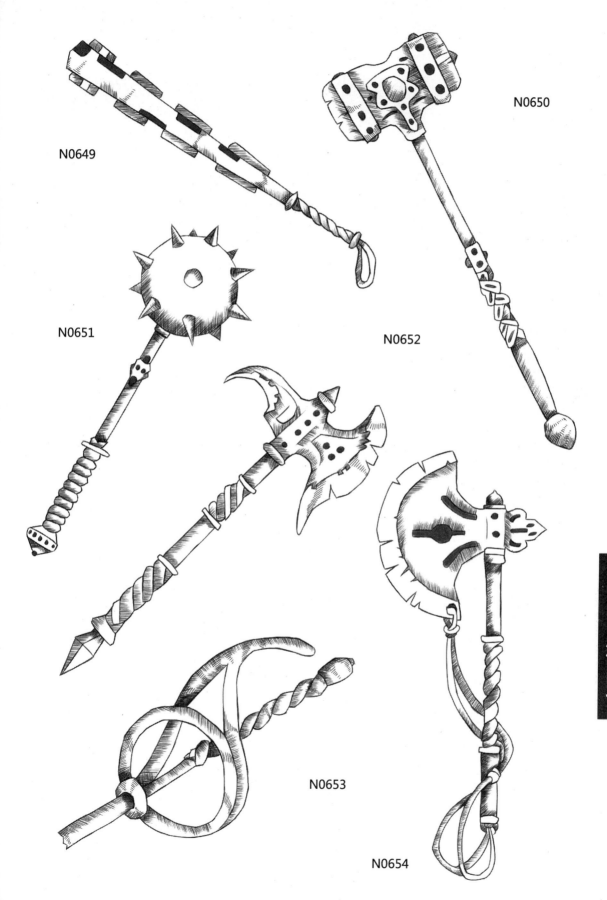

N0649

N0650

N0651

N0652

N0653

N0654

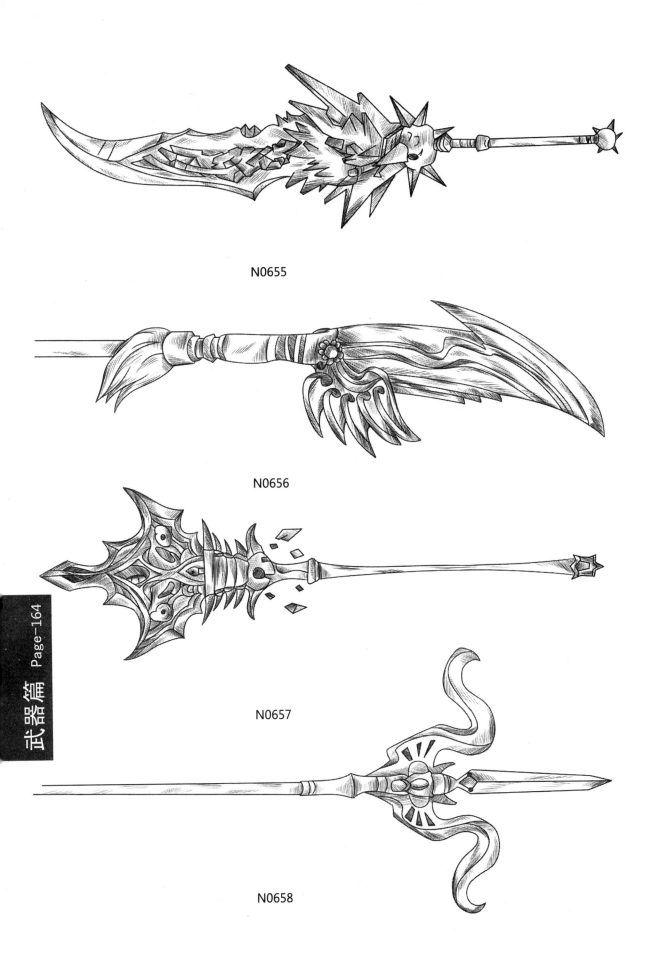

N0655

N0656

N0657

N0658

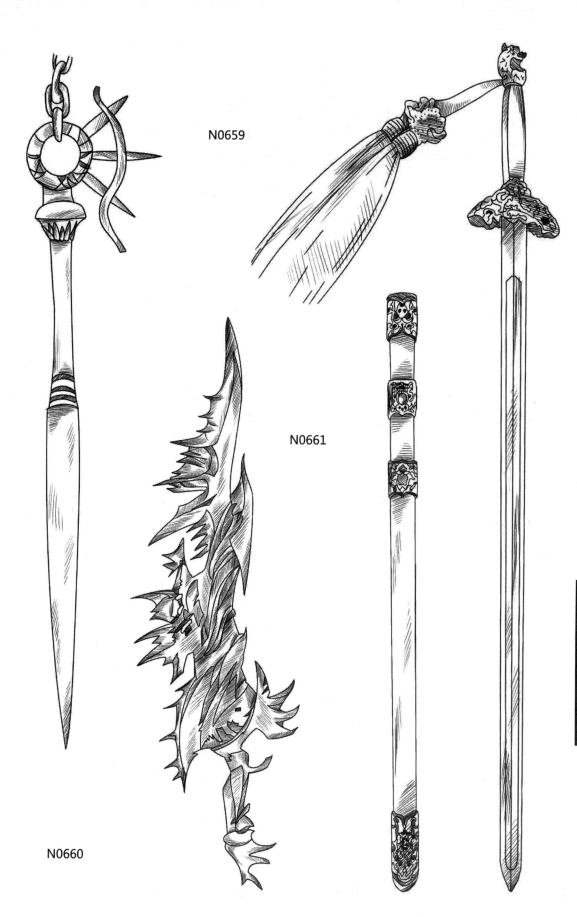

N0659

N0661

N0660

N0662

N0663

N0664

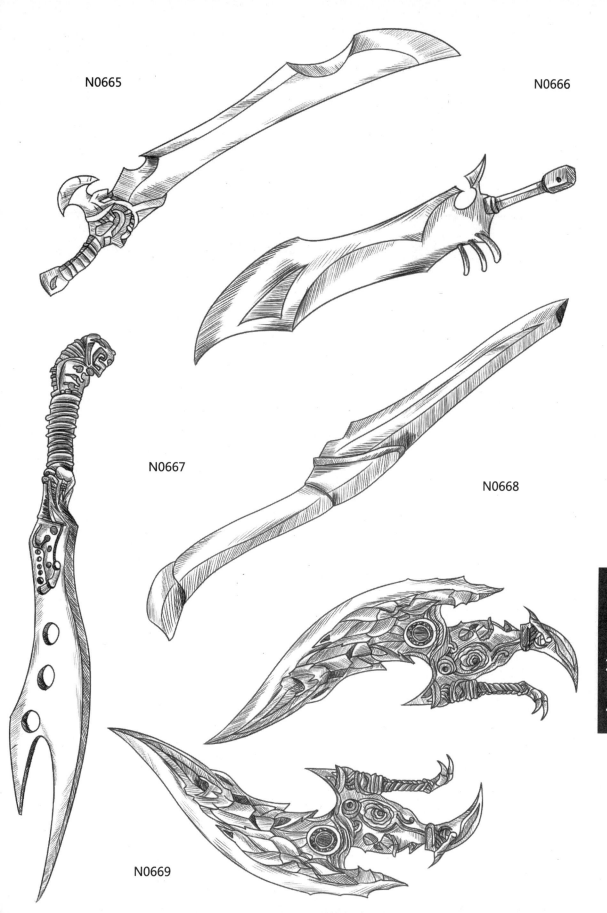

N0665

N0666

N0667

N0668

N0669

N0670

N0671

N0672

N0673

N0674

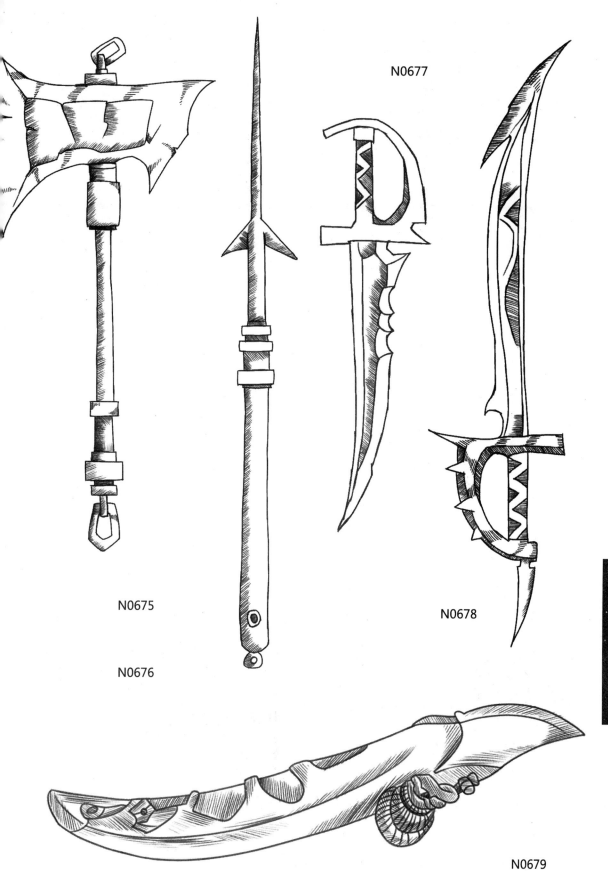

N0677

N0675

N0676

N0678

N0679

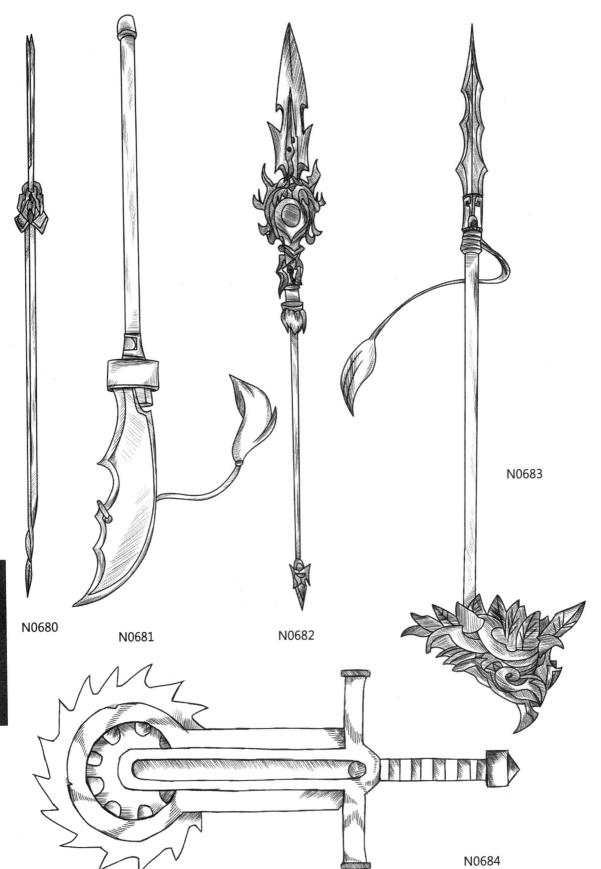

N0680

N0681

N0682

N0683

N0684

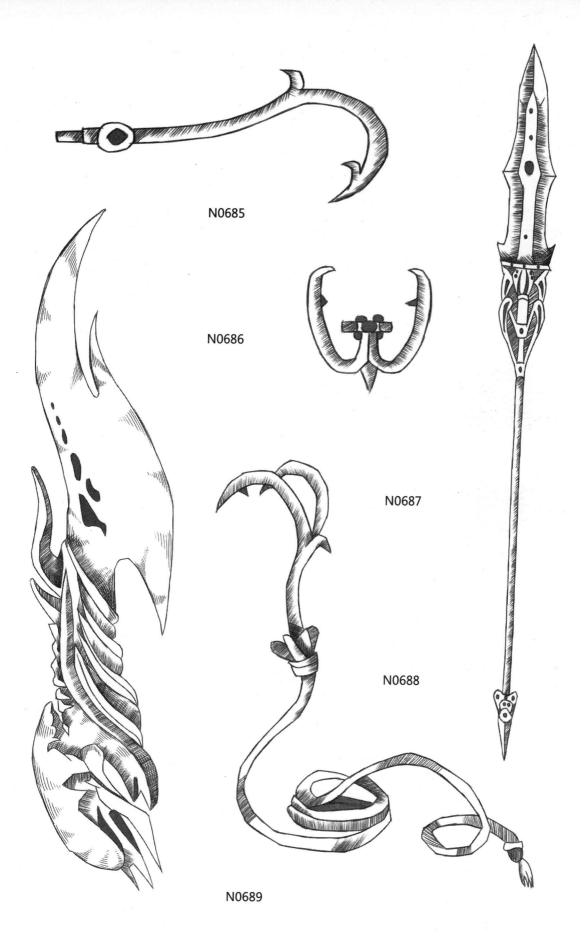

N0685

N0686

N0687

N0688

N0689

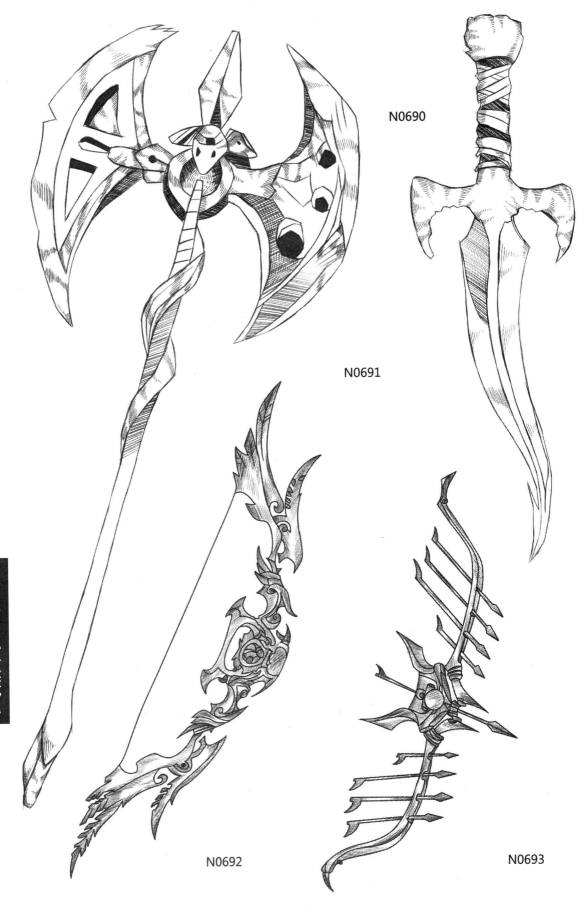

N0690

N0691

N0692

N0693

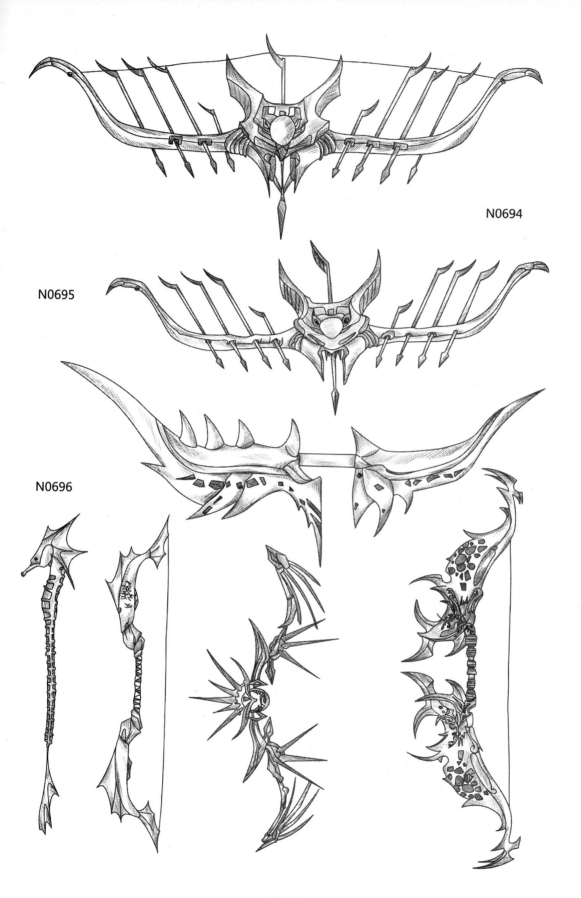

N0694

N0695

N0696

N0697

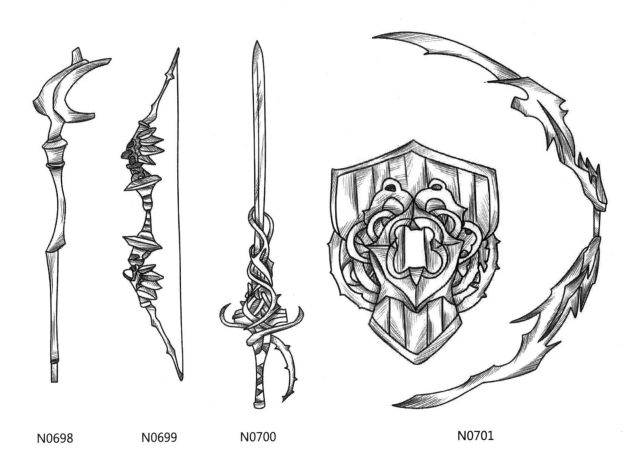

N0698 N0699 N0700 N0701

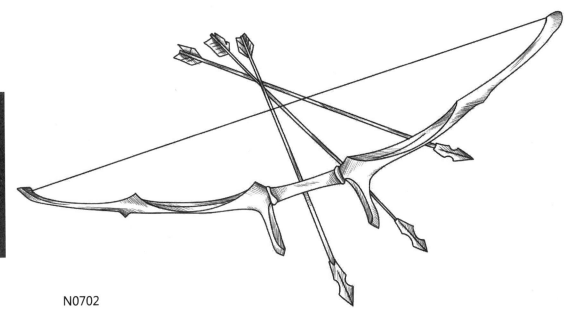

N0702

N0703

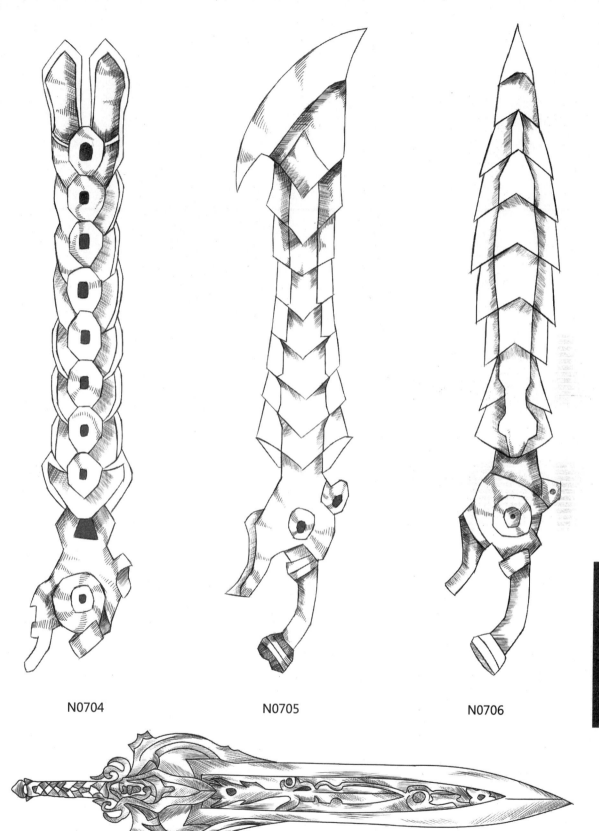

N0704

N0705

N0706

N0707

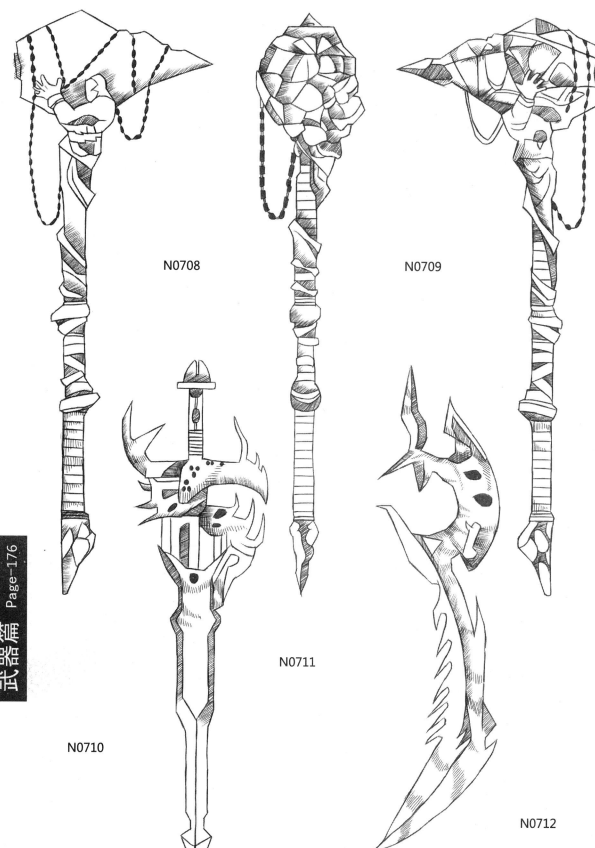

N0708

N0709

N0710

N0711

N0712

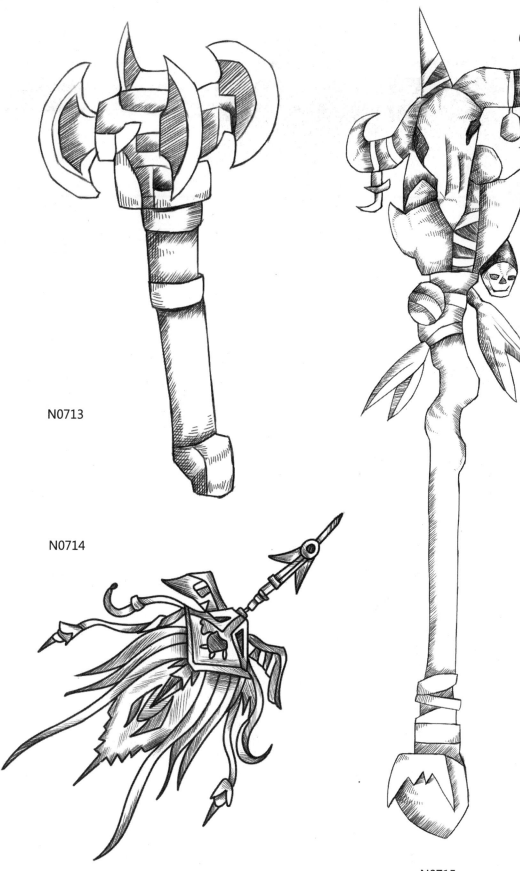

N0713

N0714

N0715

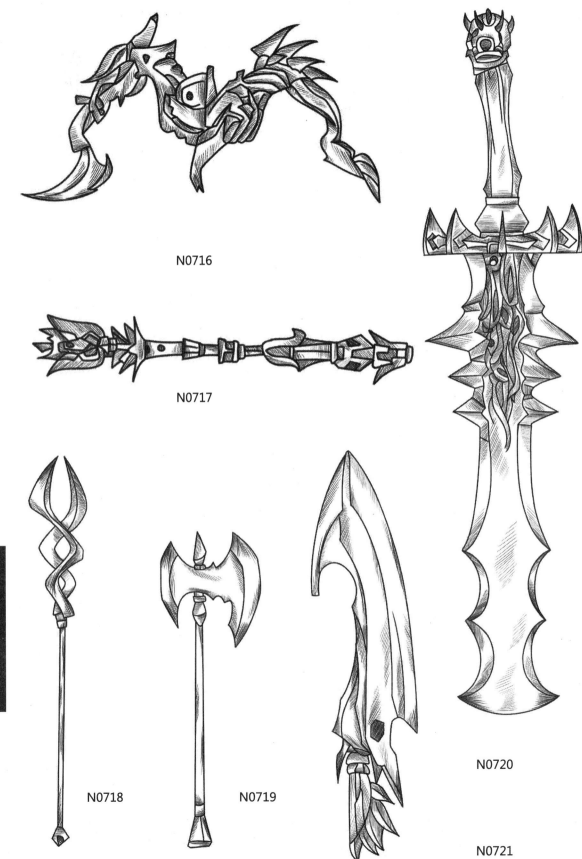

N0716

N0717

N0718

N0719

N0720

N0721

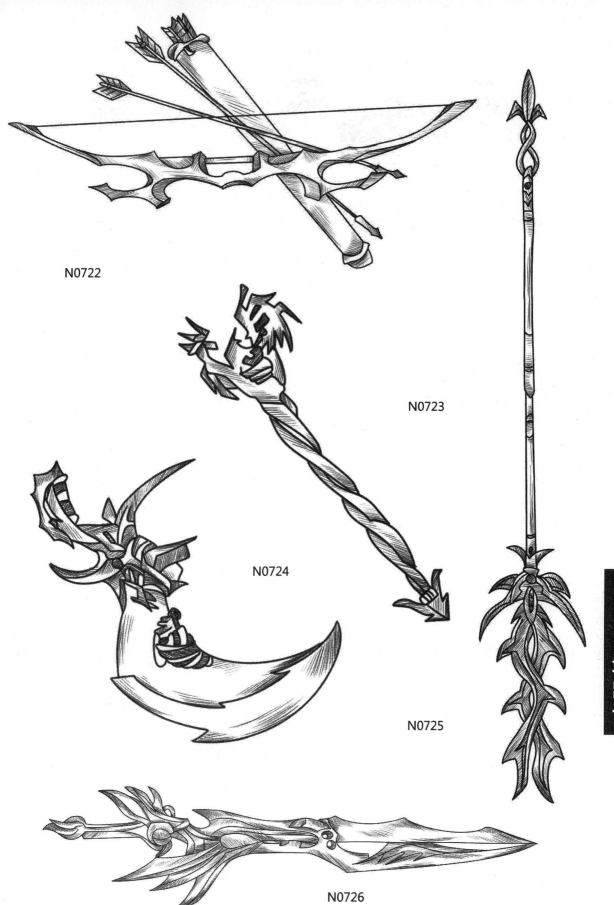

N0722

N0723

N0724

N0725

N0726

N0727

N0728

N0729

N0730

N0731

N0732

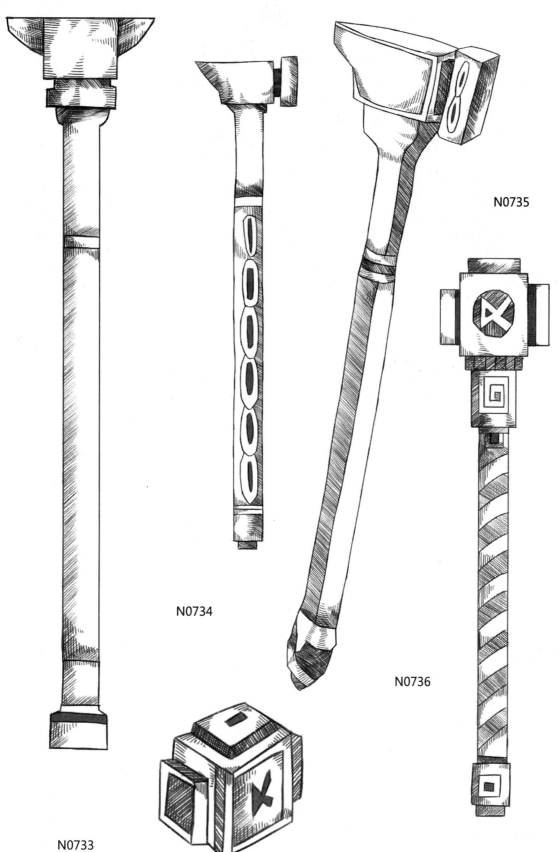

N0735

N0734

N0736

N0733

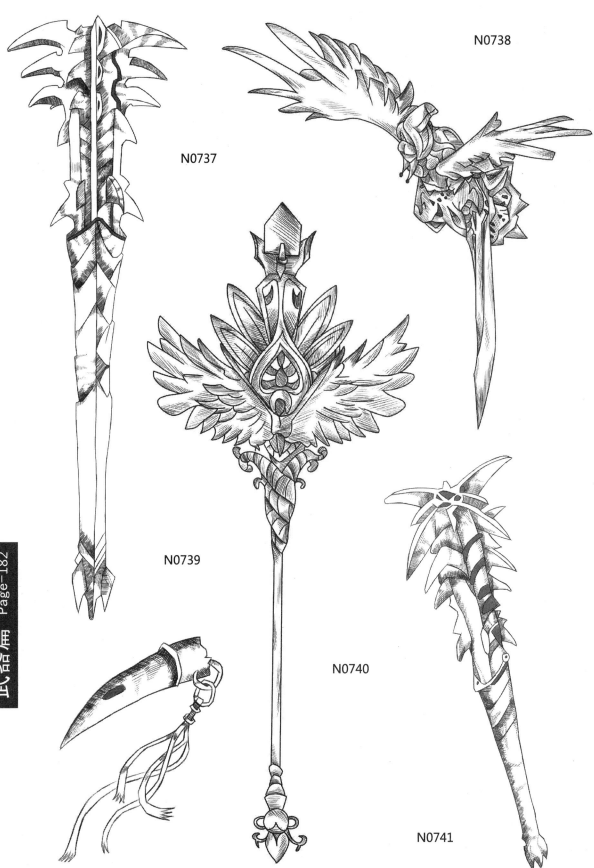

N0737

N0738

N0739

N0740

N0741

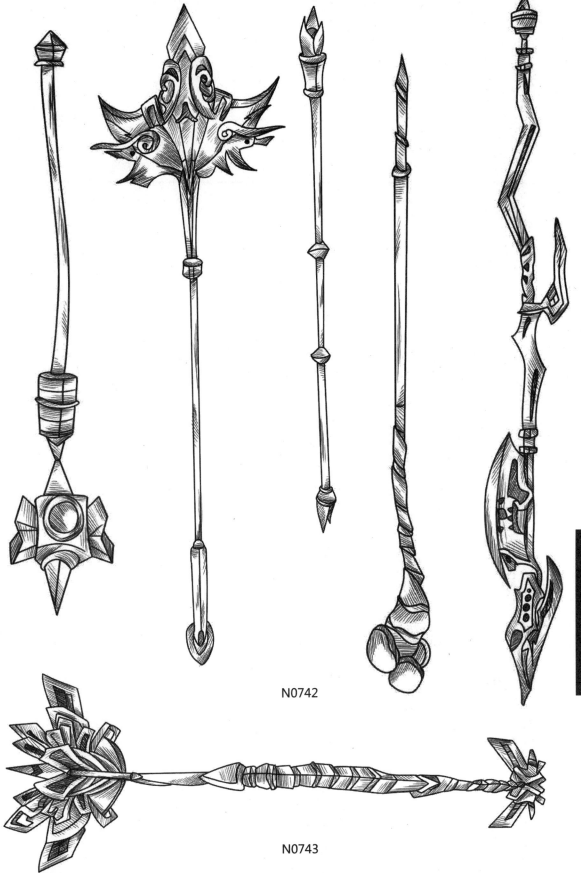

N0742

N0743

N0744

N0745

N0746

N0747

N0748

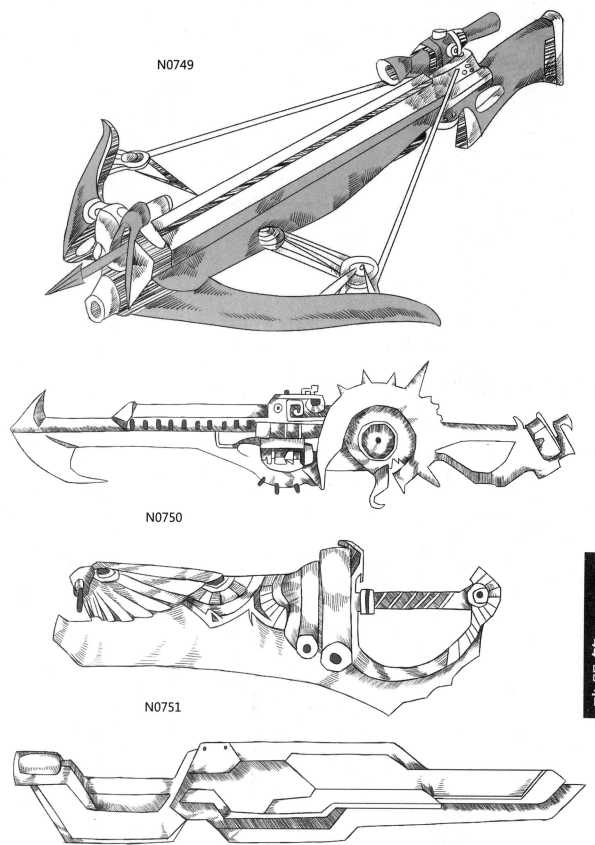

N0749

N0750

N0751

N0752

N0753

N0754

N0755

N0756

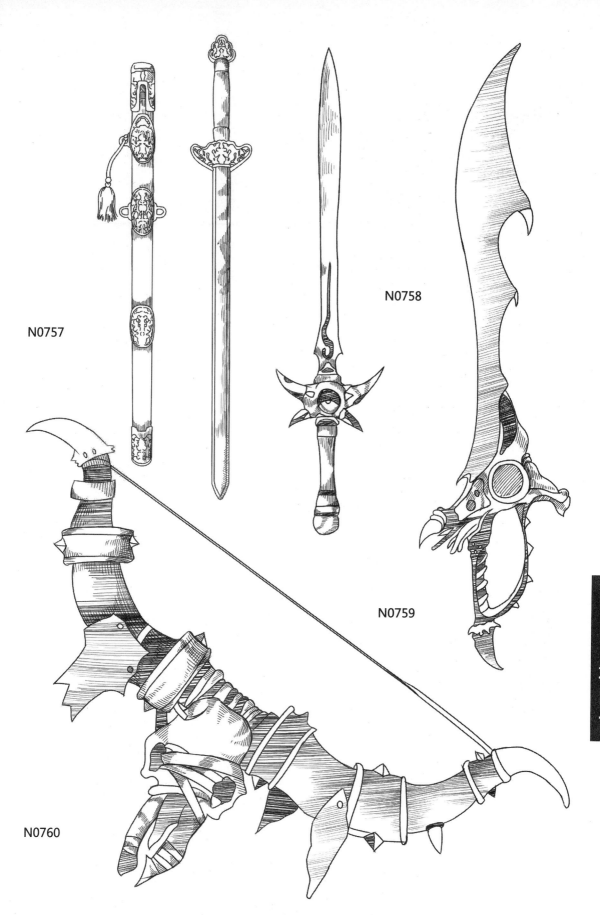

N0757

N0758

N0759

N0760

N0761

N0762

N0763

N0764

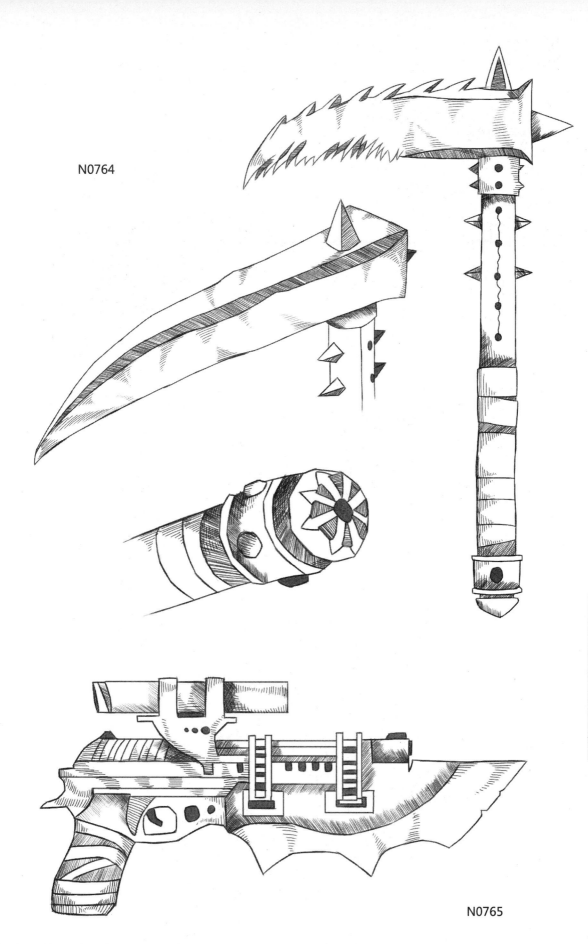

N0765

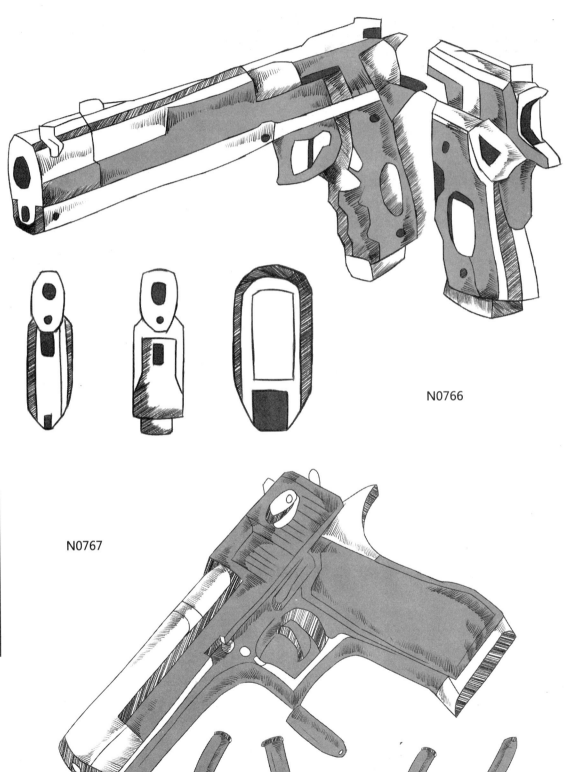

N0766

N0767

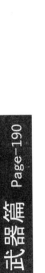

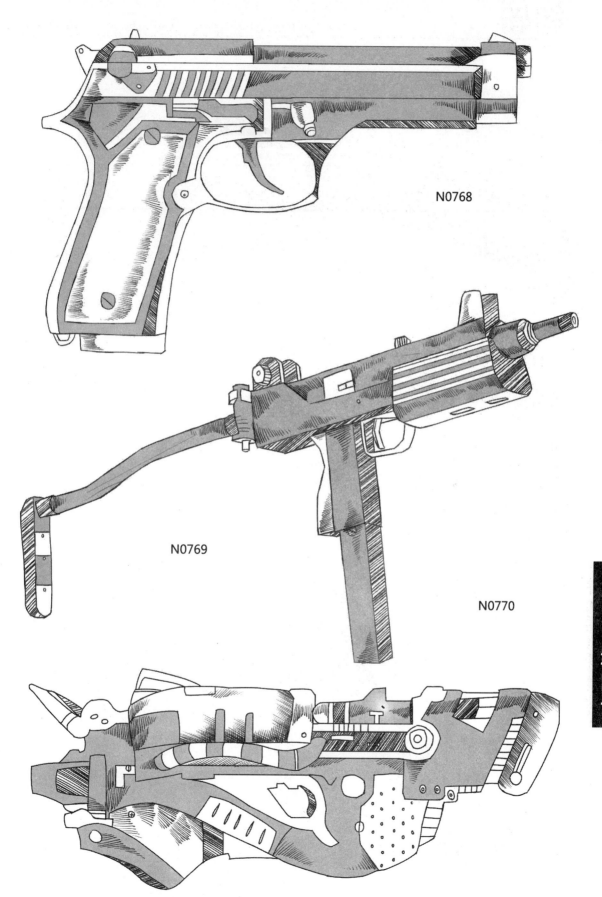

N0768

N0769

N0770

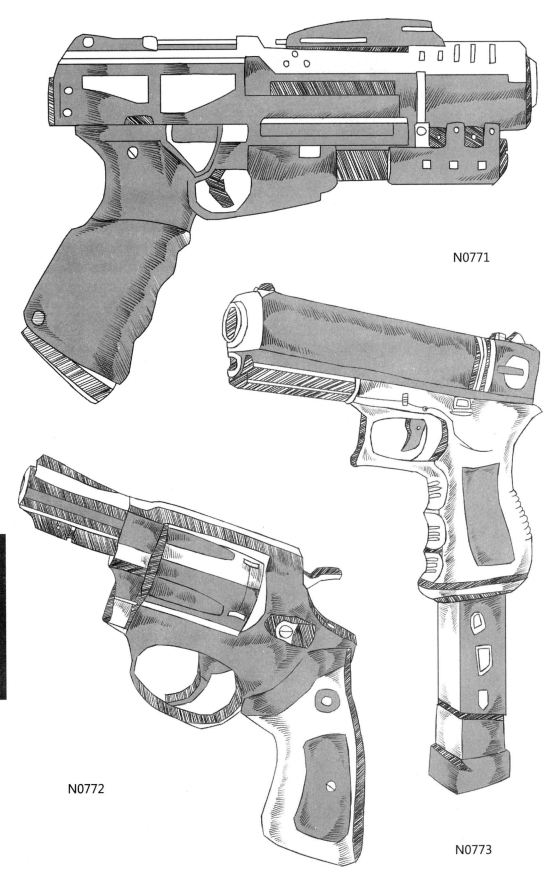

N0771

N0772

N0773

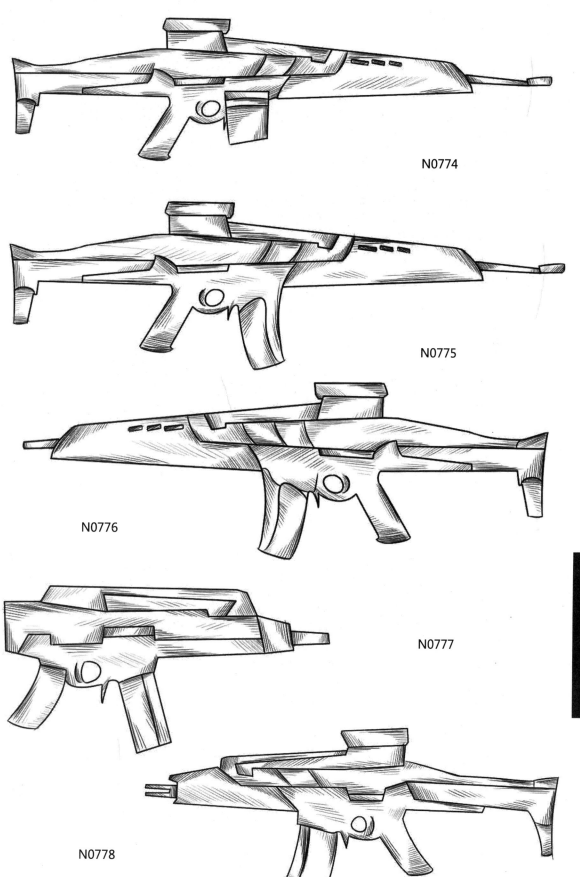

N0774

N0775

N0776

N0777

N0778

N0779

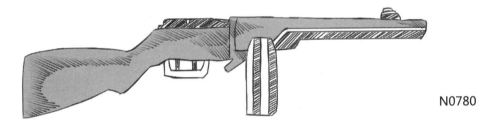

N0780

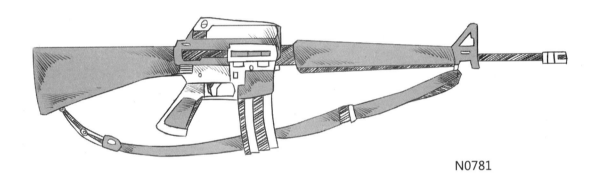

N0781

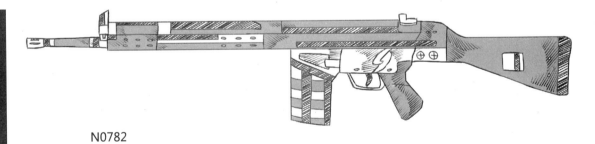

N0782

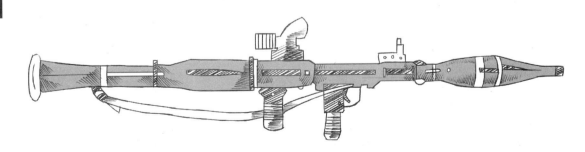

N0783

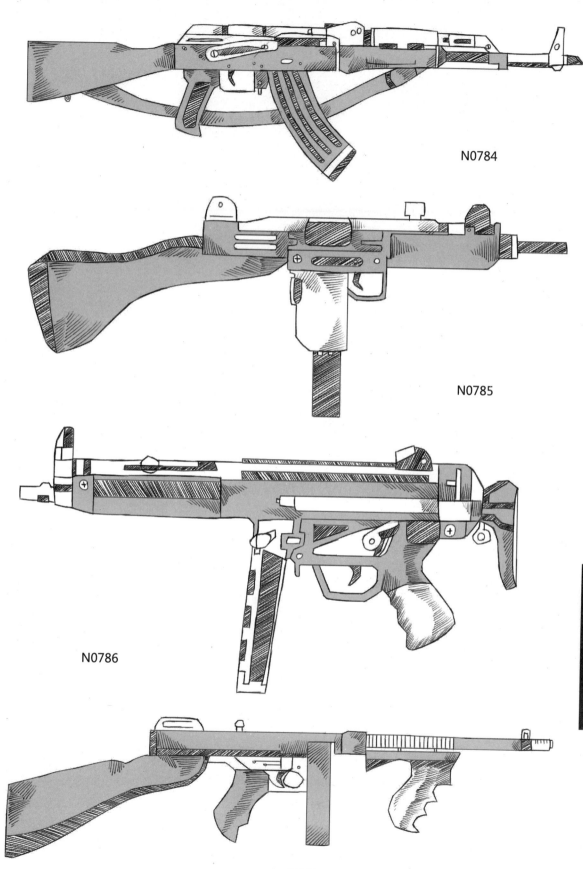

N0784

N0785

N0786

N0787

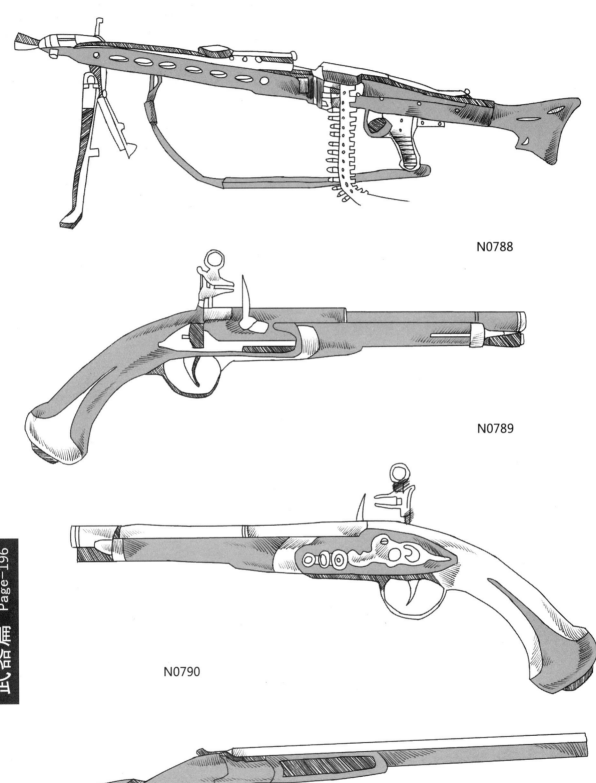

N0788

N0789

N0790

N0791

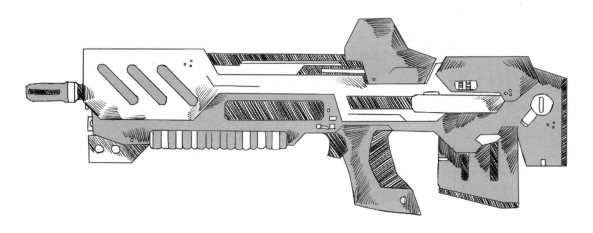

N0792

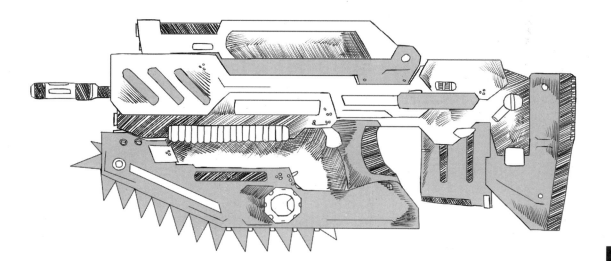

N0793

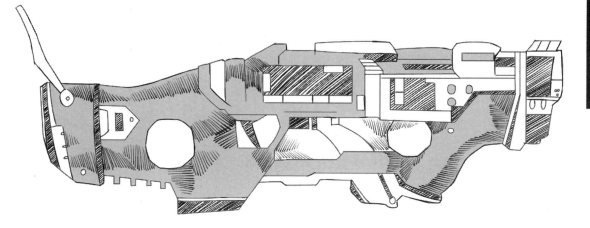

N0794

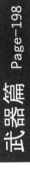

N0795

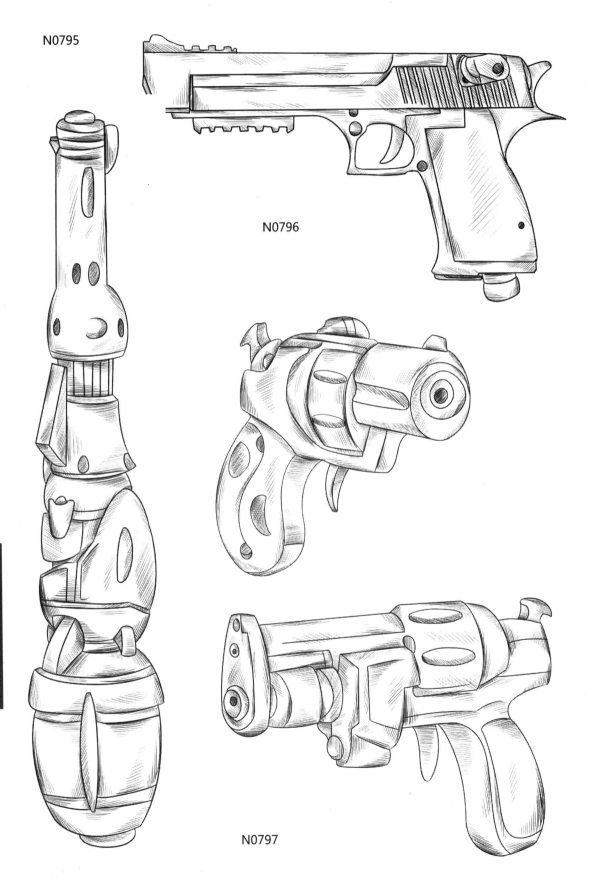

N0796

N0797

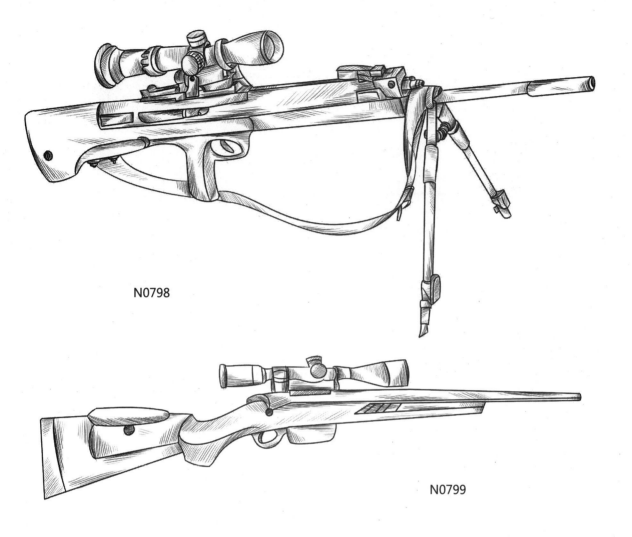

N0798

N0799

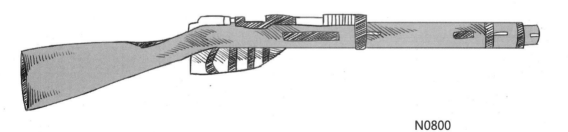

N0800

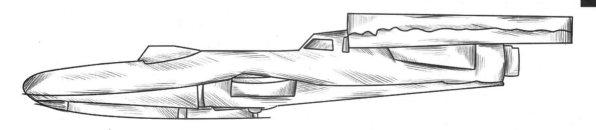

N0801

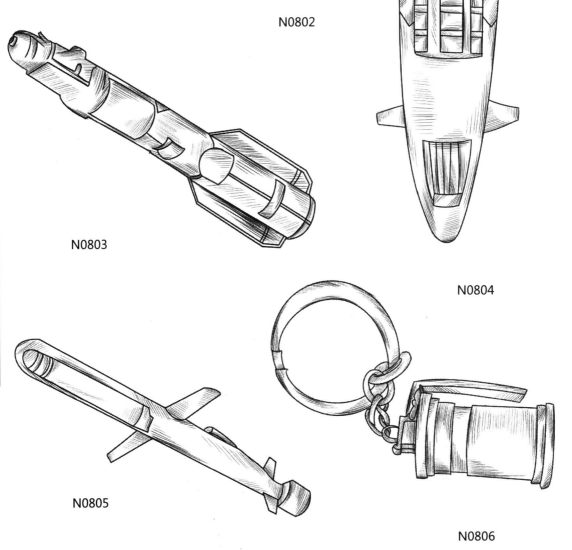

N0802

N0803

N0804

N0805

N0806

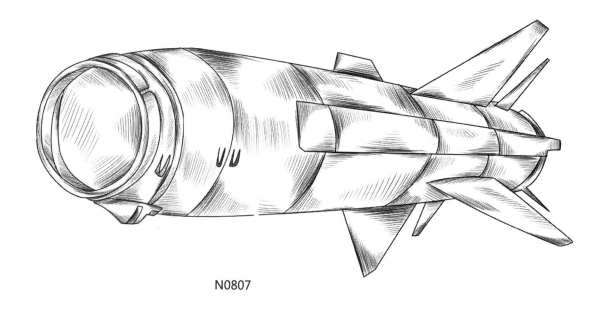

N0807

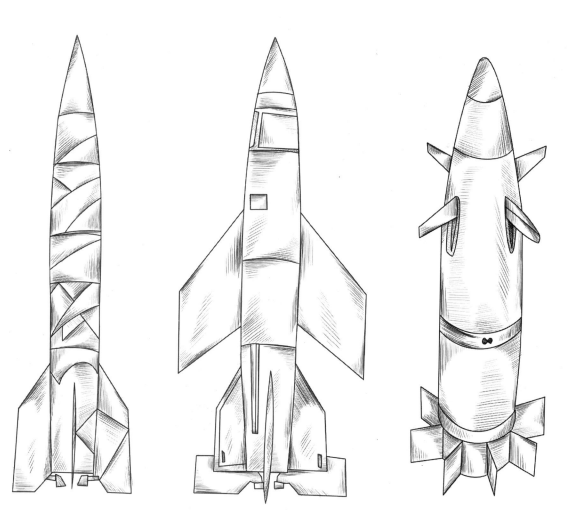

N0808

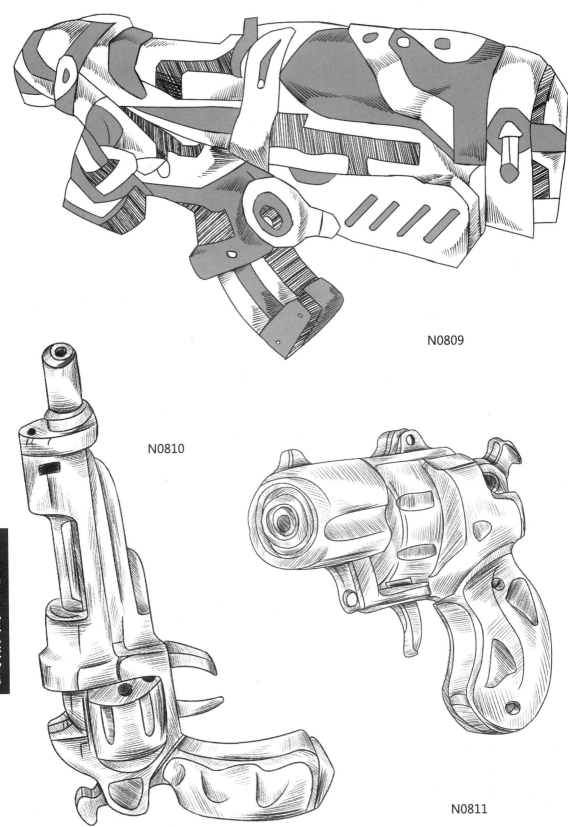

N0809

N0810

N0811

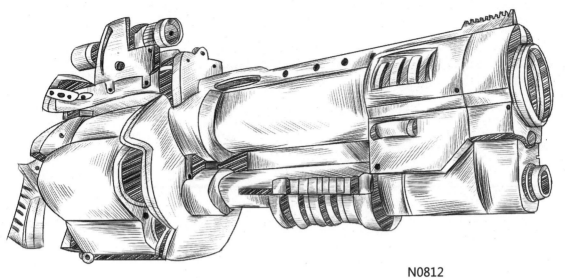

N0812

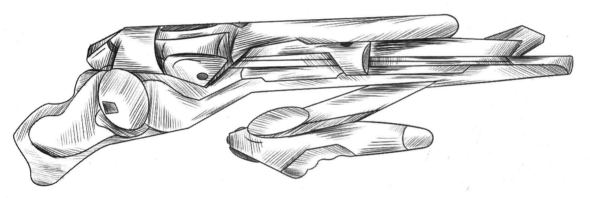

N0813

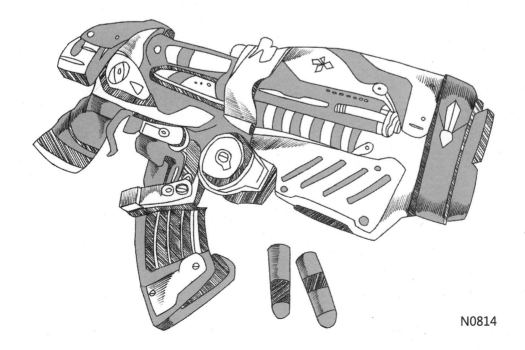

N0814

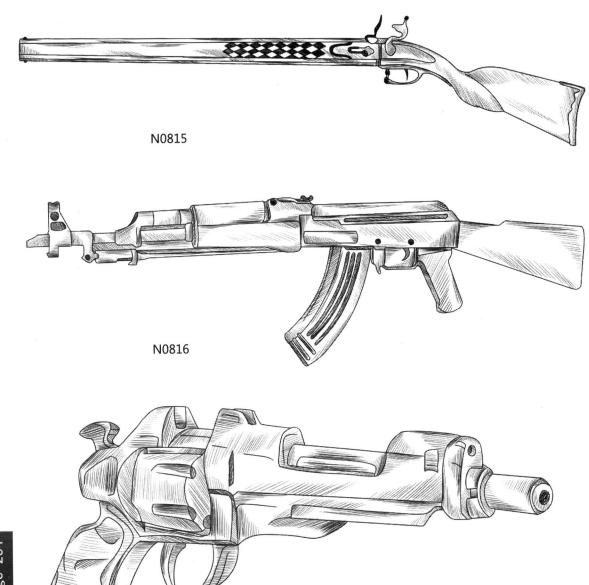

N0815

N0816

N0817

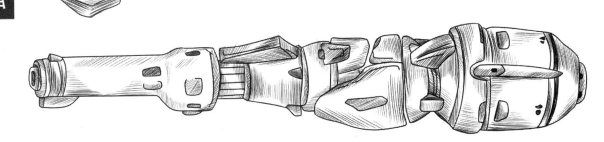

N0818

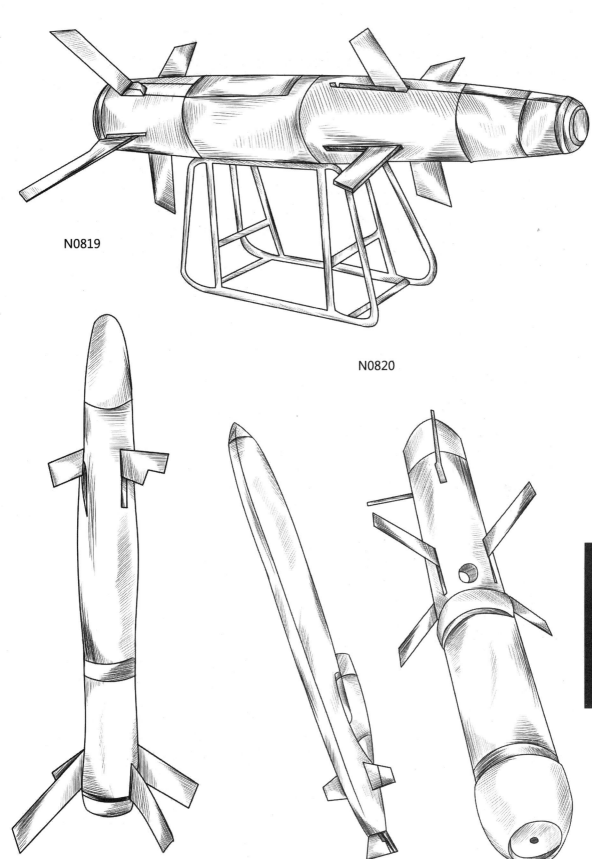

N0819

N0820

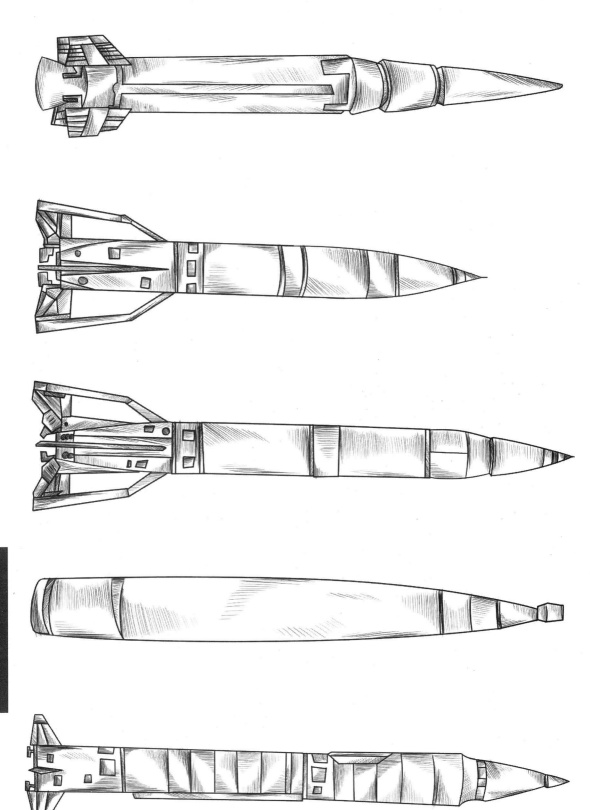

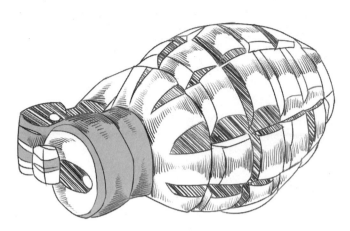

N0822

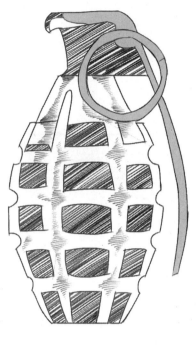

N0823

N0824

N0825

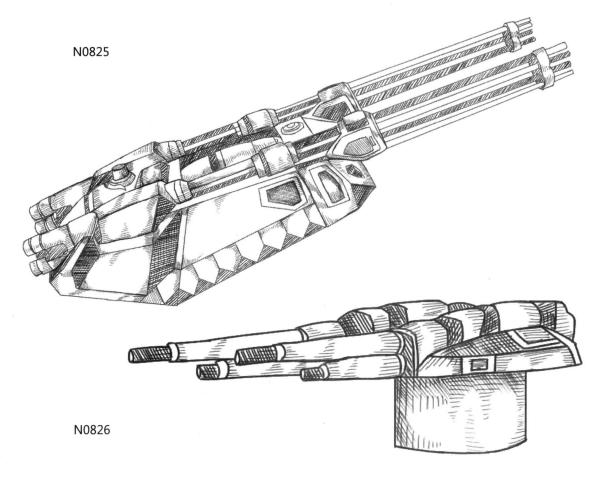

N0826

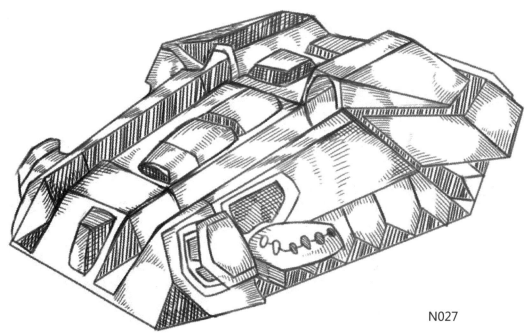

N027

N0828

N0829

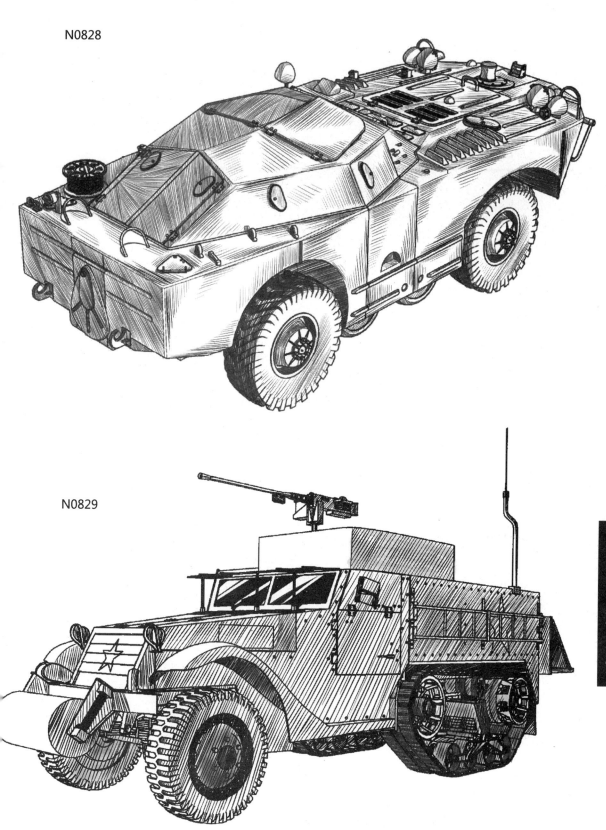

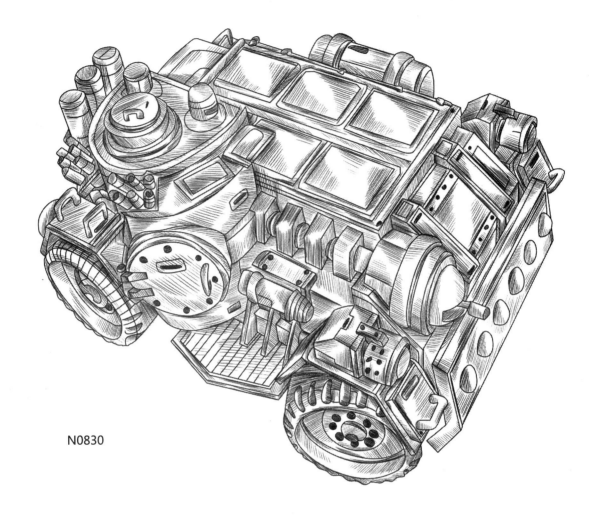

N0830

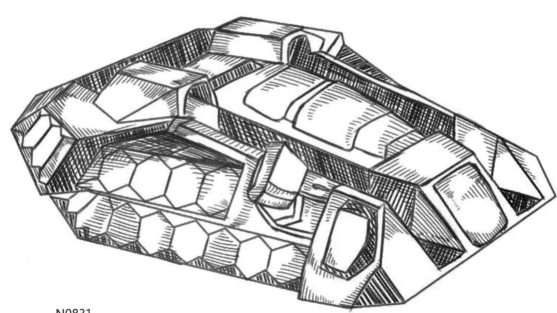

N0831

N0832

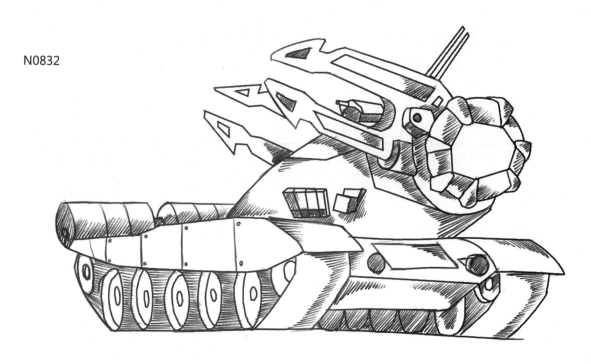

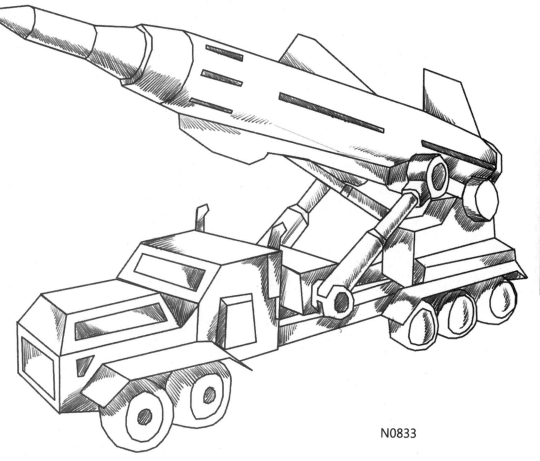

N0833

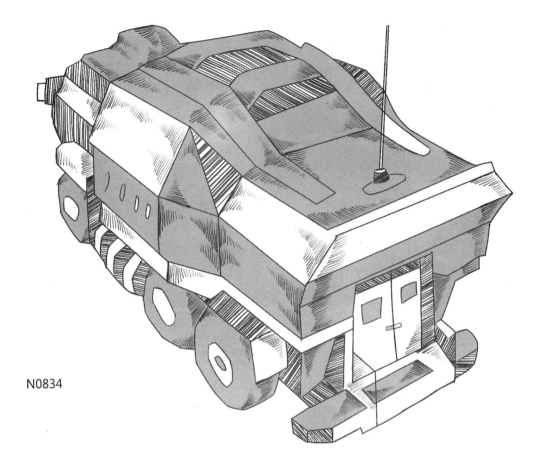

N0834

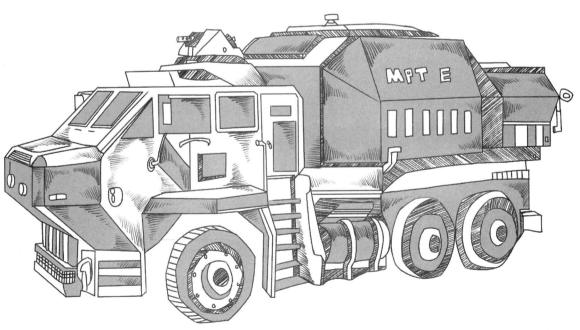

N0835

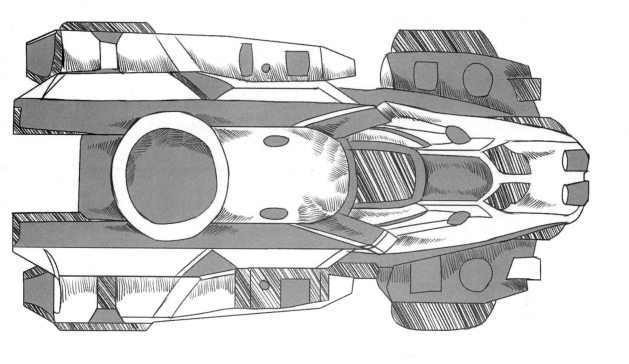

N0836

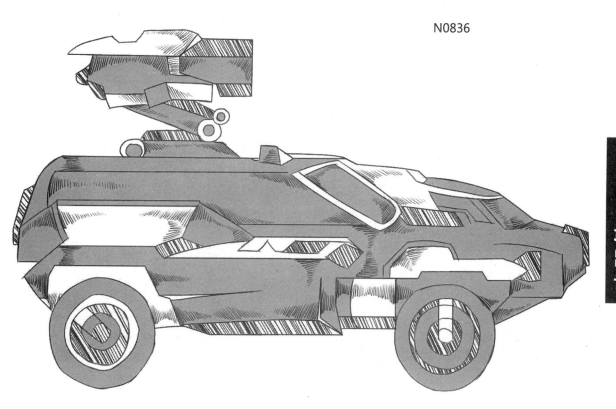

N0837

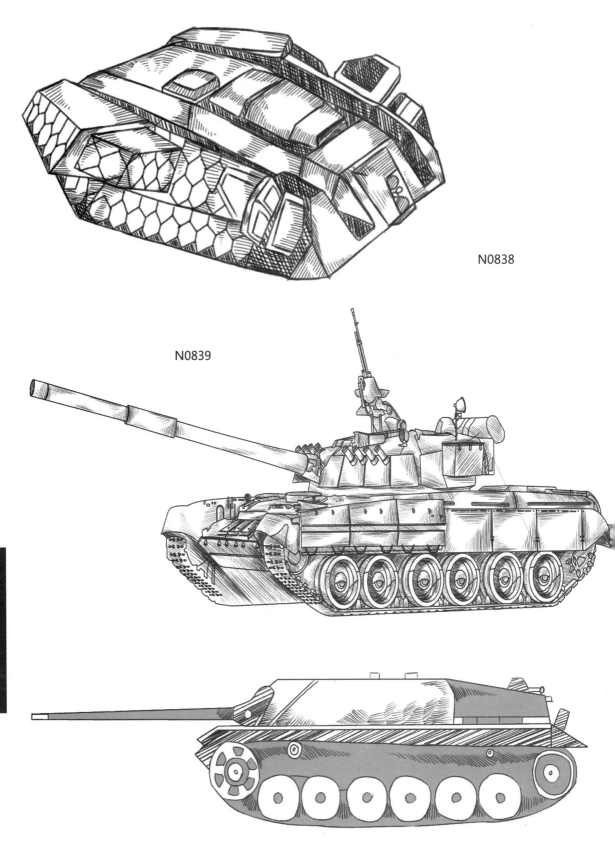

N0838

N0839

N0840

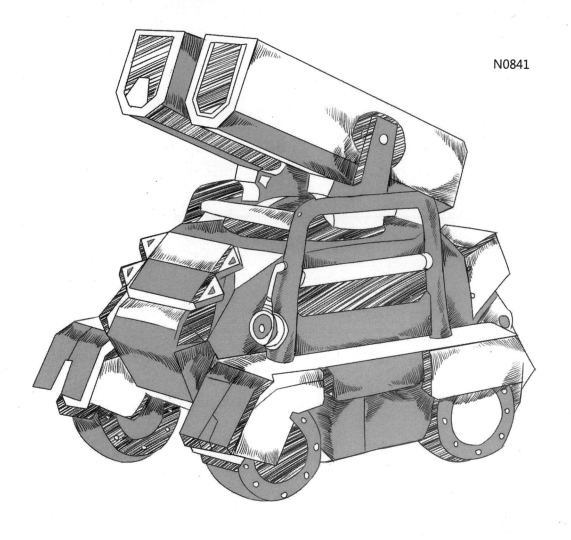

N0841

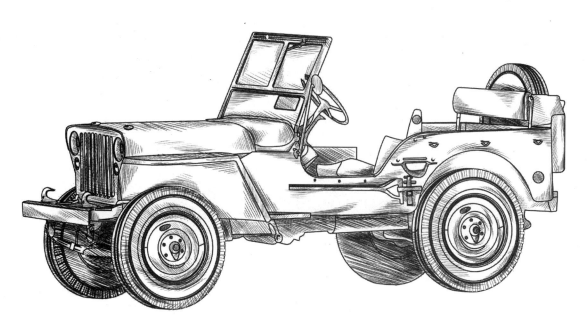

N0842

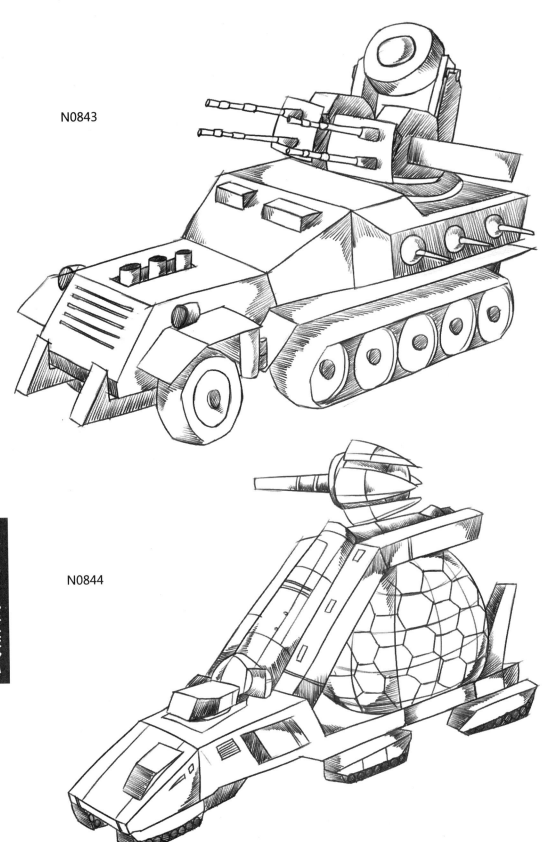

N0843

N0844

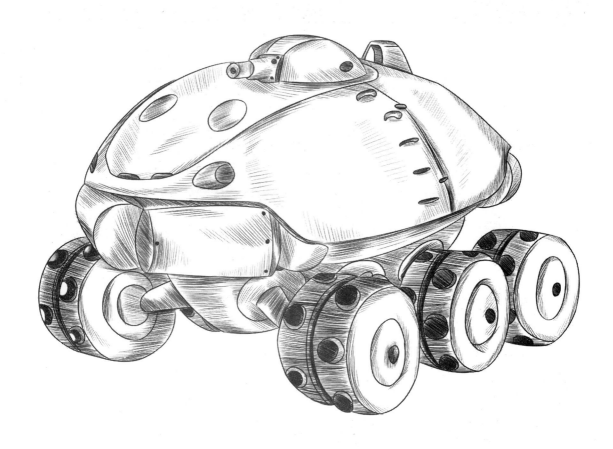

N0845

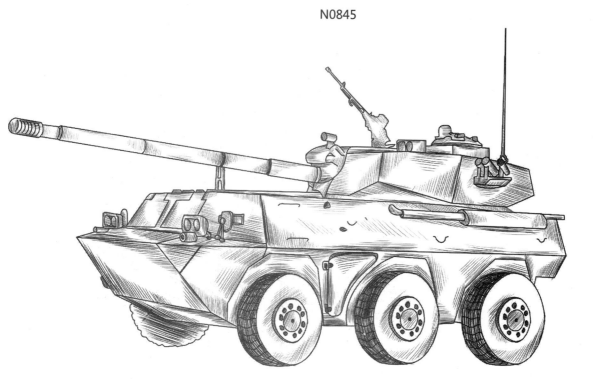

N0846

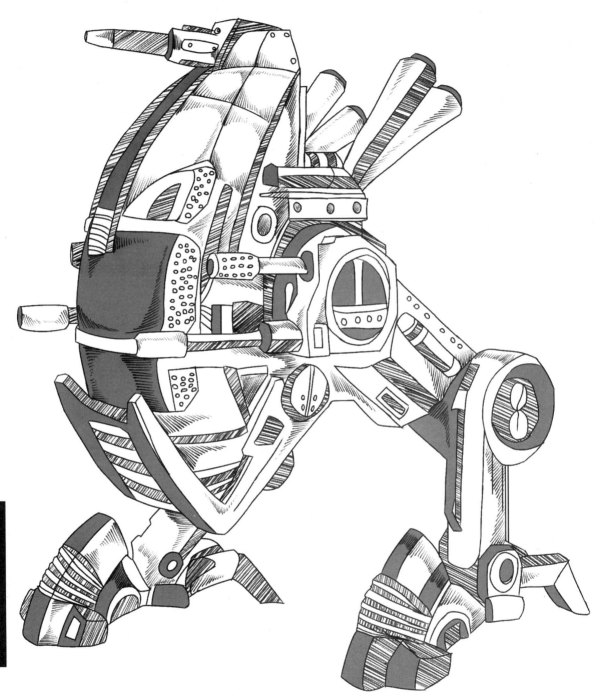

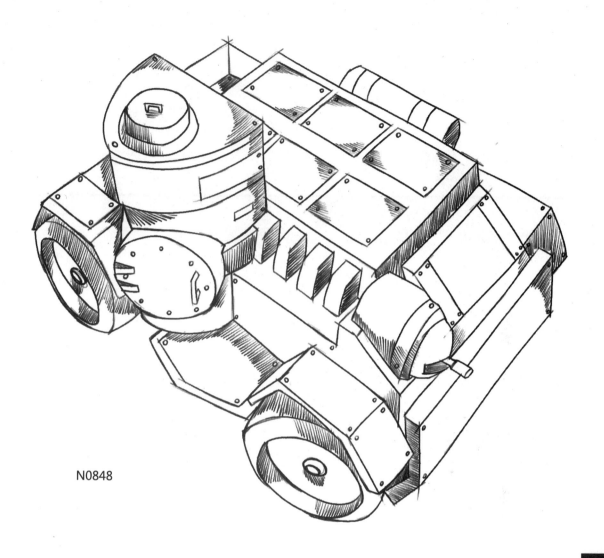

N0848

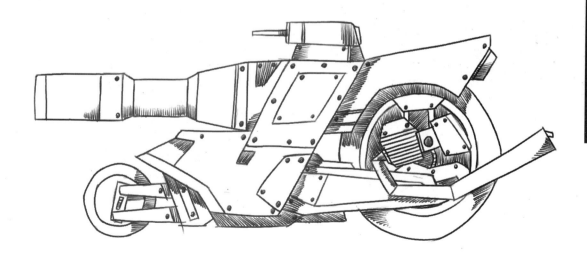

N0849

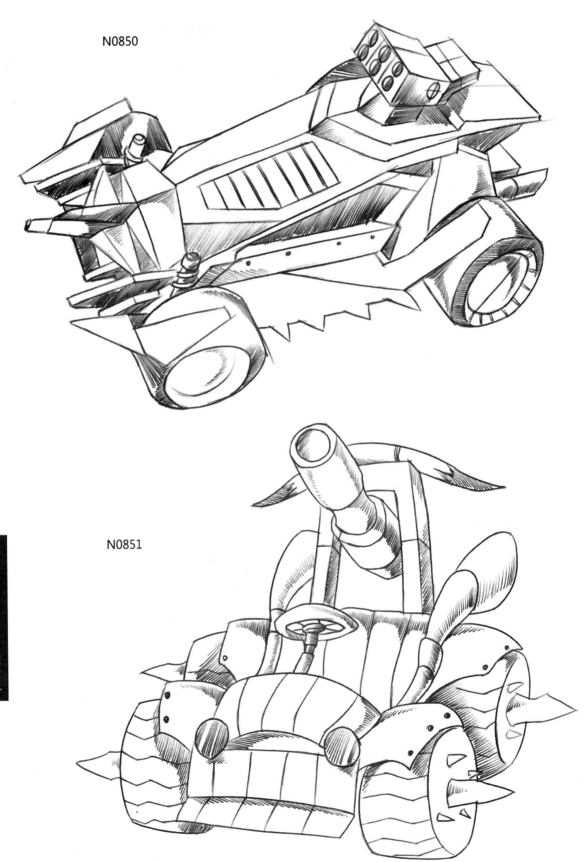

N0850

N0851

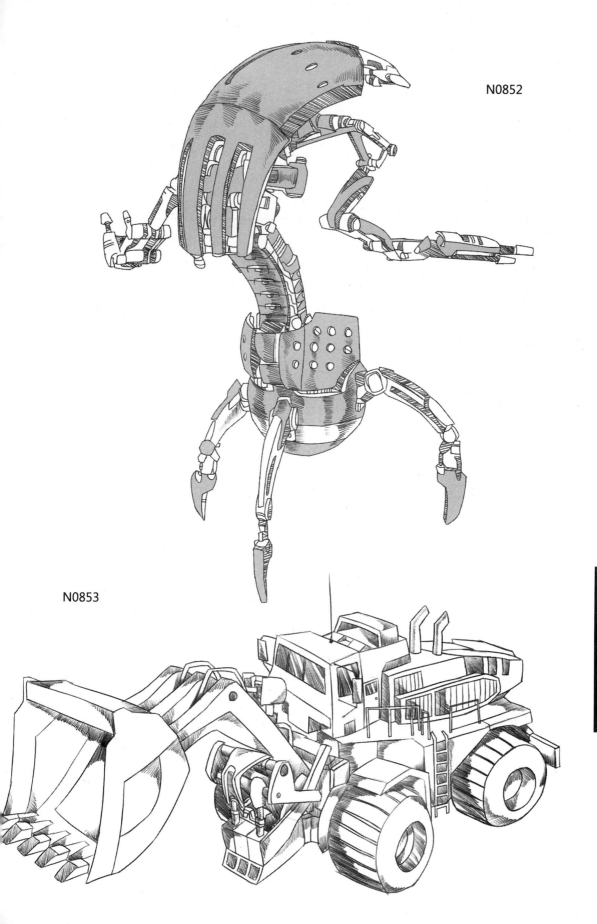

N0852

N0853

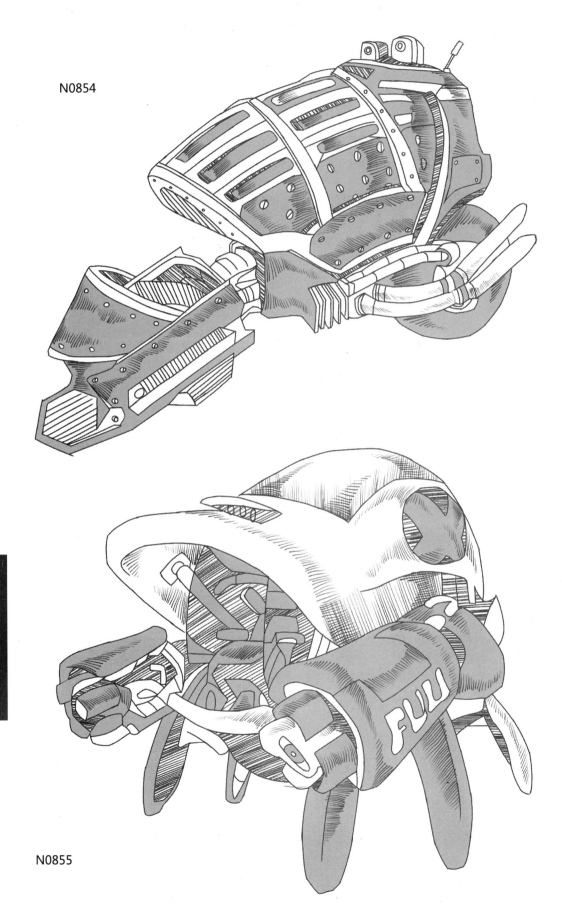

N0854

N0855

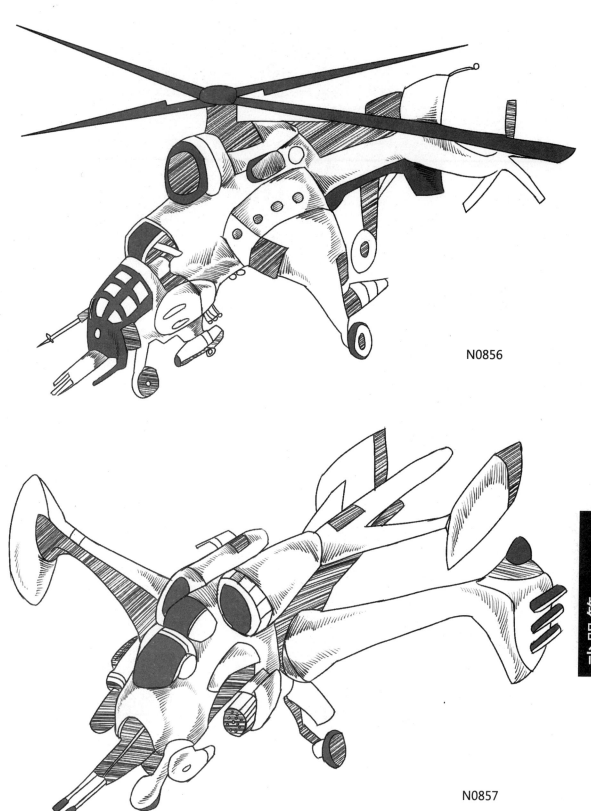

N0856

N0857

武器篇 Page-223

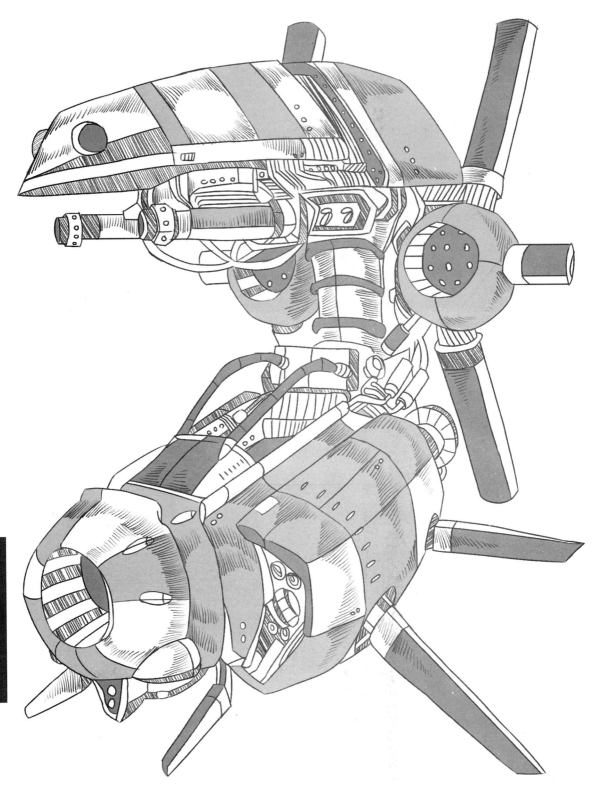

N0859

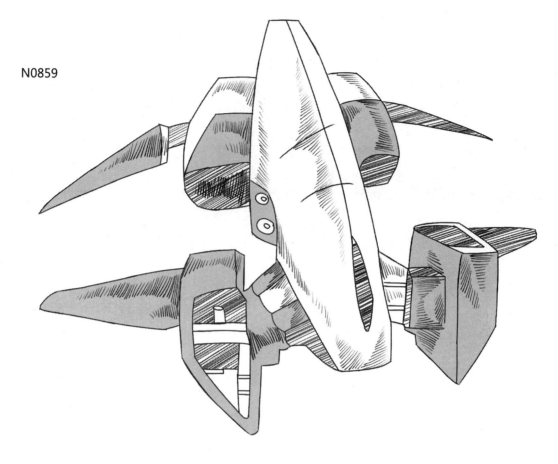

N0860

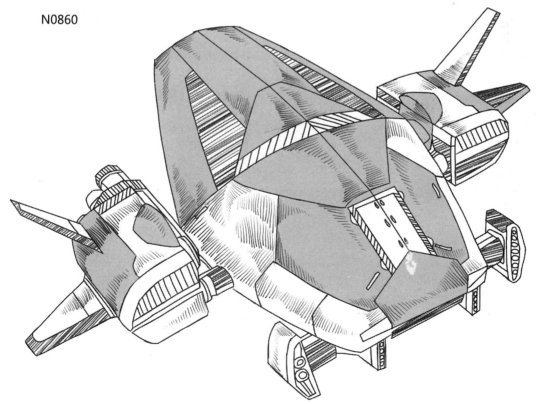

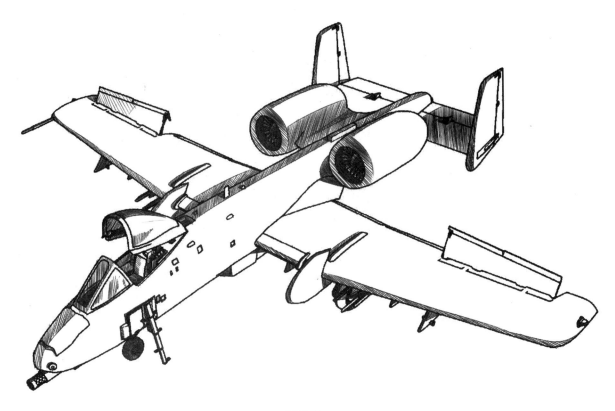

N0861

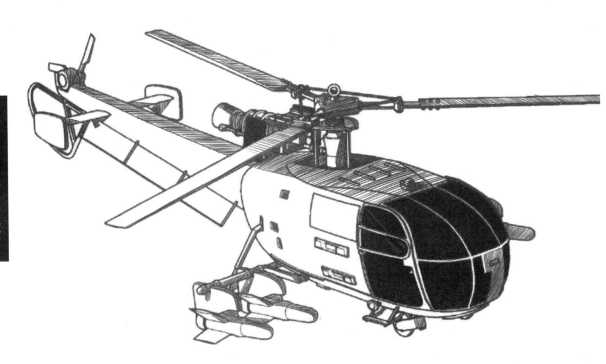

N0862

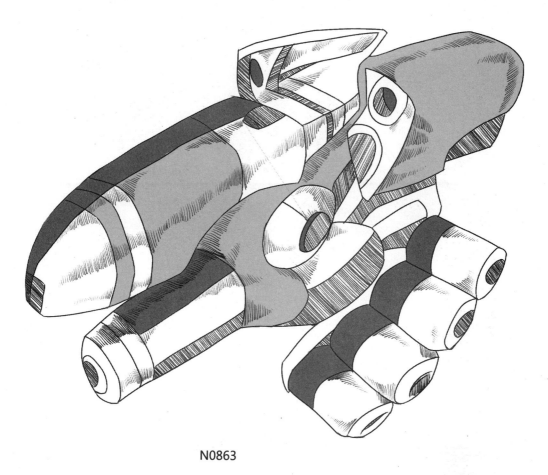

N0863

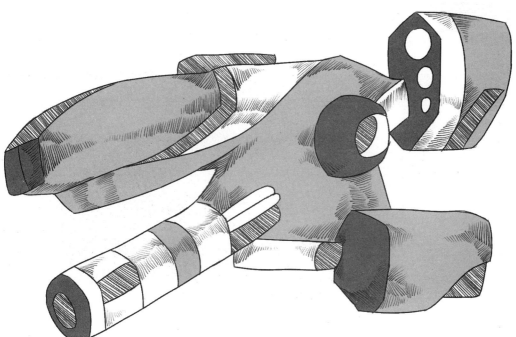

N0864

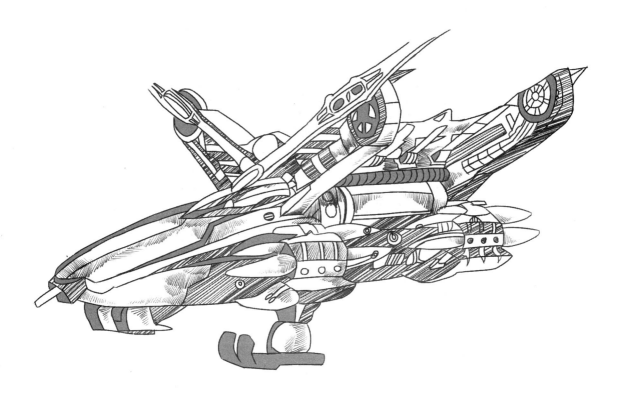

N0865

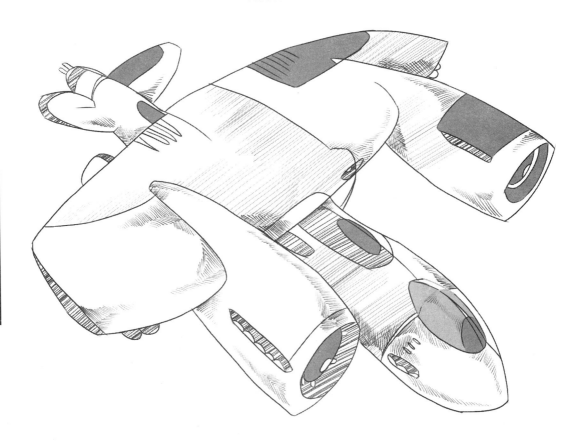

N0866

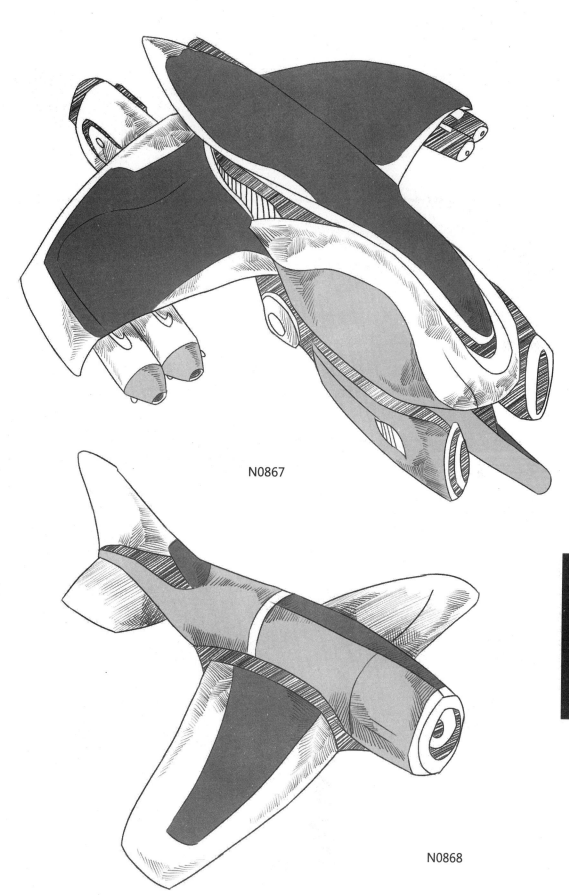

N0867

N0868

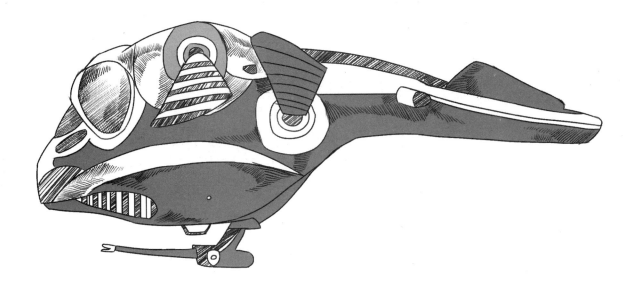

N0869

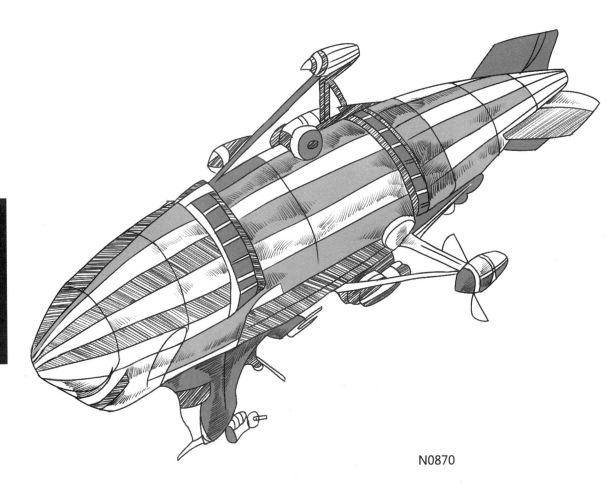

N0870

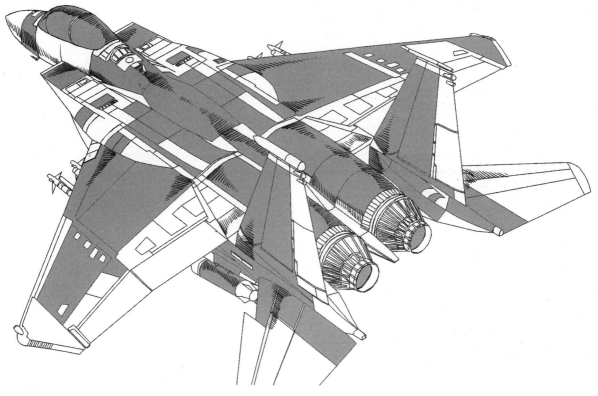

N0871

N0872

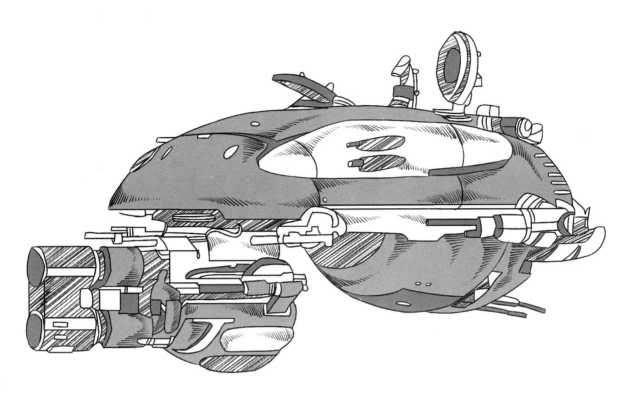

N0873

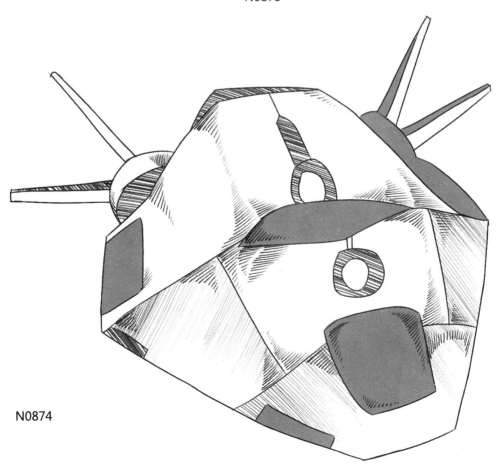

N0874

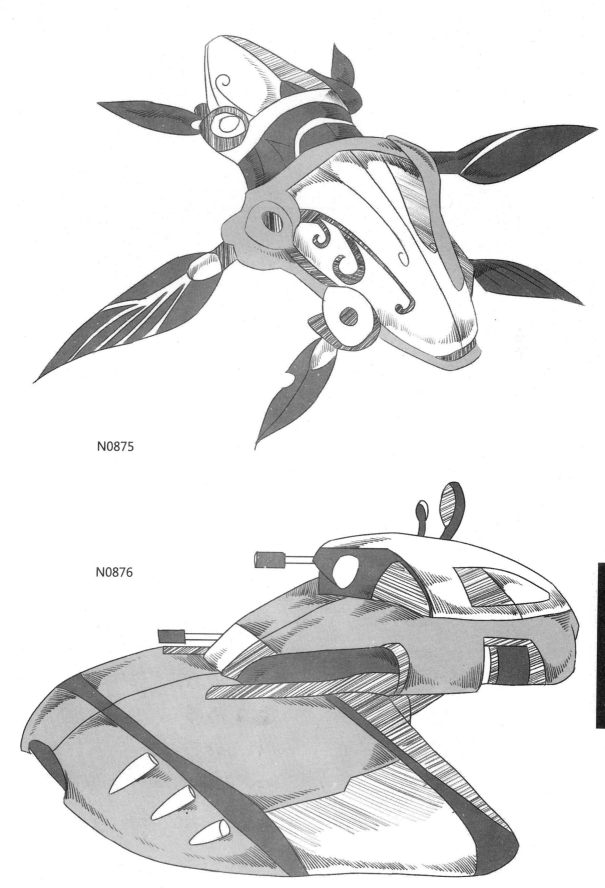

N0875

N0876

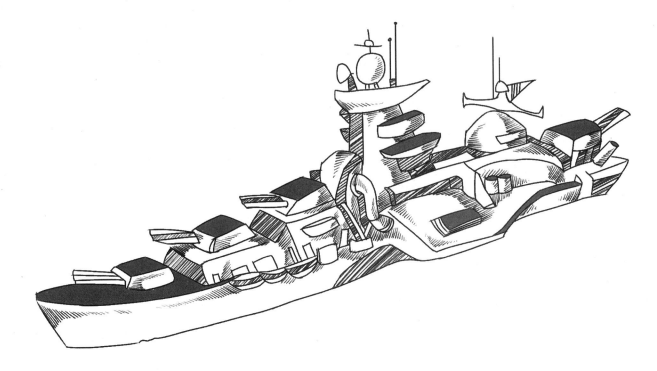

N0877

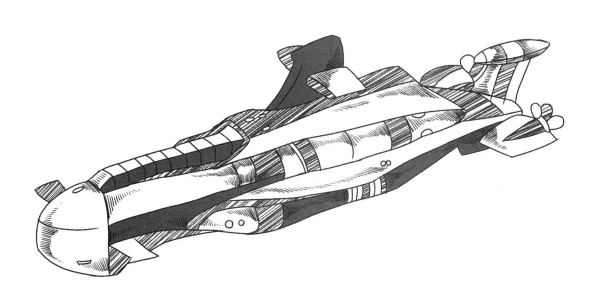

N0878

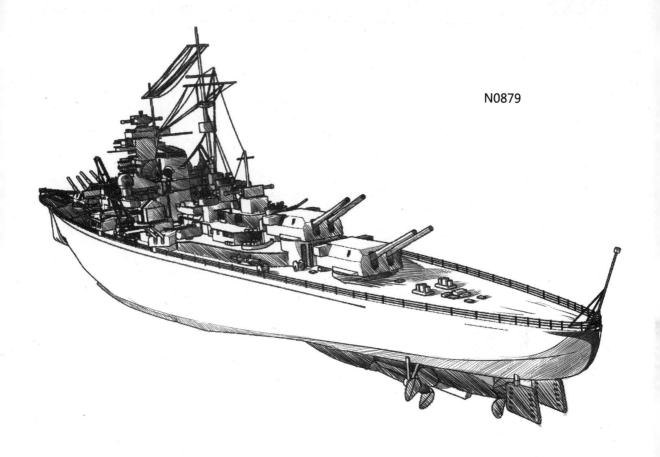

N0879

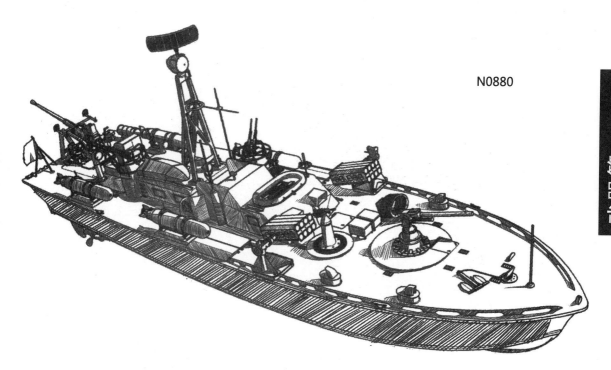

N0880

N0881

N0882

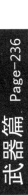

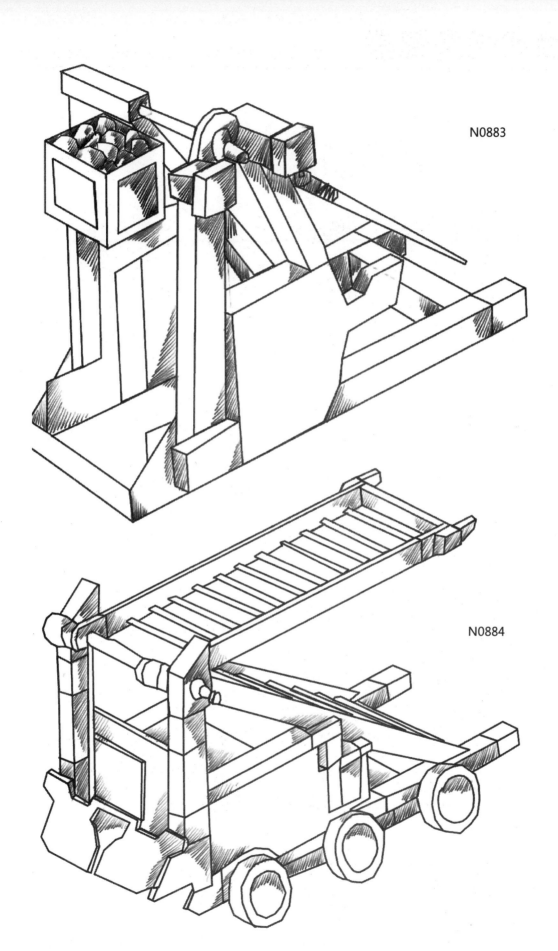

N0883

N0884

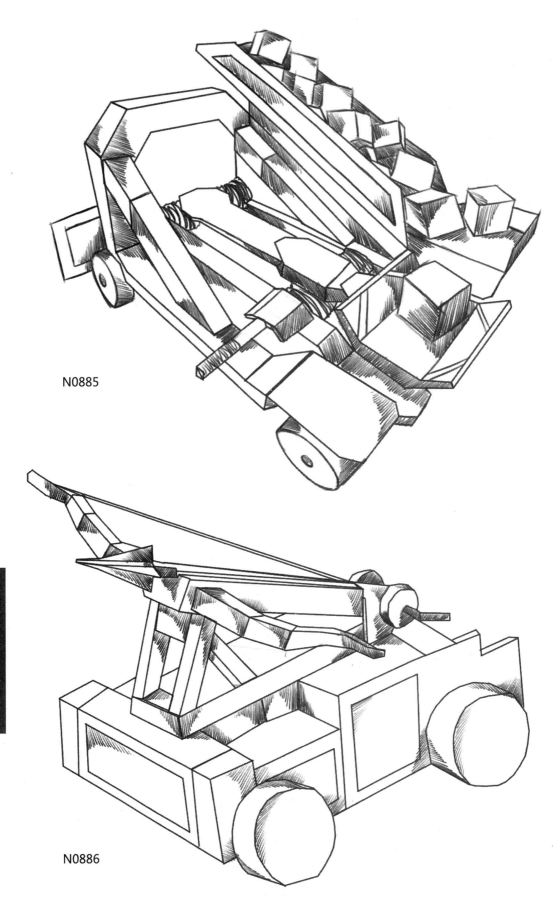

N0885

N0886

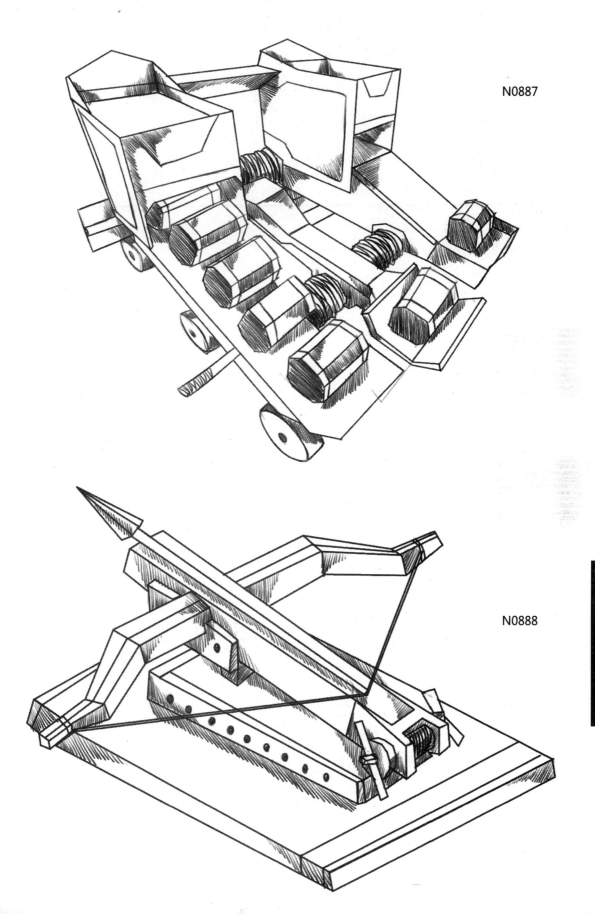

N0887

N0888

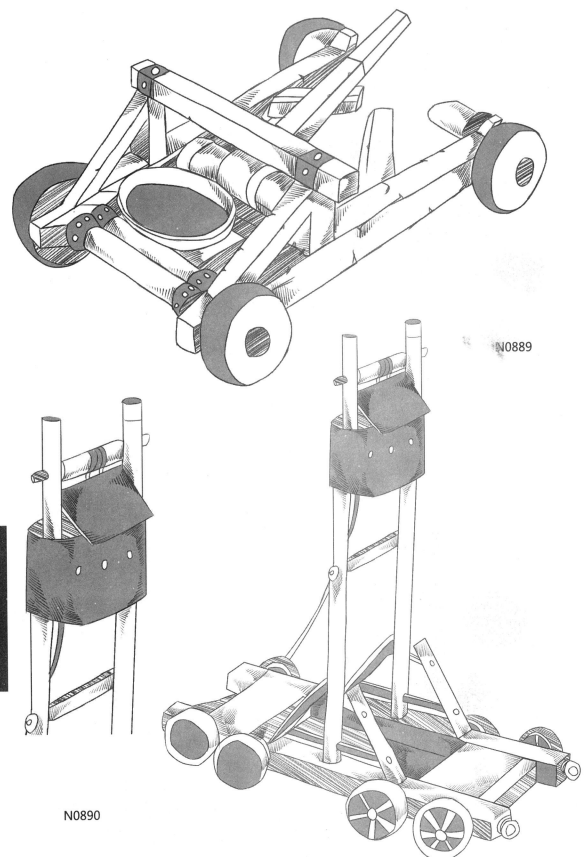

N0889

N0890

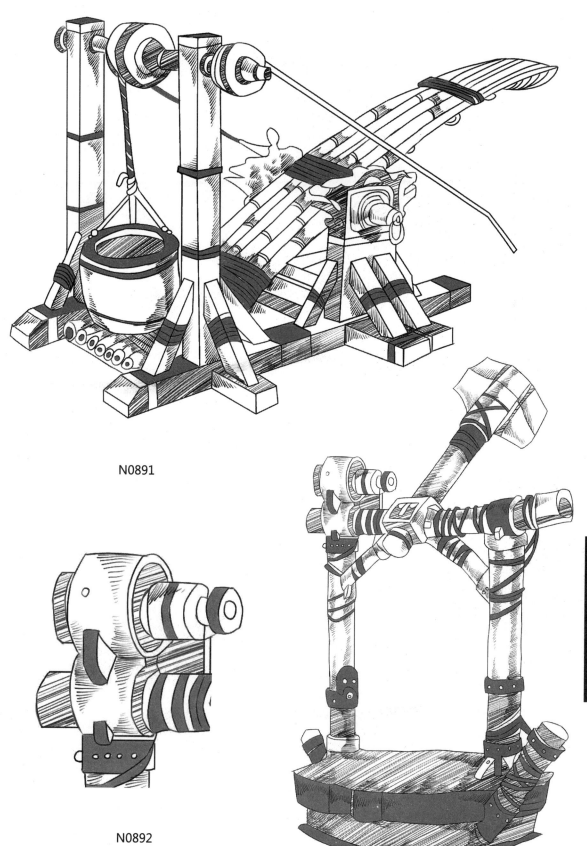

N0891

N0892

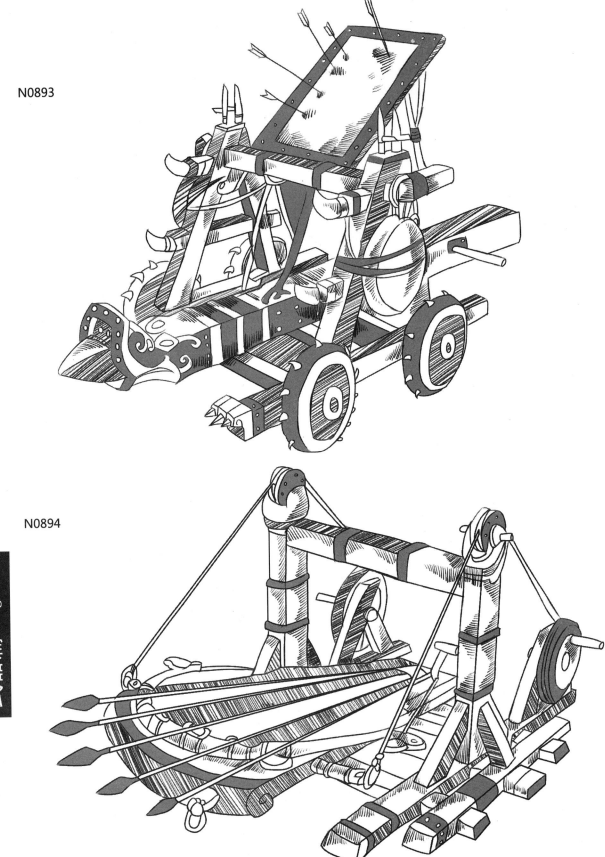

N0893

N0894

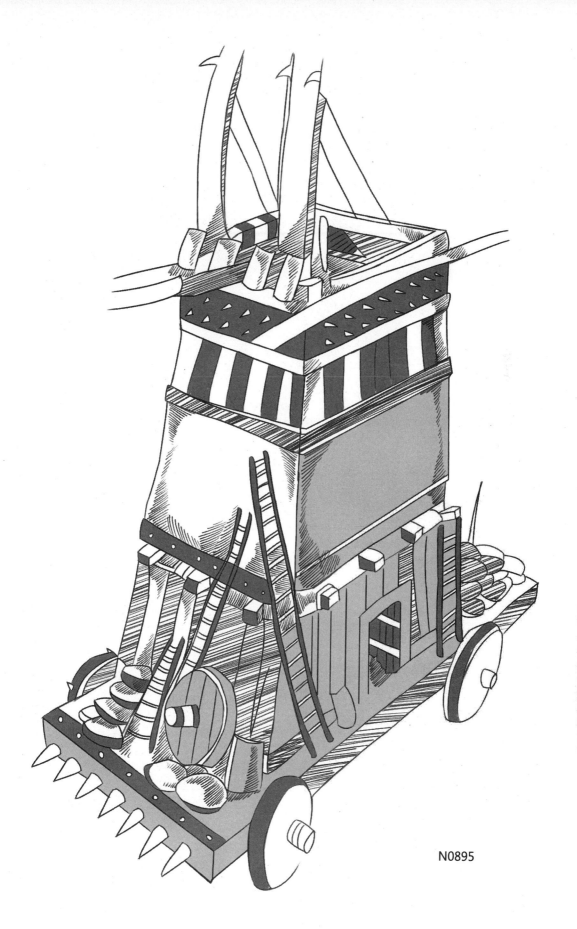

N0895

N0896

N0897

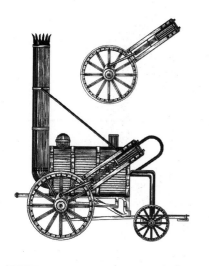

交通篇
Traffic

本章简介

页数/Page：245-270

范例作品编号：N0898-N0964

内容要点： 交通工具，不仅指我们常见的交通工具，还包括我们经常在动漫作品中见到的一些实际不存在的幻想类交通工具。本章我们就来欣赏一下这些交通工具。

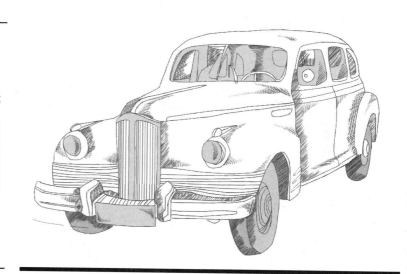

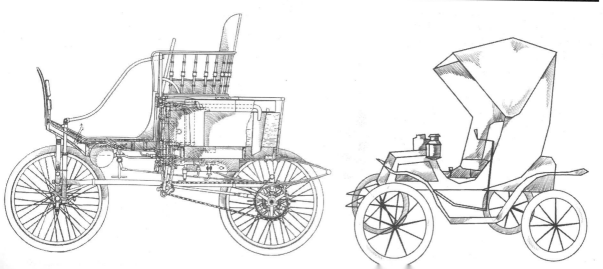

交通工具绘制技法

在绘制交通工具时，要注意结构和零件的分布。主要是体现出它的可操纵性和可驾御性。因此，在绘制的过程中，应该大量参考现实生活中的交通工具。

绘制古代交通工具时，需要参考大量的图片资料，同时还要根据动漫作品整体的时代背景，找到符合当时历史条件的交通工具来进行绘制。

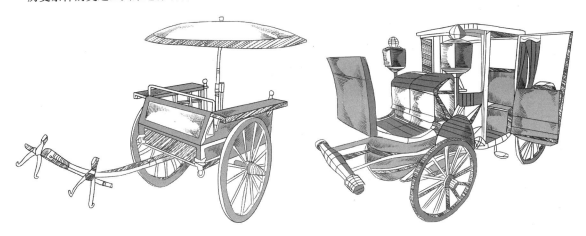

现代交通工具的绘制相对比较简单，其资料丰富，现实中我们也能随处见到各种交通工具。绘制时，现代的交通工具在外观结构上相对比较平滑流畅，只要注意透视和流线感的表现就可以了。

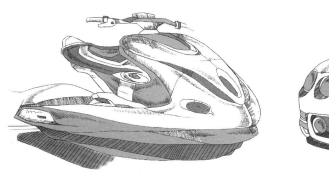

绘制一些现实中不存在的幻想类交通工具时，一般来说我们可以参考一些航天和科技感比较强的物体，同时发挥我们天马行空的想象力，这样绘制出来的作品比较能够得到认同，不会那么空洞。

练一练

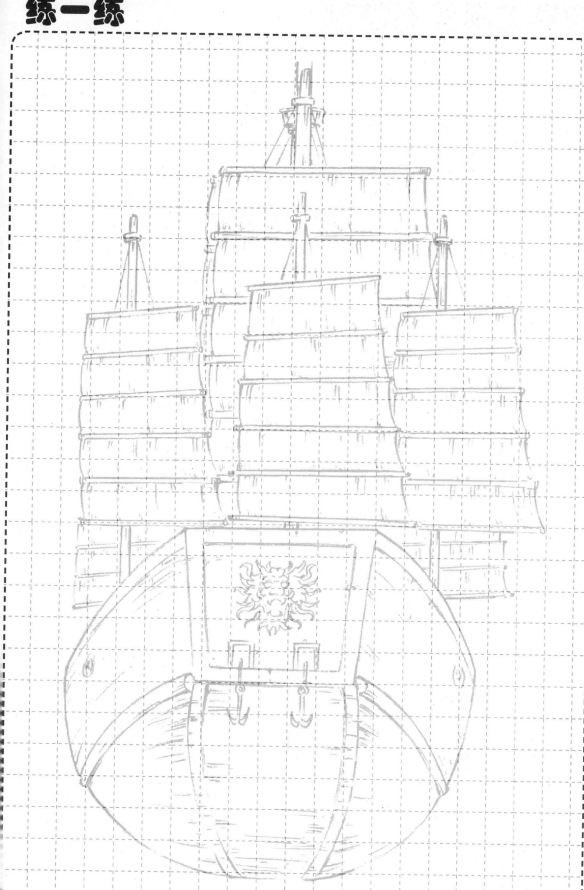

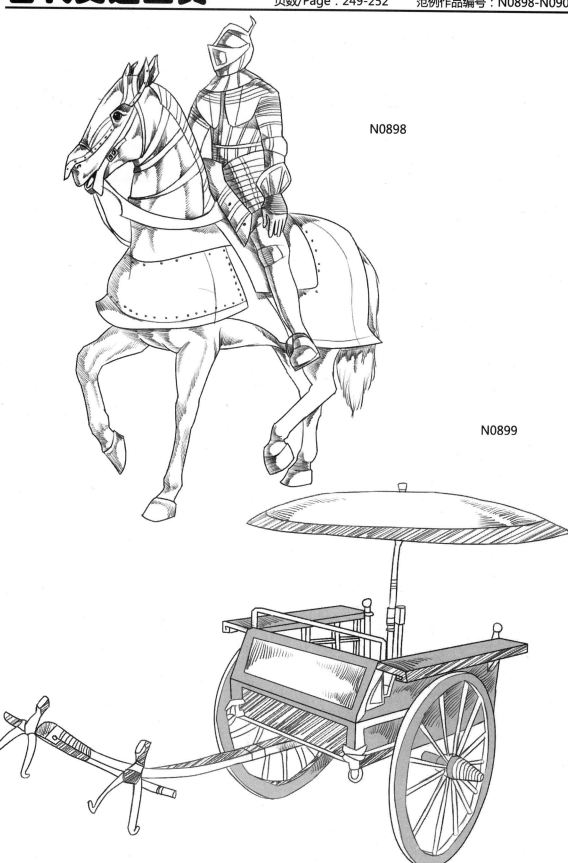

N0898

N0899

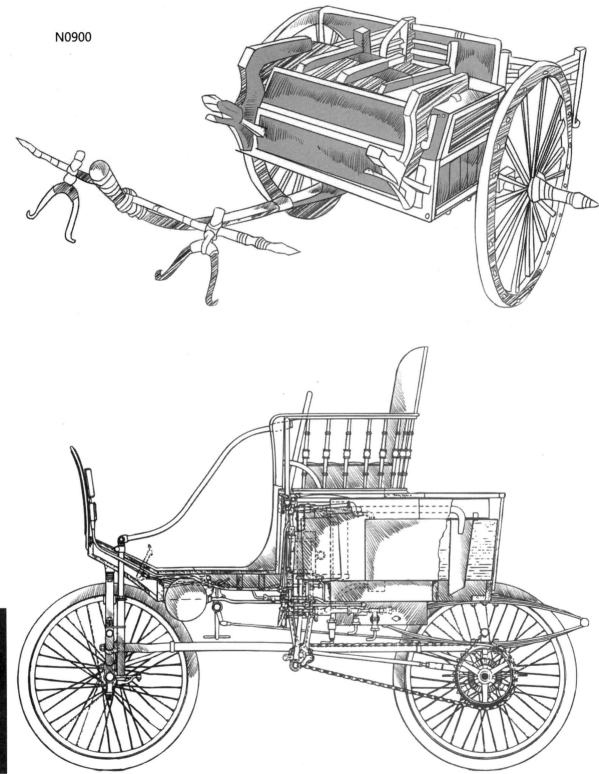

N0900

N0901

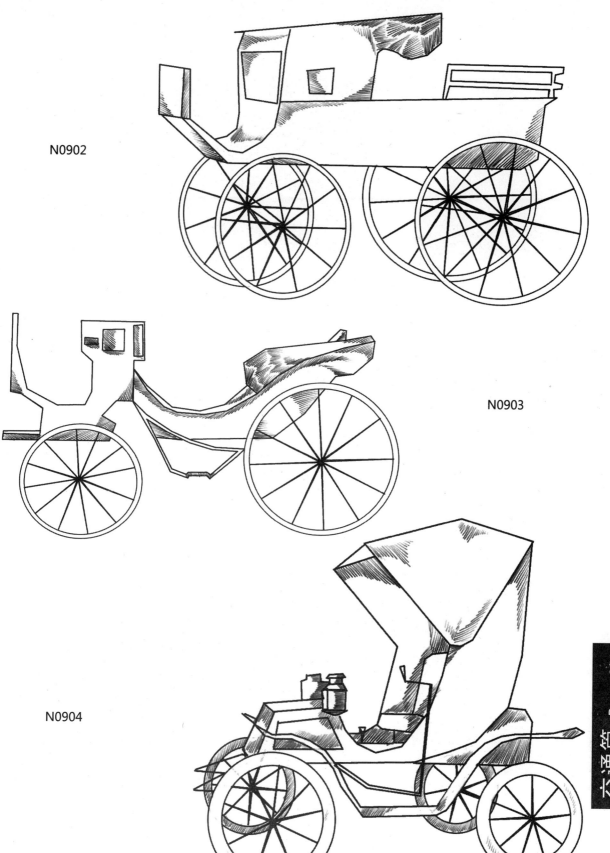

N0902

N0903

N0904

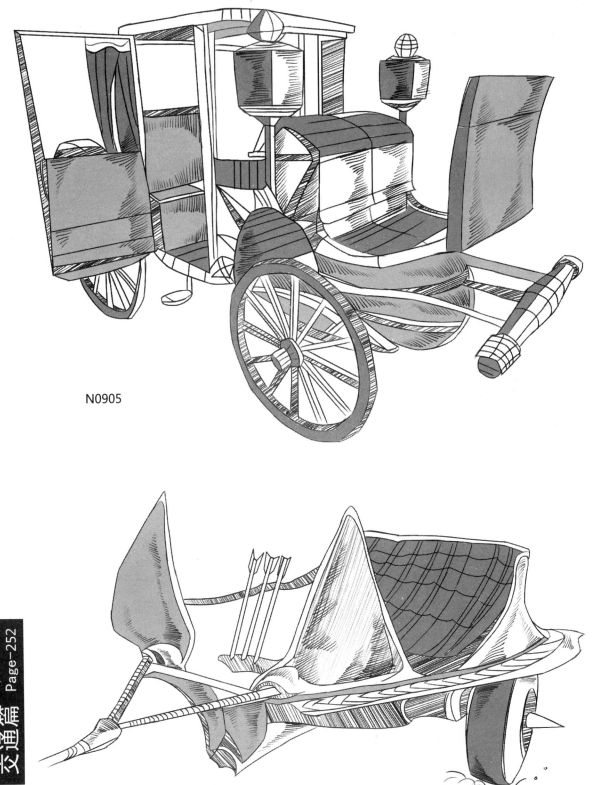

N0905

N0906

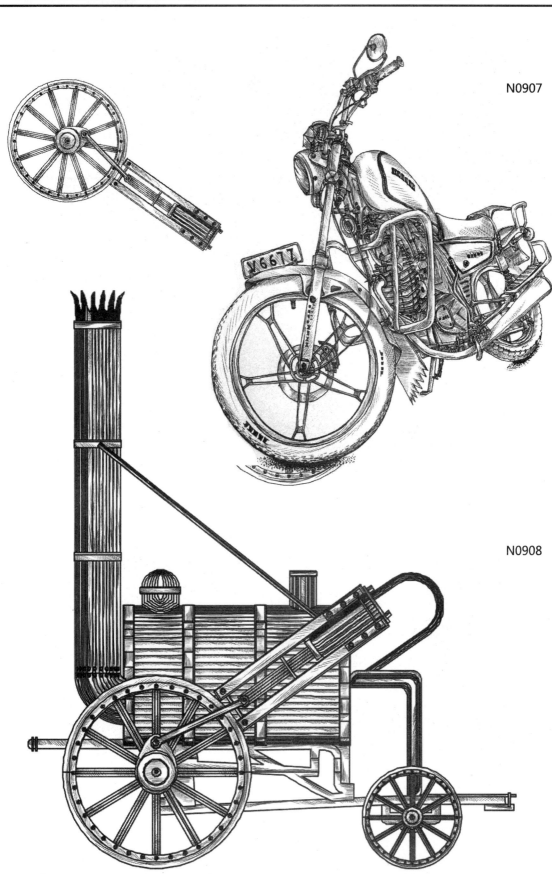

N0907

N0908

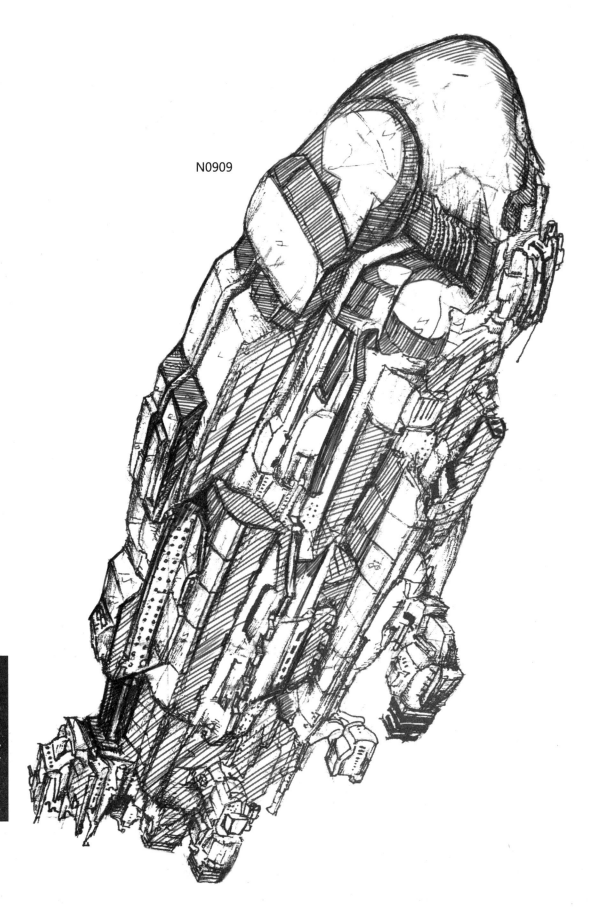

N0909

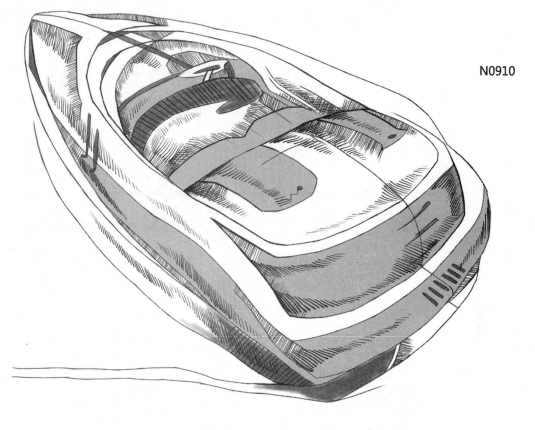

N0910

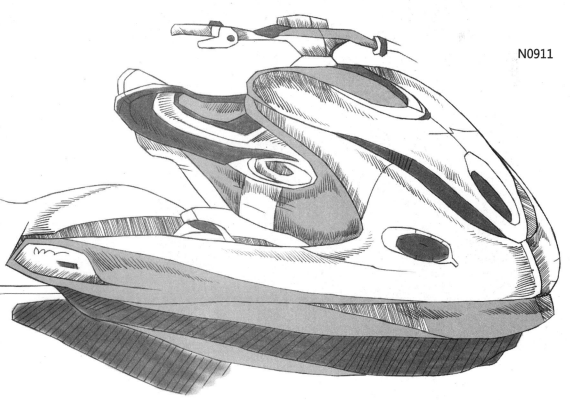

N0911

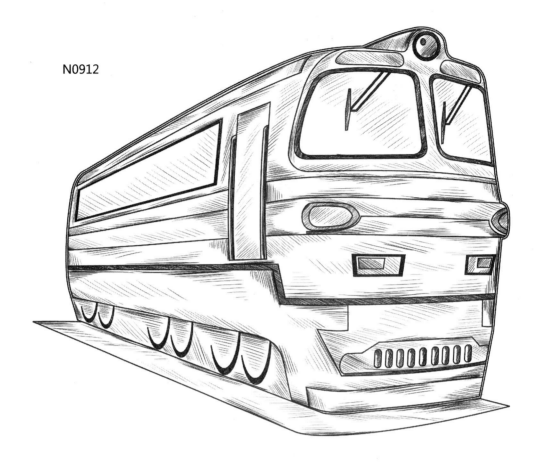

N0912

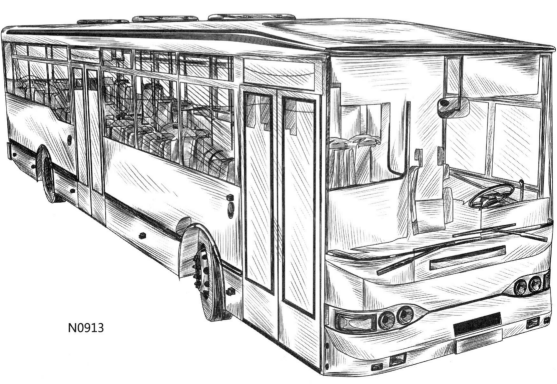

N0913

N0914

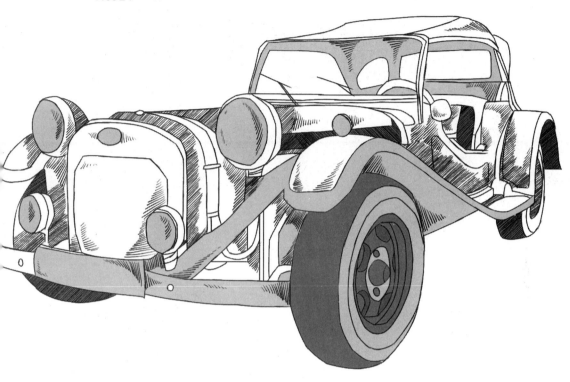

N0915

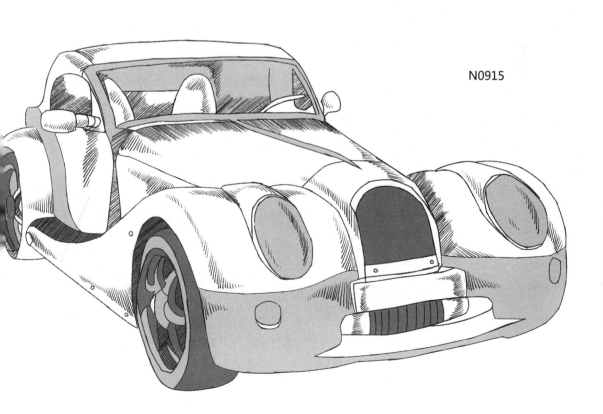

N0916

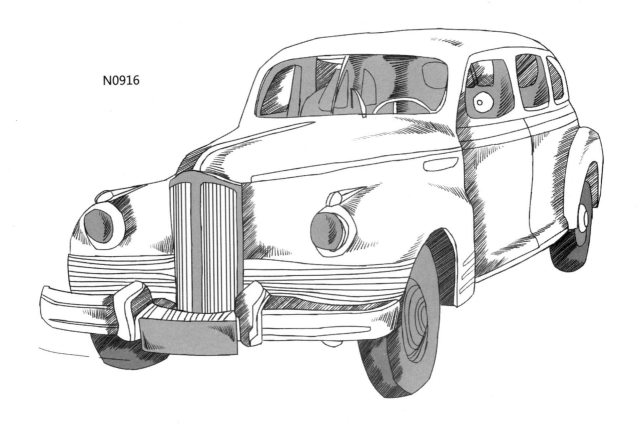

N0917

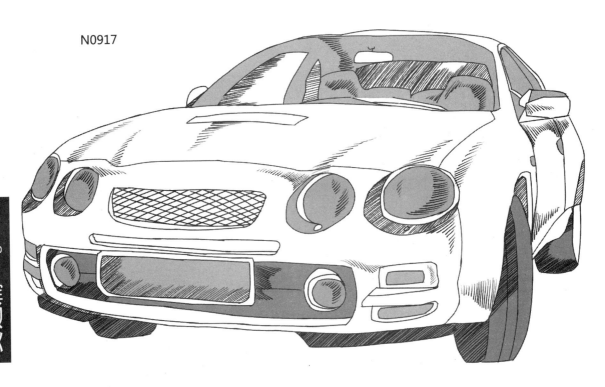

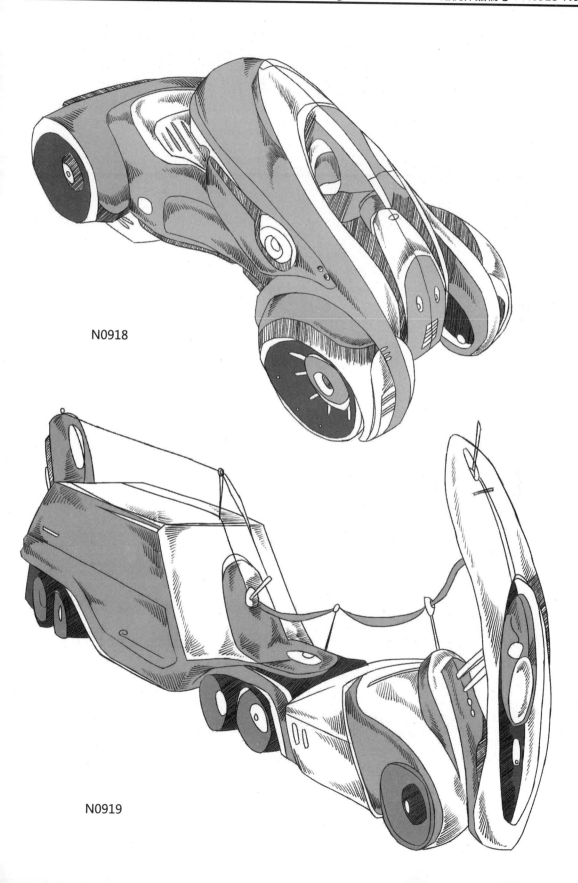

N0918

N0919

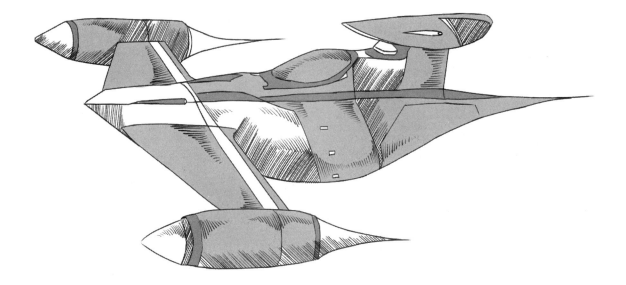

N0920

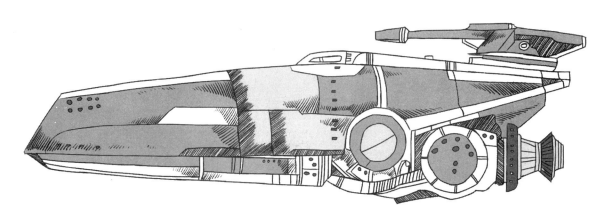

N0921

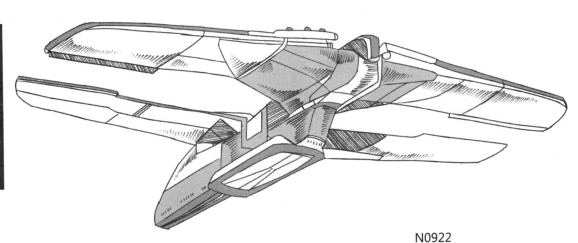

N0922

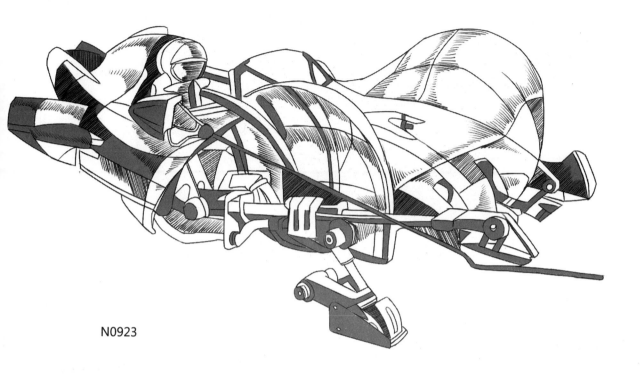

N0923

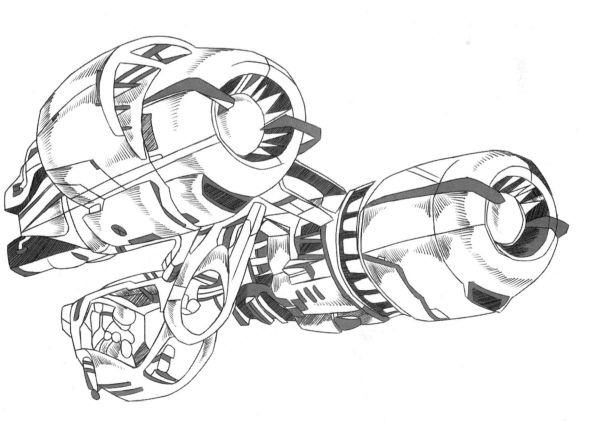

N0924

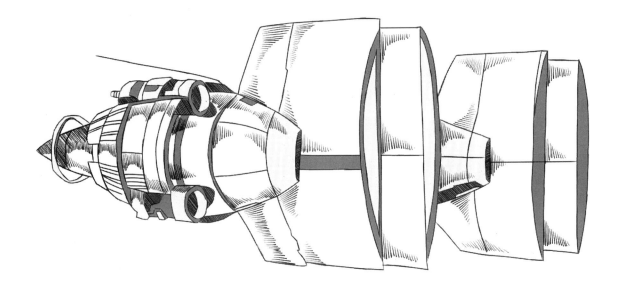

N0925

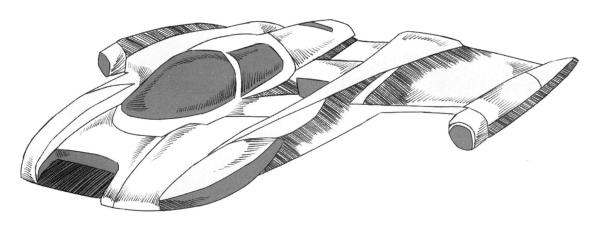

N0926

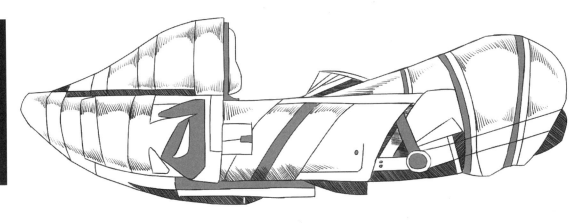

N0927

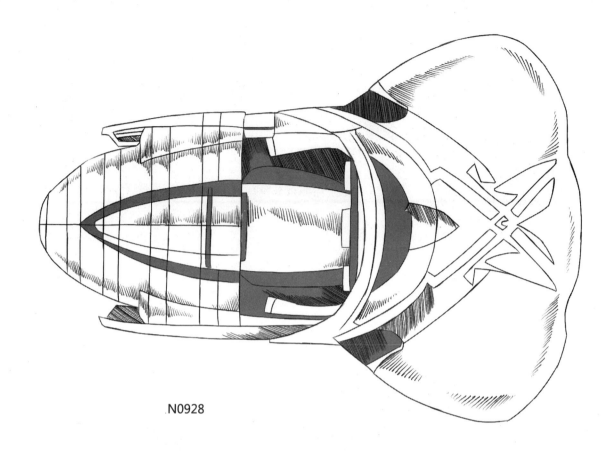

N0928

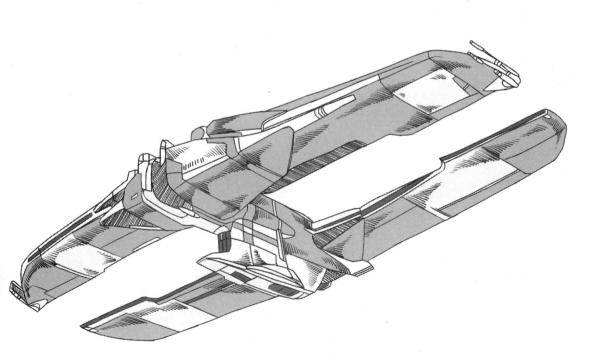

N0929

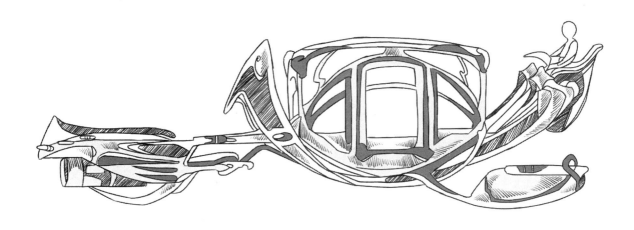

N0930

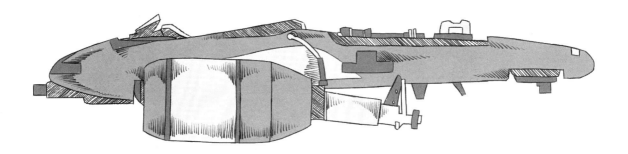

N0931

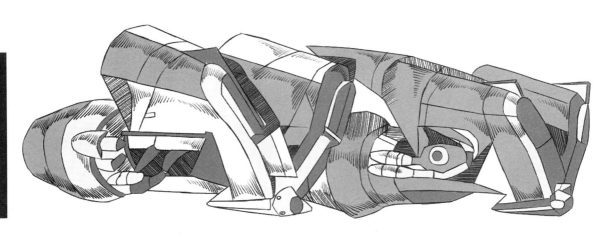

N0932

N0933

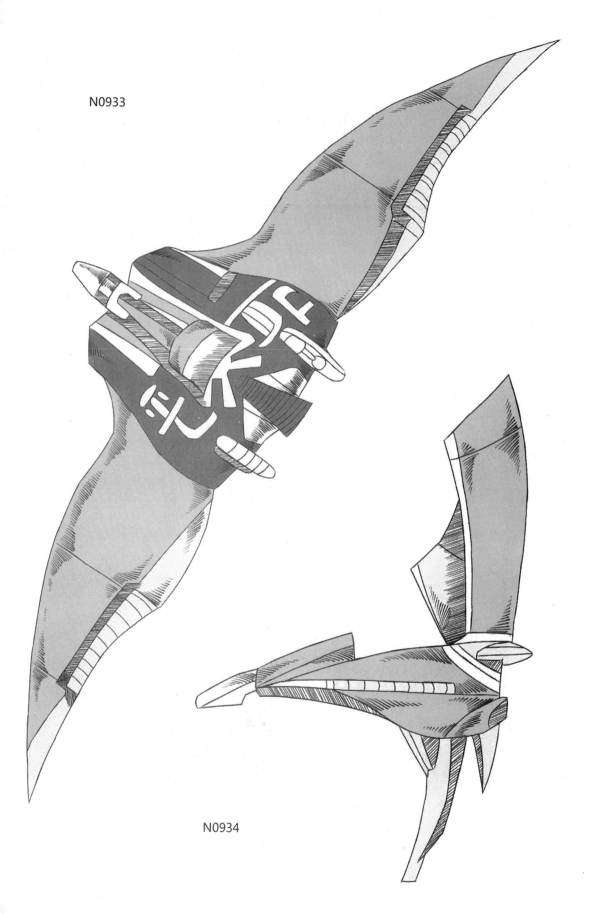

N0934

N0935

N0936

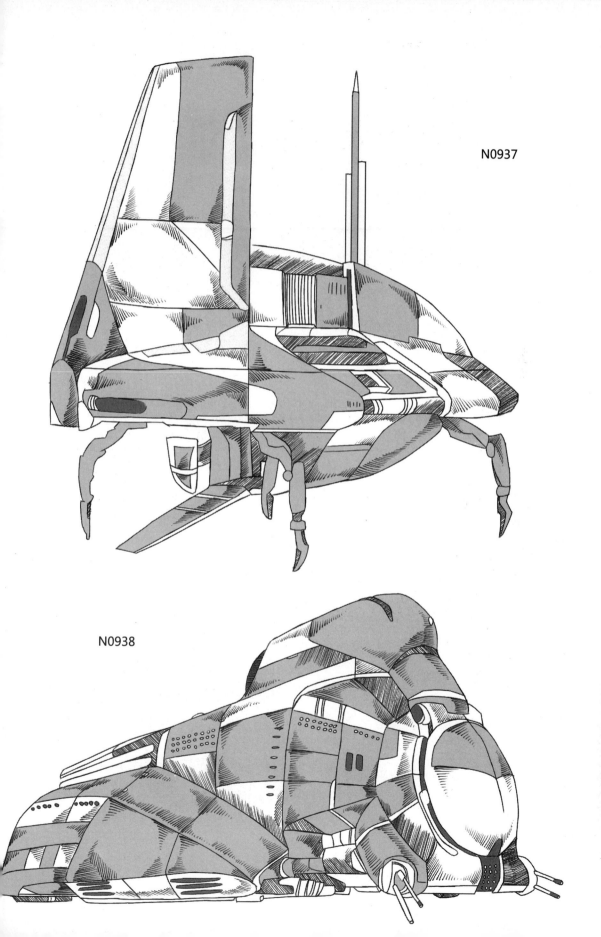

N0937

N0938

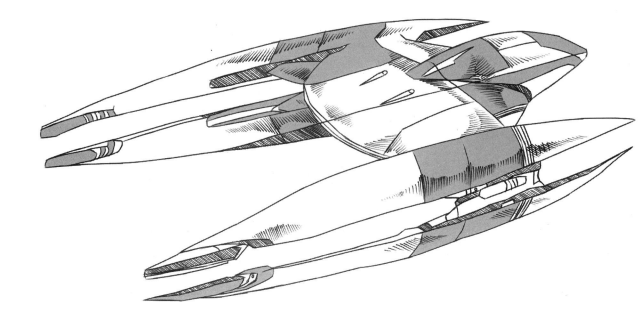

N0939

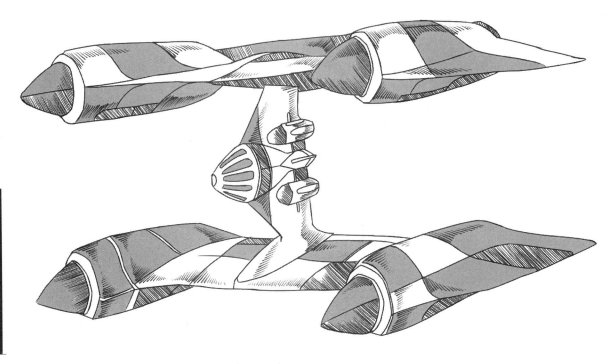

N0940

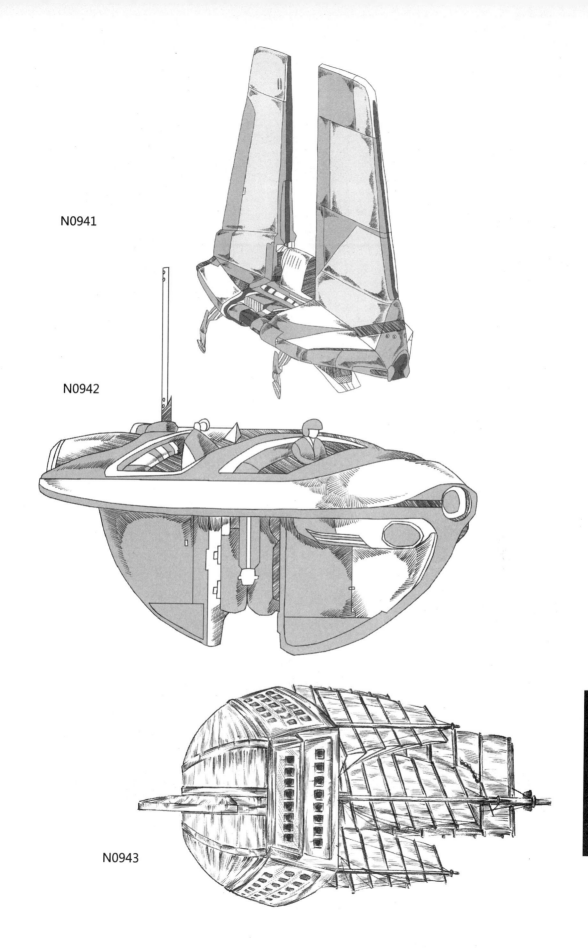

N0941

N0942

N0943

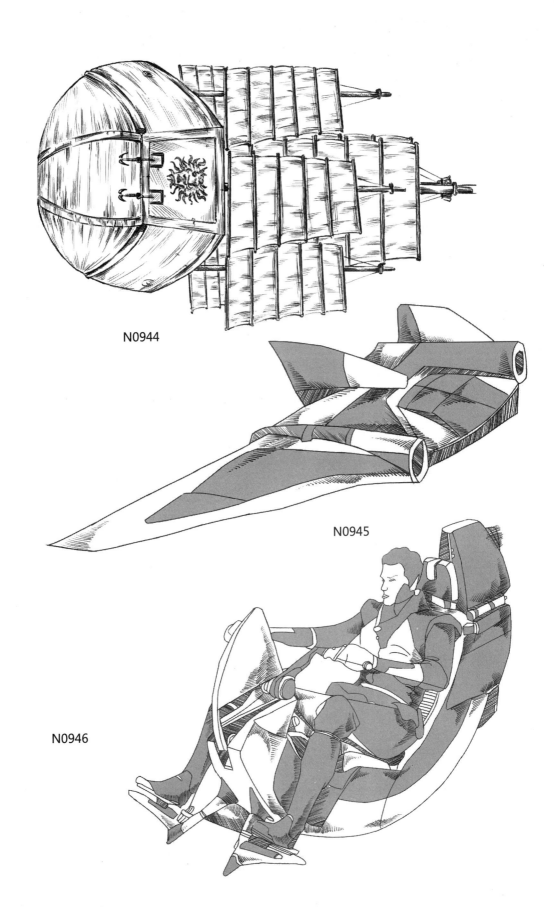

N0944

N0945

N0946

N0947

N0948

N0949

N0950

N0951

N0952

N0953

N0954

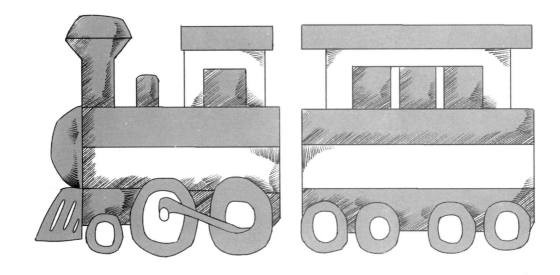

N0955

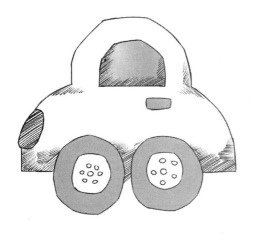

N0956

N0957

N0958

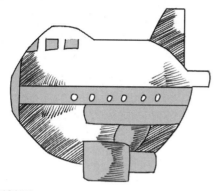

N0959

N0960

N0963

N0961

N0962

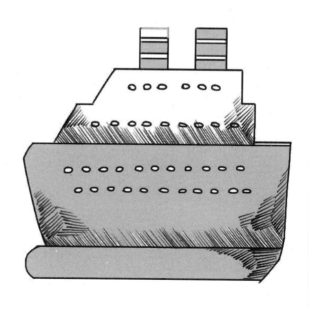

N0964

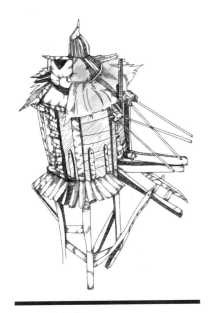

建筑设施篇
Building facilities

本章简介

页数/Page：275-312

范例作品编号：N0965-N1074

内容要点： 建筑设施是任何动漫
作品中不可缺少的部
分，本章我们来欣赏
一下这些常见的动漫
建筑设施。

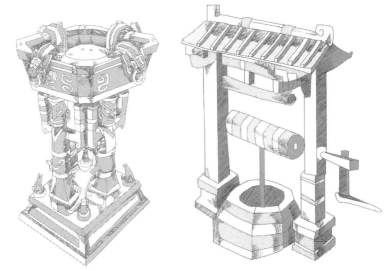

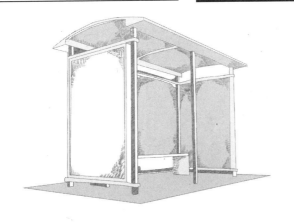

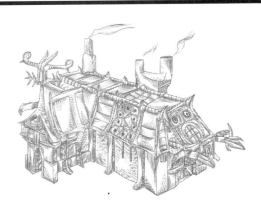

建筑设施绘制技法

动漫作品中的建筑设施大多取材于我们现实世界中的建筑，以现实建筑设施为蓝本，通过艺术绘画将写实的题材变化为动漫风格的建筑设施。

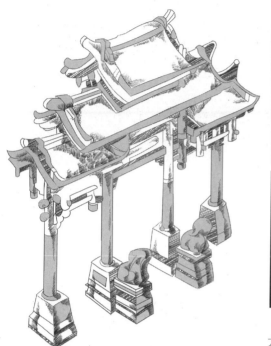

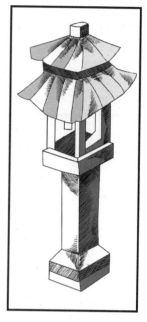

在绘制建筑设施时，一些比较小的细节处理不能偷工减料，尤其是离画面越近的物体，我们更要绘制清楚，不能马虎。

在绘制大型的建筑设施之前，我们不仅要想好建筑的细节，还要首先确定建筑物的透视关系，只有正确的透视关系，才能确保我们绘制出的作品正确无误。

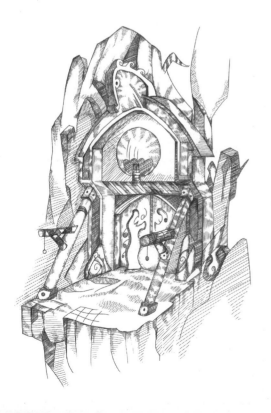

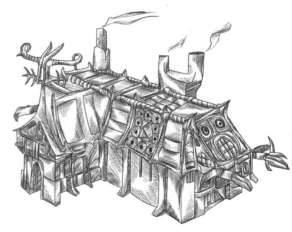

小型设施可以为建筑场景添加一些细节，同时让建筑设施更丰富。

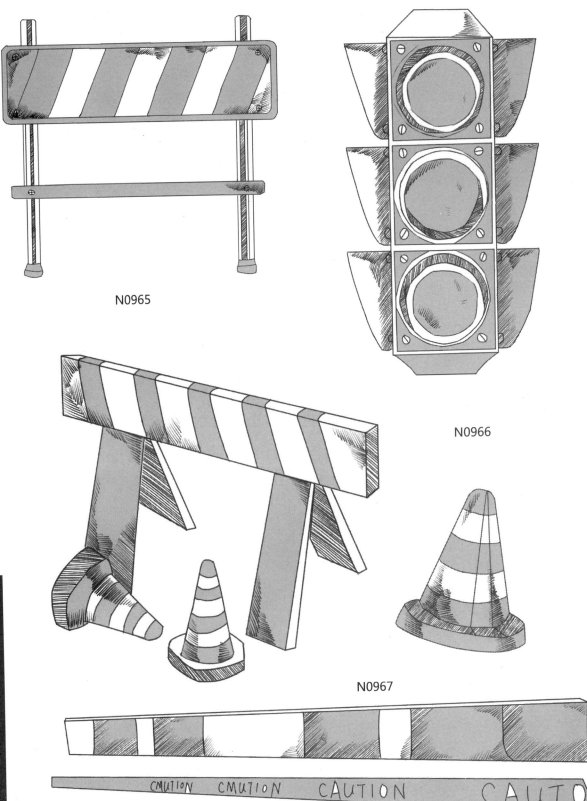

N0965

N0966

N0967

N0968

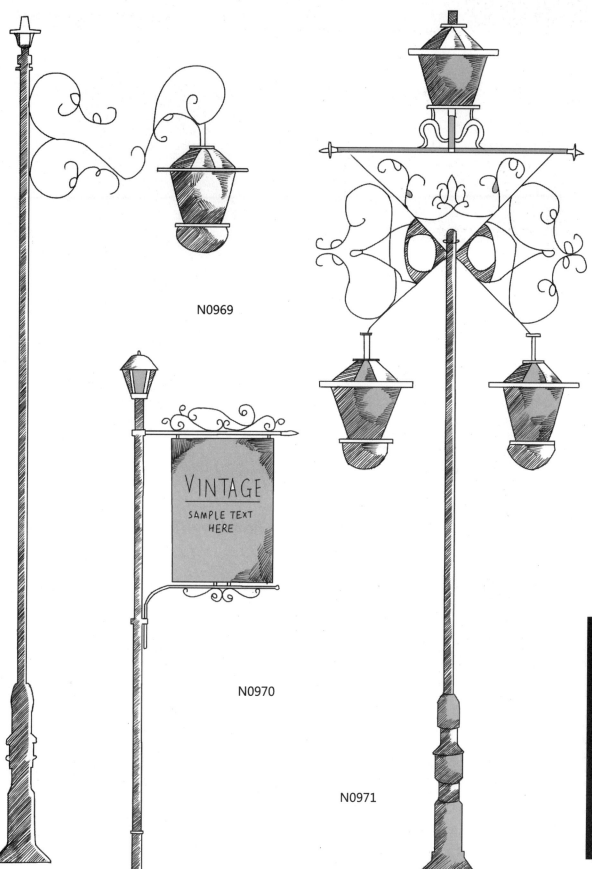

N0969

N0970

VINTAGE

SAMPLE TEXT
HERE

N0971

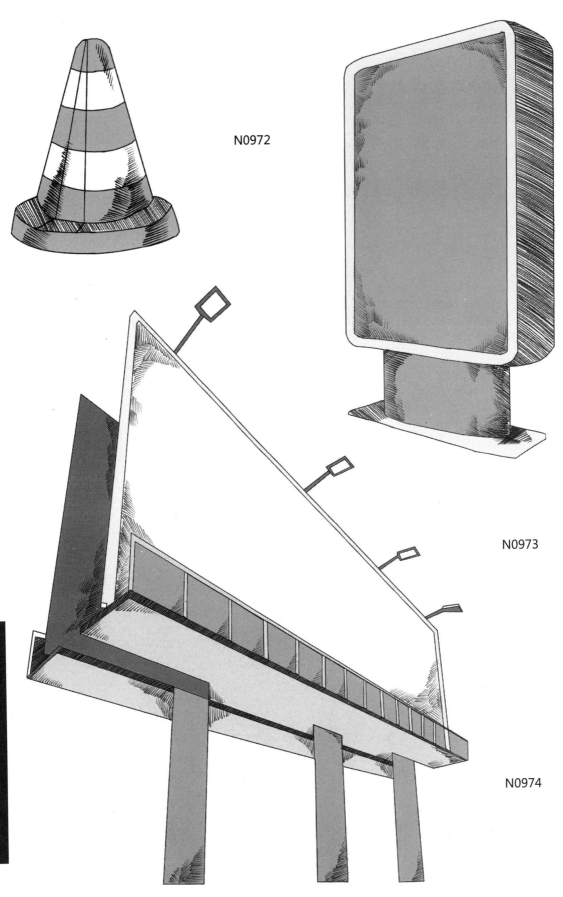

N0972

N0973

N0974

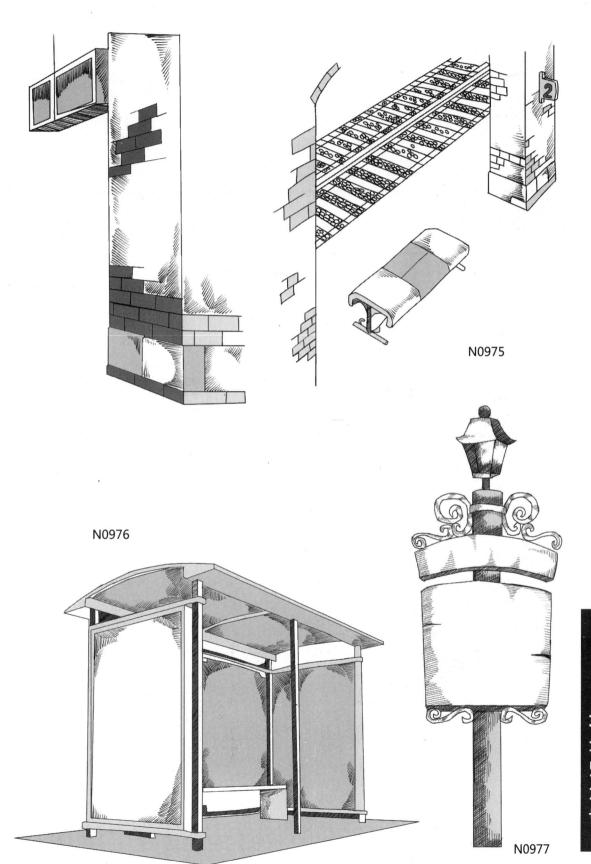

N0975

N0976

N0977

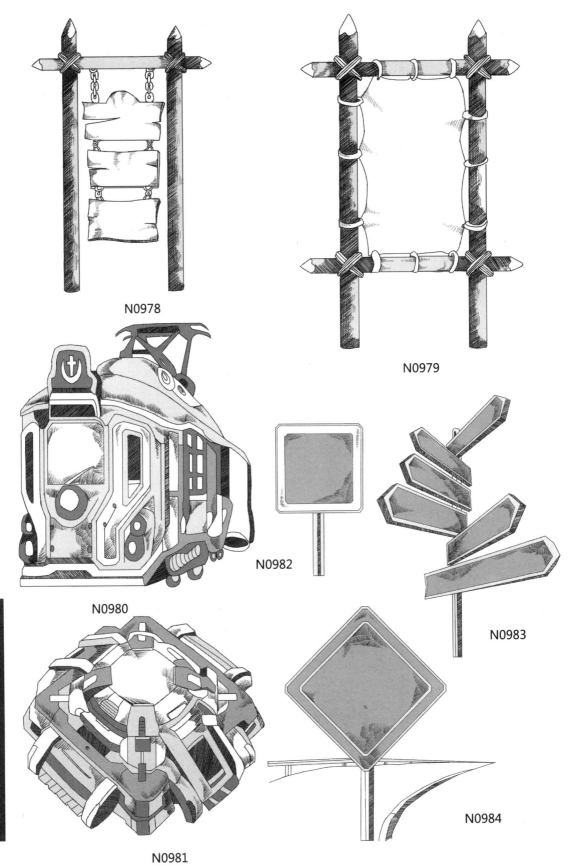

N0978

N0979

N0980

N0981

N0982

N0983

N0984

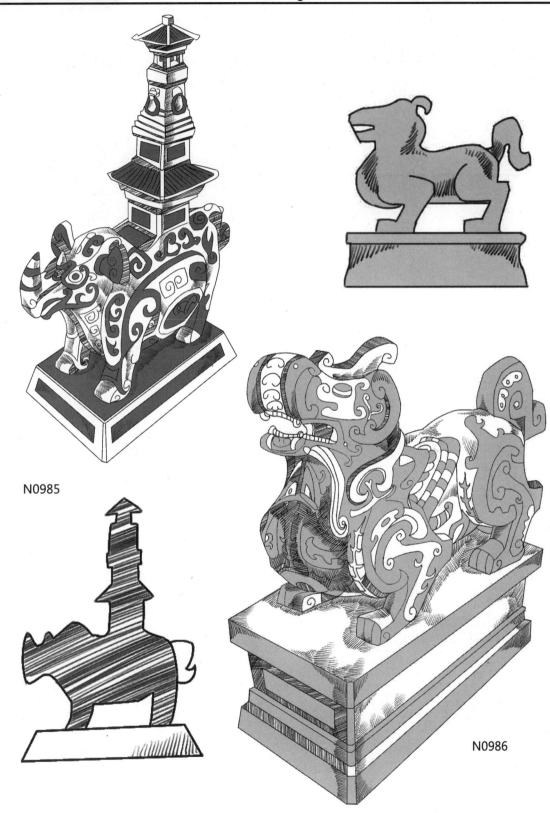

N0985

N0986

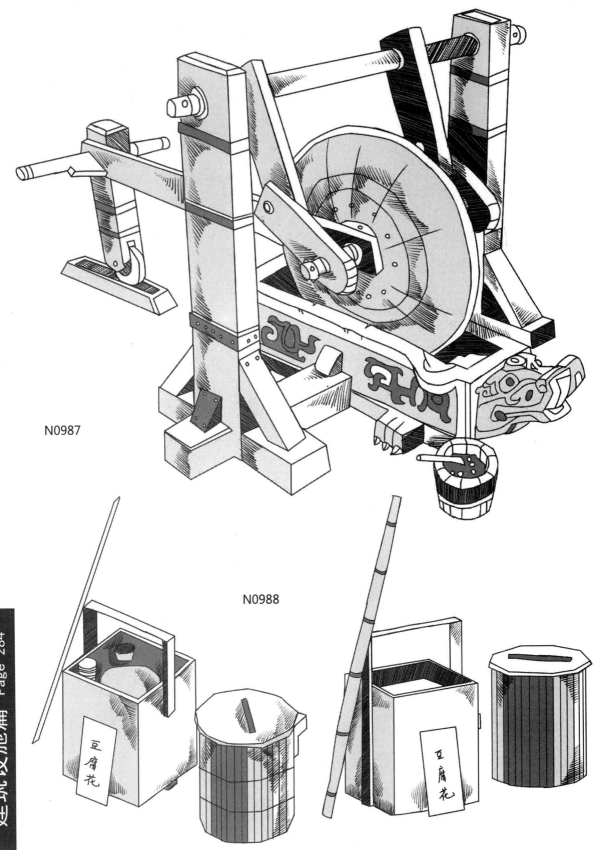

N0987

N0988

豆腐花

豆腐花

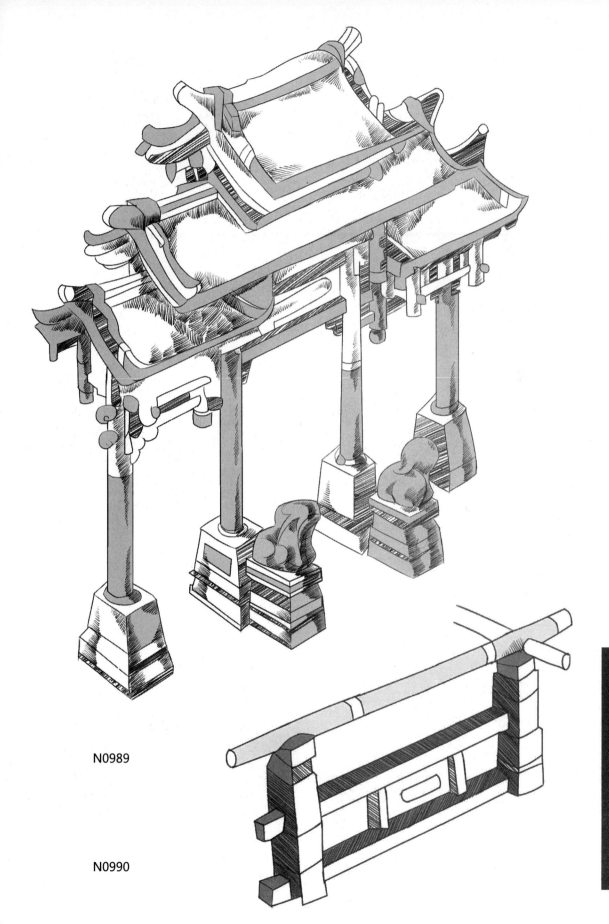

N0989

N0990

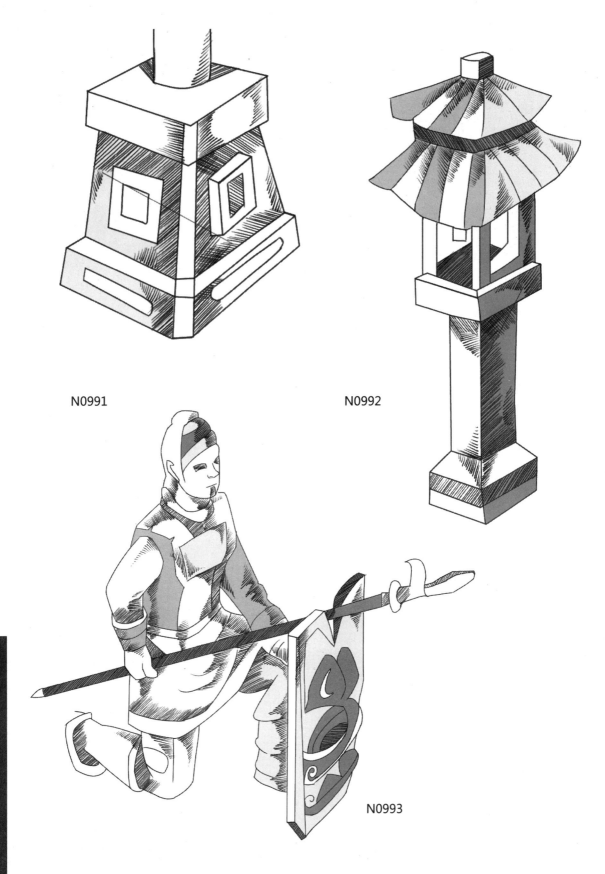

N0991

N0992

N0993

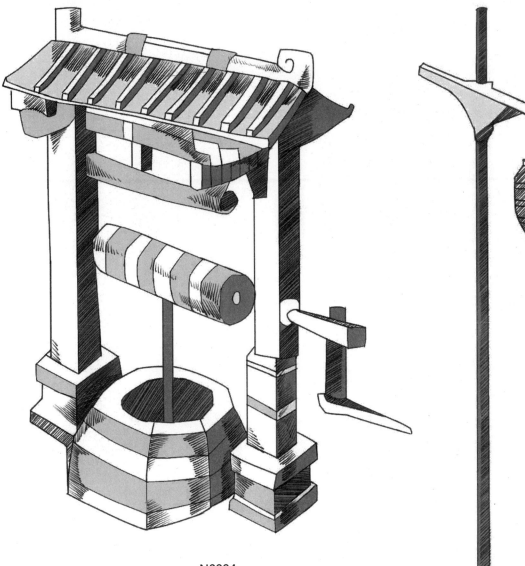

N0994

N0995

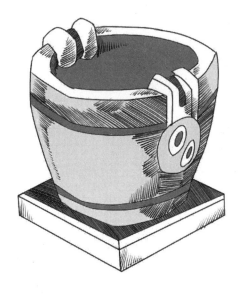

N0996

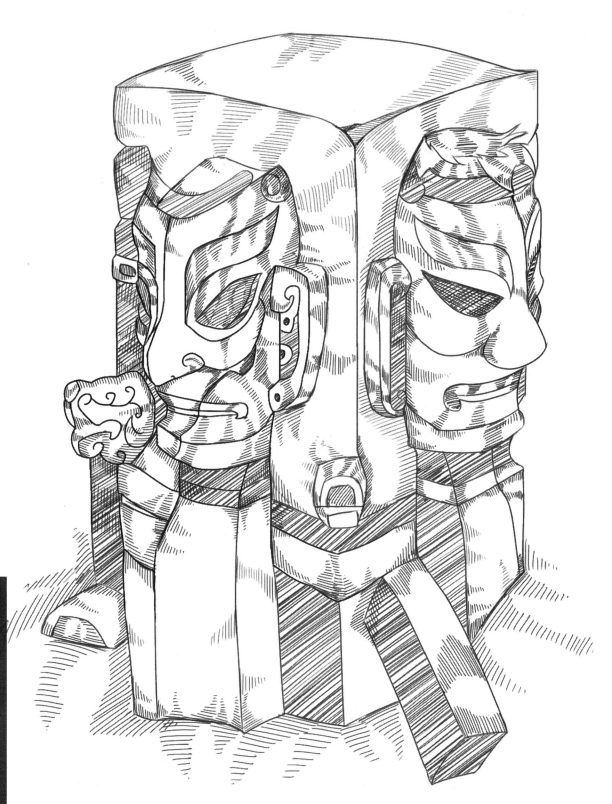

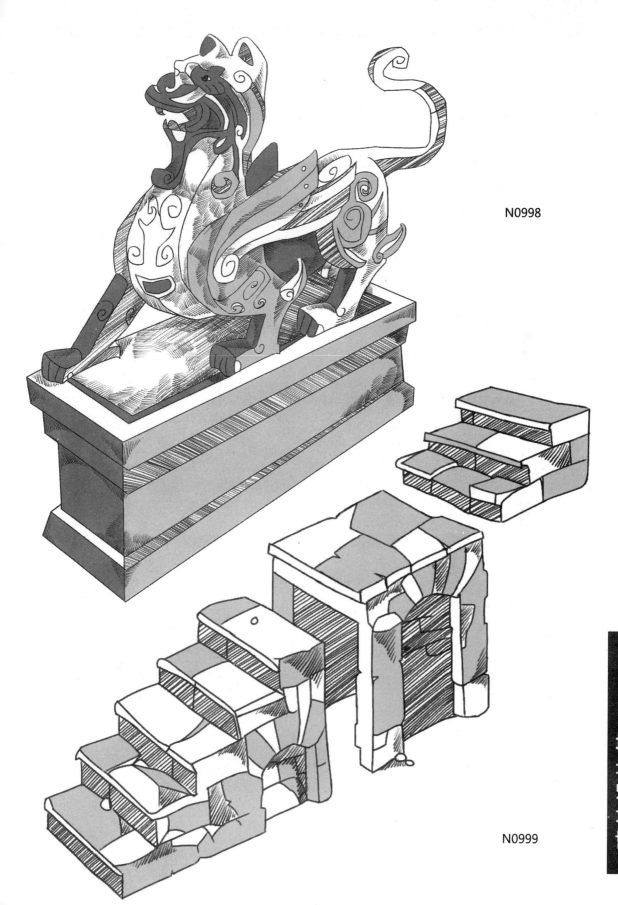

N0998

N0999

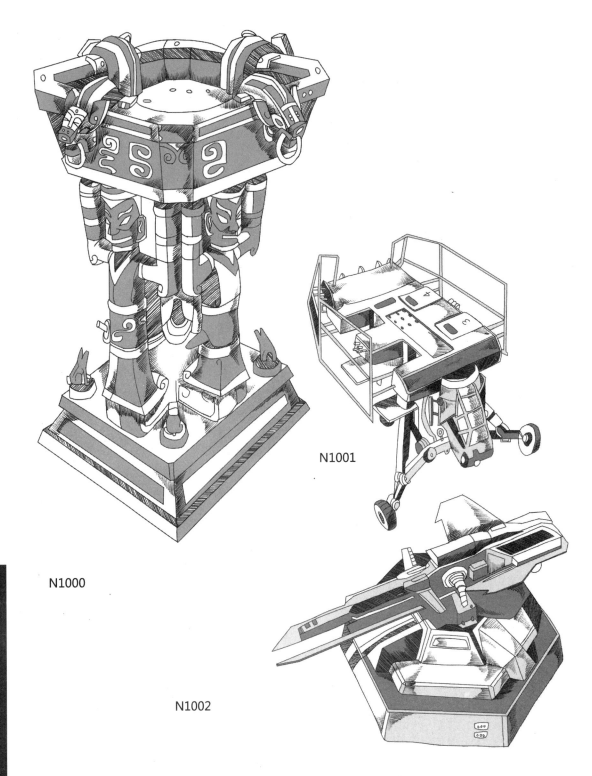

N1000

N1001

N1002

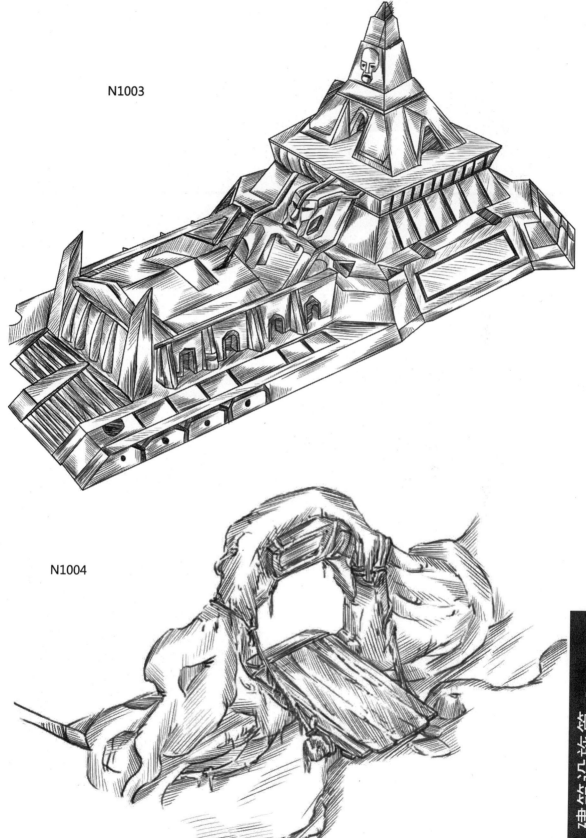

N1003

N1004

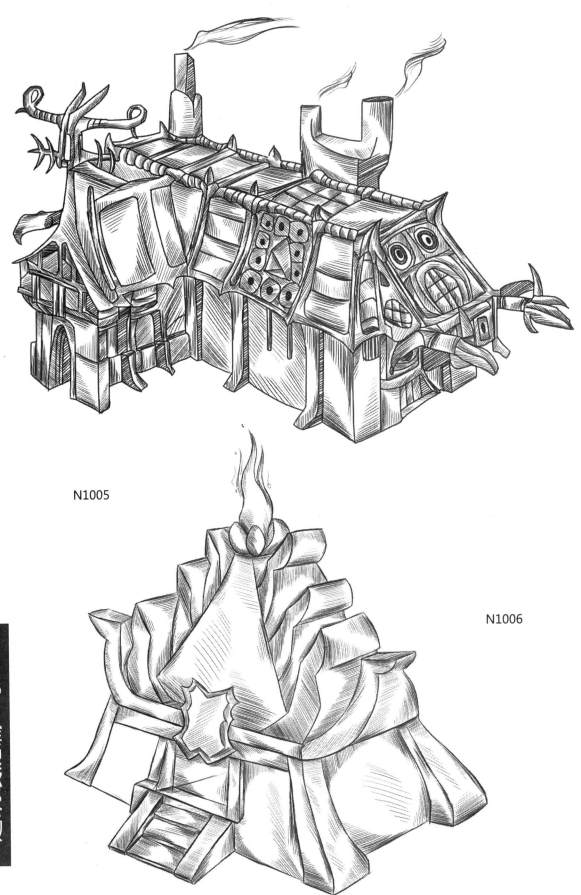

N1005

N1006

N1007

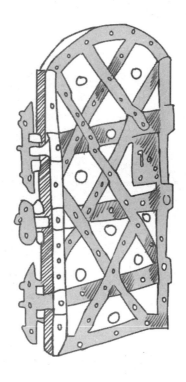

N1008

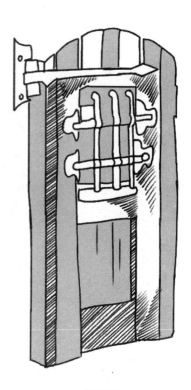

N1009

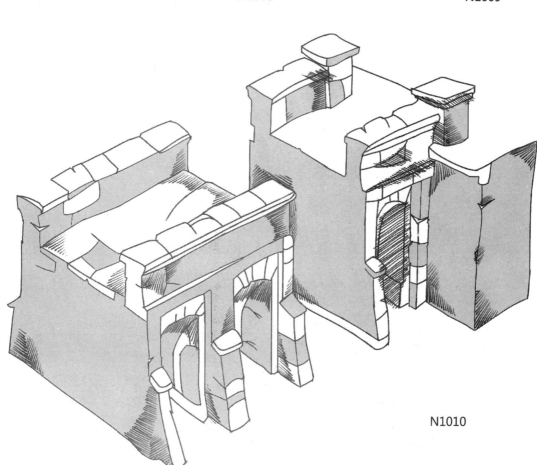

N1010

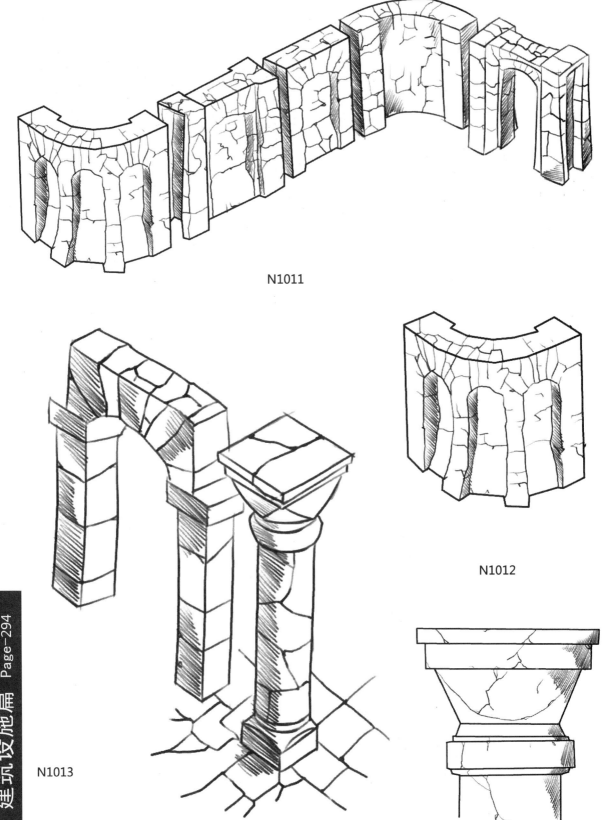

N1011

N1012

N1013

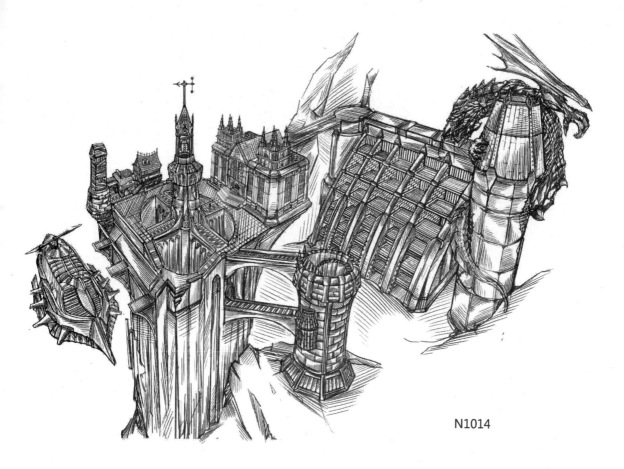

N1014

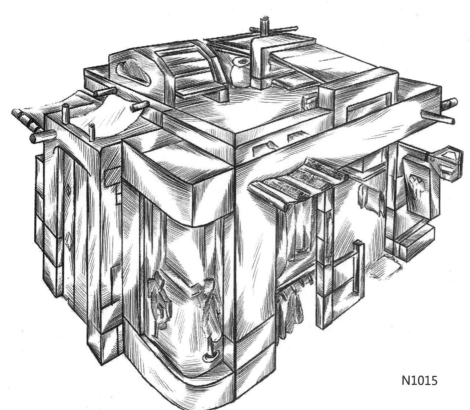

N1015

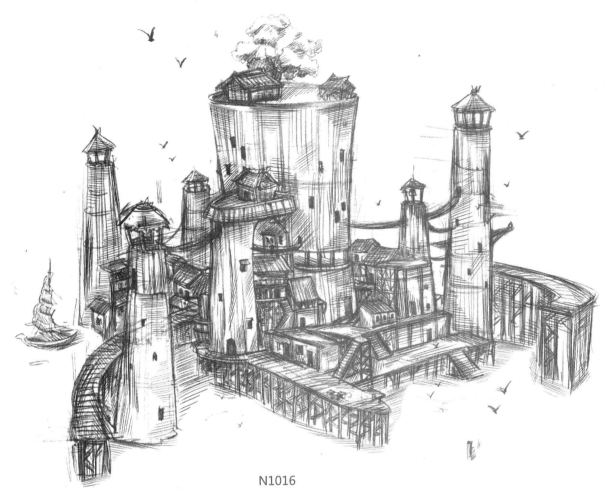

N1016

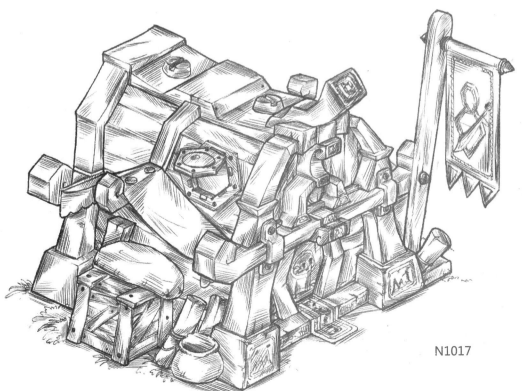

N1017

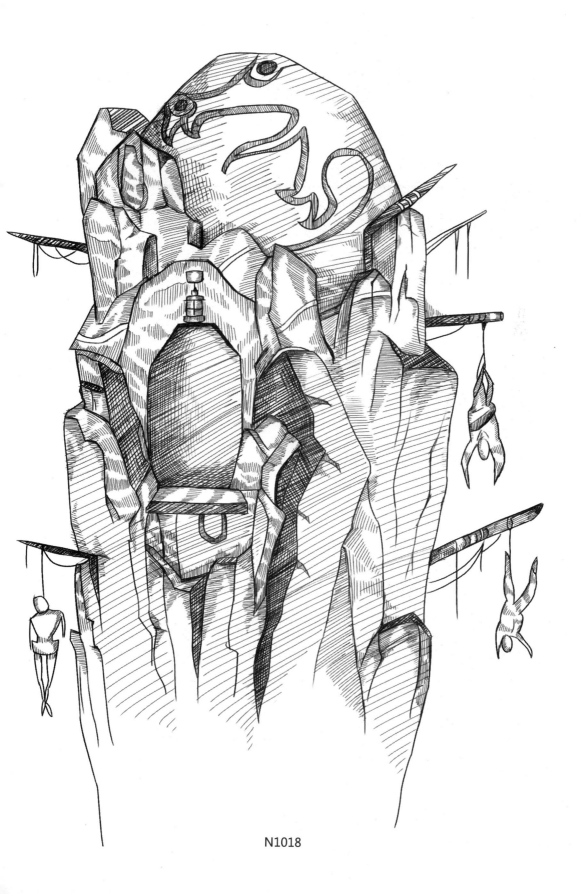

N1018

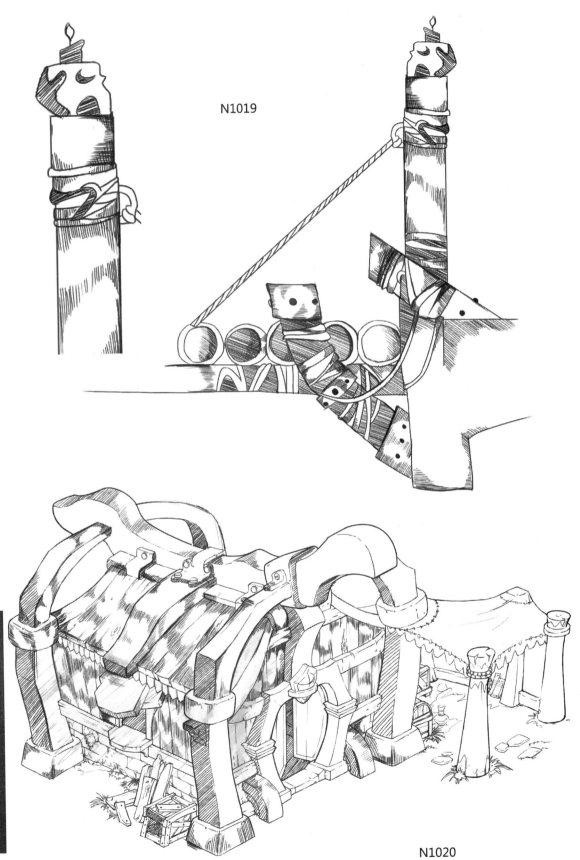

N1019

N1020

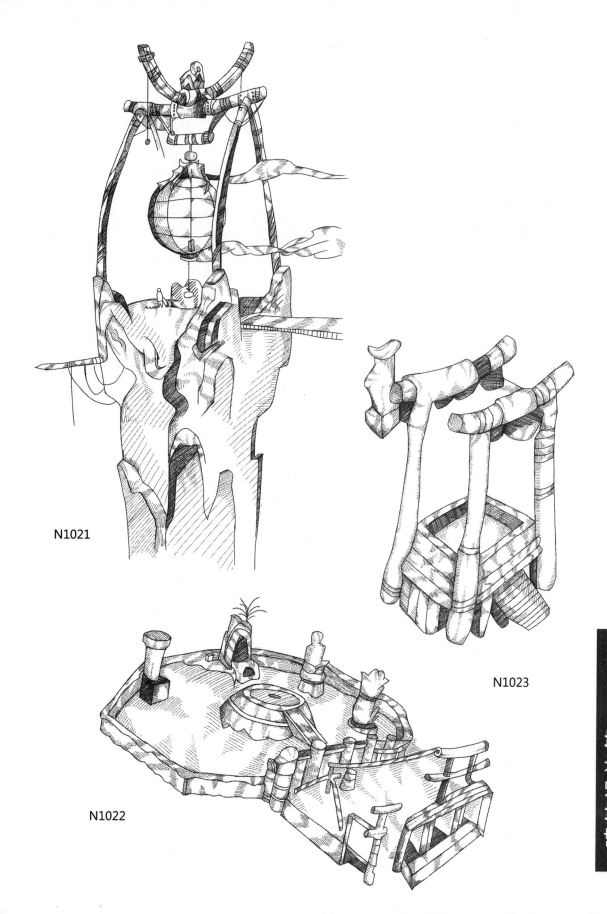

N1021

N1022

N1023

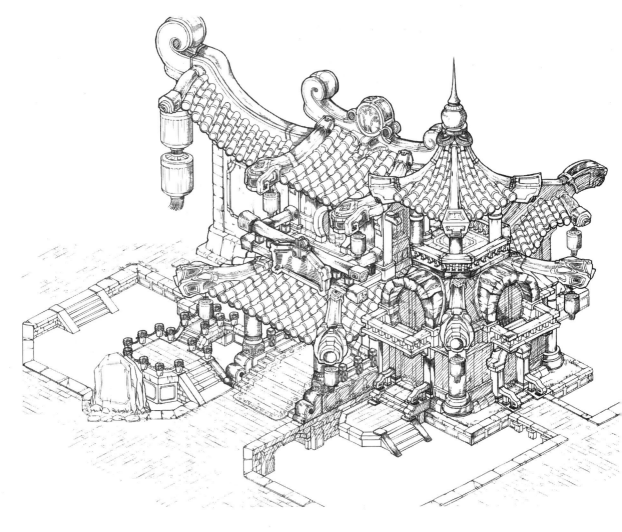

N1024

N1025

N1026

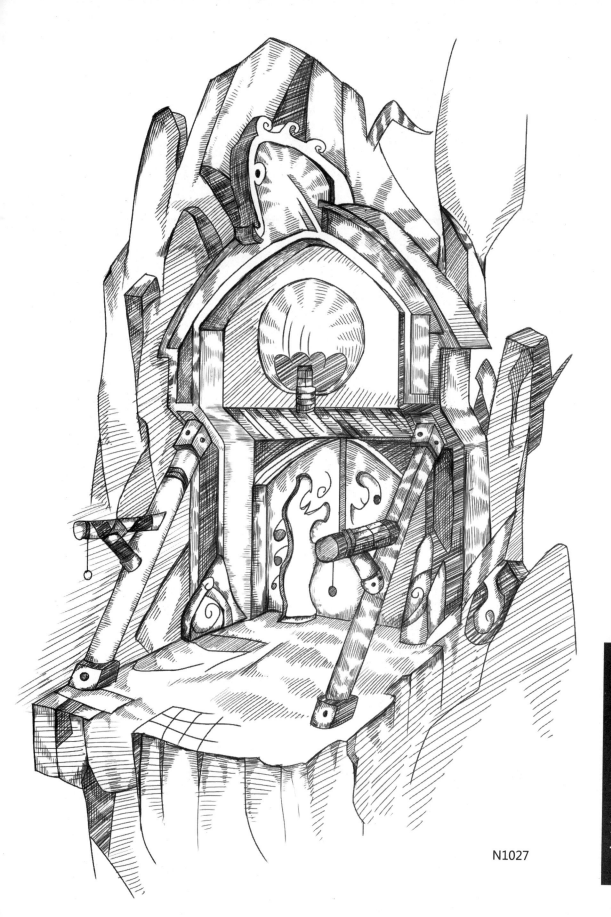

N1027

N1028

N1029

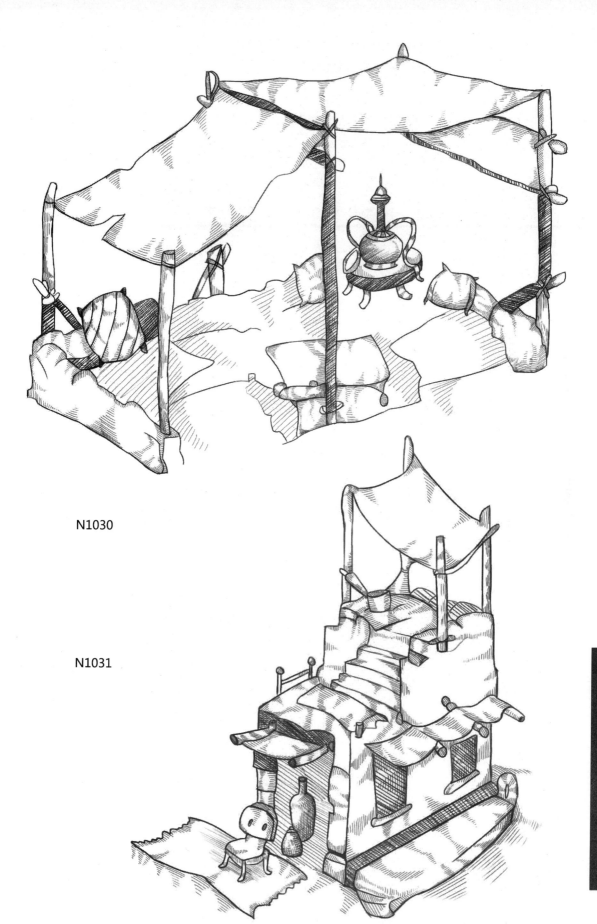

N1030

N1031

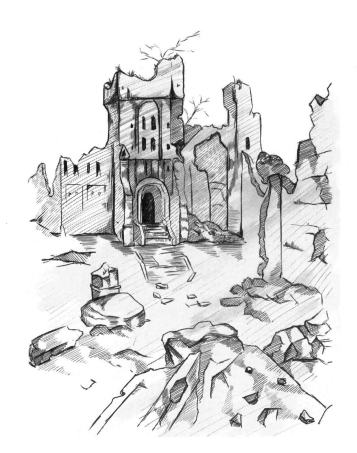

N1032

N1033

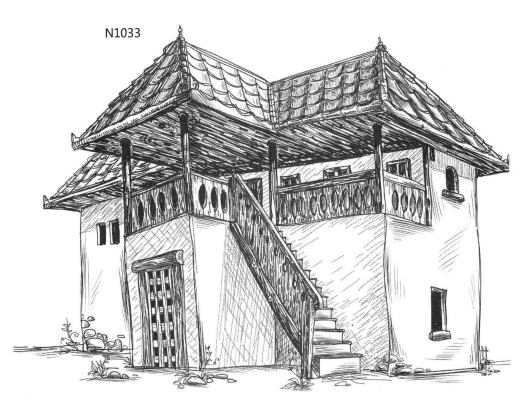

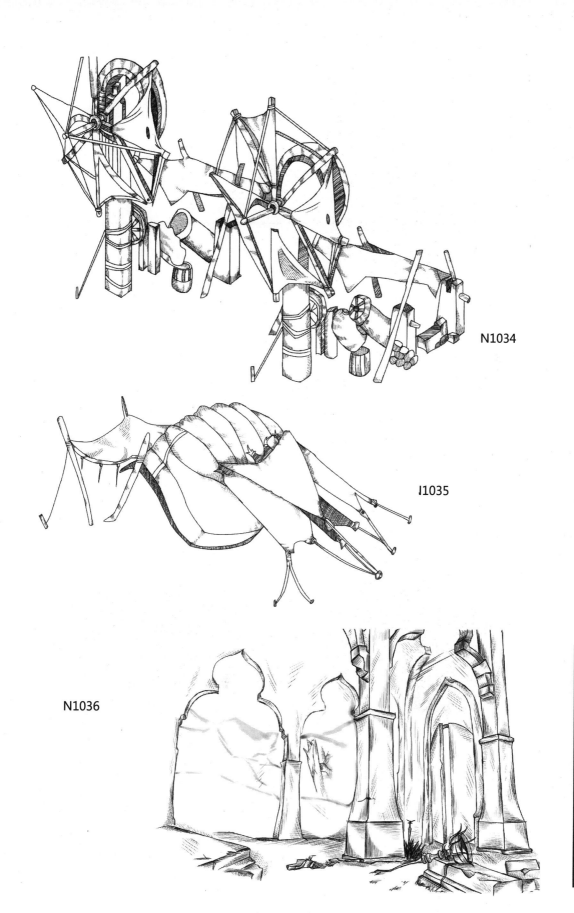

N1034

I1035

N1036

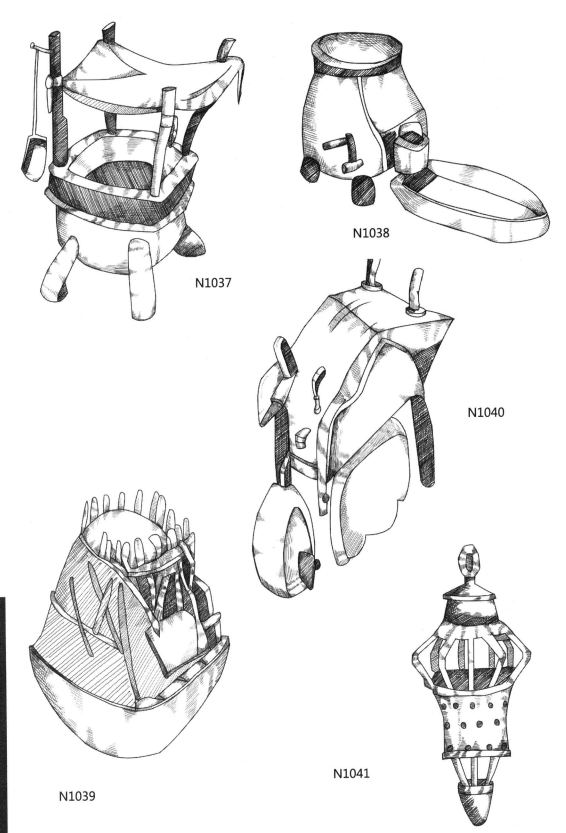

N1037

N1038

N1040

N1039

N1041

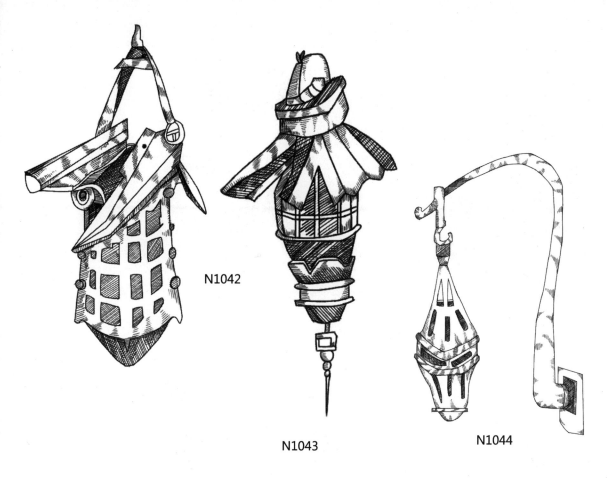

N1042

N1043

N1044

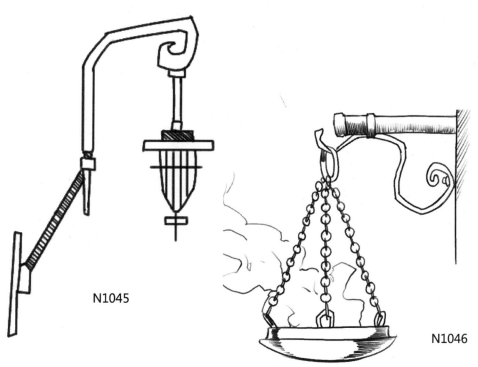

N1045

N1046

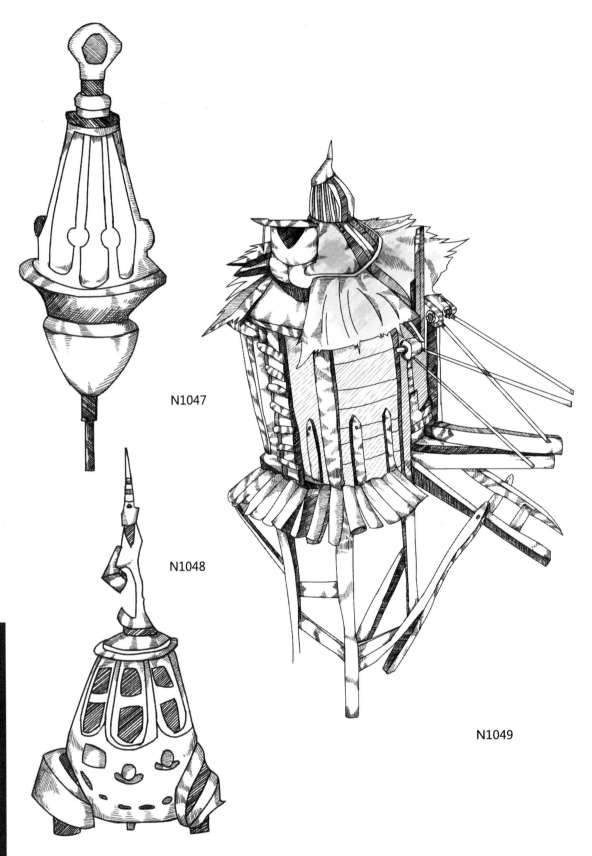

N1047

N1048

N1049

N1050

N1051

N1052

N1053

N1054

N1055

N1056

N1057

N1058

N1059

N1060

N1061

N1062

N1063

N1064

N1065

N1066

N1067

N1068

N1069

N1070

N1071

N1072

N1073

N1074